色鉛筆

1小時 稱霸朋友圈的

3D塗鴉 練習本

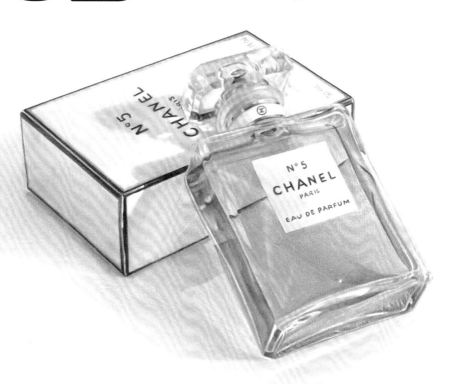

1 小時稱霸朋友圈的色鉛筆 3D 塗鴉練習本

作　　者：飛樂鳥工作室
企劃編輯：王建賀
文字編輯：王雅雯
設計裝幀：張寶莉
發 行 人：廖文良

發 行 所：碁峰資訊股份有限公司
地　　址：台北市南港區三重路 66 號 7 樓之 6
電　　話：(02)2788-2408
傳　　真：(02)8192-4433
網　　站：www.gotop.com.tw
書　　號：ACU075100
版　　次：2016 年 12 月初版
建議售價：NT$280

國家圖書館出版品預行編目資料

1 小時稱霸朋友圈的色鉛筆 3D 塗鴉練習本 / 飛樂鳥工作室著. -- 初版. -- 臺北市：碁峰資訊, 2016.12
　　面；　公分
　　ISBN 978-986-476-271-2(平裝)
　　1.鉛筆畫　2.繪畫技法
948.2　　　　　　　　　　　　　　　　　105023343

讀者服務

● 感謝您購買碁峰圖書，如果您對本書的內容或表達上有不清楚的地方或其他建議，請至碁峰網站：「聯絡我們」\「圖書問題」留下您所購買之書籍及問題。(請註明購買書籍之書號及書名，以及問題頁數，以便能儘快為您處理)
http://www.gotop.com.tw

● 售後服務僅限書籍本身內容，若是軟、硬體問題，請您直接與軟、硬體廠商聯絡。

● 若於購買書籍後發現有破損、缺頁、裝訂錯誤之問題，請直接將書寄回更換，並註明您的姓名、連絡電話及地址，將有專人與您連絡補寄商品。

● 歡迎至碁峰購物網
http://shopping.gotop.com.tw
選購所需產品。

前 言

　　超寫實主義繪畫一直廣受大家歡迎，它的魅力在於可以輕易地點燃觀者內心的激情，並為畫者繪製的耐心所感動。在大數據時代，超寫實的繪畫風格並沒有沒落，它也不再局限於藝術欣賞，而是被越來越多的藝術家注入了自己鮮活的創意。在路邊的圍牆、廣場的地面 ... 甚至在我們小小的書桌上，都能見到一幅幅超逼真的作品，栩栩如生地展現在我們眼前。在平面即使不借助 3D 眼鏡，也能讓人感受到真實的質感，讓人忍不住想去觸摸。

　　本書將以寫實主義加上 3D 概念，從最簡單的身邊小物畫起，展現真實未加修飾的原稿大圖，用最詳細的分解步驟、以邏輯性的文字描述 "裸視 3D 的奧秘" 作為獨門繪畫秘笈，帶你挖掘出自己無窮的潛能。

　　基礎薄弱？不要緊；進階困難？沒關係；只要你拿起畫筆跟著本書一步步練習，就能畫出逼真亮眼的 3D 畫。趕快拿起畫筆吧！該是時候展現自己的繪畫天賦，接受萬人按讚了。

<div align="center">飛樂鳥工作室</div>

本書範例原圖線稿請至 http://books.gotop.com.tw/download/ACU075100 下載，檔案為 ZIP 格式，請讀者自行解壓縮即可。其內容僅供合法持有本書的讀者使用，未經授權不得抄襲、轉載或任意散佈。

工具介紹
Tool introduction

❶ 色鉛筆

本書使用的是輝柏 **48** 色油性色鉛筆，在繪畫步驟中都會寫明所用的顏色名稱及其對應的色號；如果是使用其他品牌或較少色的色鉛筆也可以，請直接參考相近的顏色繪製。

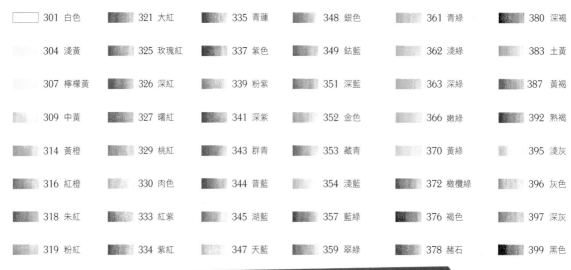

301 白色	321 大紅	335 青蓮	348 銀色	361 青綠	380 深褐
304 淺黃	325 玫瑰紅	337 紫色	349 鈷藍	362 淺綠	383 土黃
307 檸檬黃	326 深紅	339 粉紫	351 深藍	363 深綠	387 黃褐
309 中黃	327 曙紅	341 深紫	352 金色	366 嫩綠	392 熟褐
314 黃橙	329 桃紅	343 群青	353 藏青	370 黃綠	395 淺灰
316 紅橙	330 肉色	344 普藍	354 淺藍	372 橄欖綠	396 灰色
318 朱紅	333 紅紫	345 湖藍	357 藍綠	376 褐色	397 深灰
319 粉紅	334 紫紅	347 天藍	359 翠綠	378 赭石	399 黑色

326 深紅

色鉛筆末端的數字叫做色號，可根據步驟文字中提示的色號來選色。

❷ 麥克筆

本書使用的是韓國 Touch 雙頭麥克筆，在繪畫步驟中都會寫明所用的顏色名稱及其對應的色號，而其他品牌則可參考相近的顏色使用。

23	34	BG9	CG0.5	8
GG3	26	29	BG5	BG1
BG3	71	F02	WG8	59
69	70	7	WG3	51
67	104	WG5	WG4	169

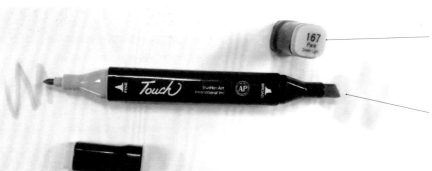

麥克筆筆帽上的數字是它的色號，可根據步驟文字中提示的色號來選色。

麥克筆有小筆頭與大筆頭兩端，可分別用來畫細節和平塗。

本頁僅列出書中用到的顏色及色號，準備畫材時可以購買 Touch 3 代官方標準 36 色套裝麥克筆，也可以根據這裡的色號單支購買。

③ 自 動 鉛 筆

本書線稿較為精細，用自動鉛筆來畫草稿更容易控制。本書使用 0.3mm 的自動鉛筆繪製線稿。

④ 小 毛 刷

為增強作品的逼真程度，物體的影子應畫得更加柔和，用小毛刷沾鉛粉的畫法更容易控制。本書使用尼龍水彩筆（圓頭）繪製影子，一般筆的價格約幾十元即有，相當便宜。

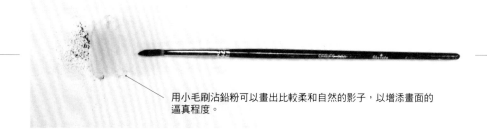

用小毛刷沾鉛粉可以畫出比較柔和自然的影子，以增添畫面的逼真程度。

⑤ 橡 皮 擦 與 畫 紙

合適的橡皮擦與畫紙可以幫助我們順利地完成插畫的創作，也能避免劣質畫材對繪畫的影響。

色鉛筆用紙

色鉛筆用紙可以選擇有厚實質地與細膩紋理的紙，只要運筆流暢，也好塗色就可以，一般可使用粉彩紙、素描紙、插畫用紙…，甚是至圖畫紙、影印紙也都能使用，紙張磅數高一點較佳。

超淨橡皮擦與軟橡皮擦

輝柏超淨橡皮擦的擦除效果比較明顯，可在色鉛筆筆跡中擦出一塊較為乾淨的區域。

輝柏軟橡皮擦可以塑造不同形狀，它像軟橡皮擦一樣柔軟，吸附能力較強，能輕易地黏掉鉛筆痕跡，擦出自然的效果。

現實中物體的亮部比周圍環境更亮，可以用高光筆（水漾筆）畫出一個比畫紙更白的色調來模擬這種效果，以增強畫面的逼真程度。本書使用 SAKURA 櫻花水漾（彩繪）筆繪製高光等較亮的部分，類似用筆的價格約幾十元即有。

線稿的拓印方法

為了讓更多繪畫基礎薄弱的朋友感受寫實色鉛筆繪畫的樂趣，本書介紹一種簡單的拓印方法，讓有需要的讀者能跳過繁雜的起型環節，簡化繪製過程。

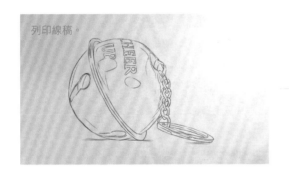

列印線稿。

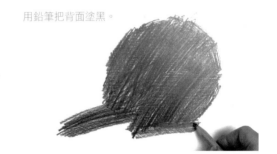

用鉛筆把背面塗黑。

1 在官網下載線稿大圖後將其列印出來，在列印紙的背面用鉛筆將其塗黑，模仿複寫紙的原理。

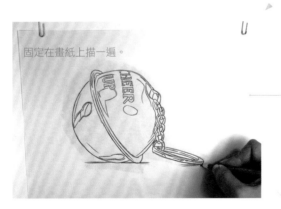

固定在畫紙上描一遍。

掀開

描畫時可用迴紋針固定列印紙，避免畫紙錯位描錯。描完後掀開就可以看到完整的鉛筆線稿了。

2 用鉛筆塗好後，將列印紙正面朝上，固定在畫紙上，用筆沿著線條描畫一遍，使背面的鉛粉印在色鉛筆紙上，即可得到完整的鉛筆線稿。

輕鬆得到鉛筆線稿。

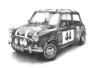

目　錄

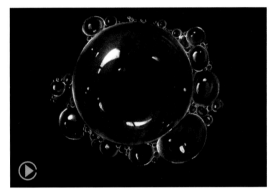

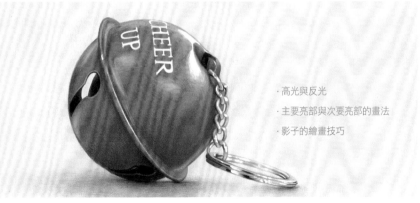

· 高光與反光

· 主要亮部與次要亮部的畫法

· 影子的繪畫技巧

Contents

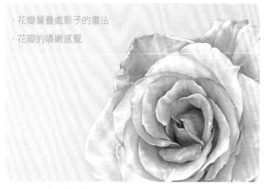

· 花瓣層疊處影子的畫法
· 花瓣的嬌嫩感覺

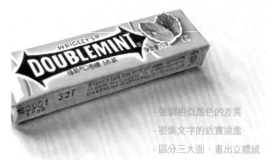

· 強調相似顏色的差異
· 密集文字的近實遠虛
· 區分三大面，畫出立體感

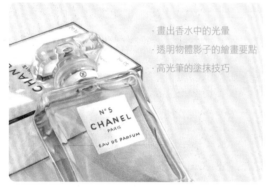

· 畫出香水中的光暈
· 透明物體影子的繪畫要點
· 高光筆的塗抹技巧

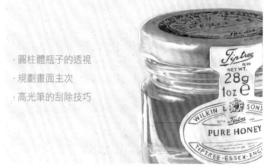

· 圓柱體瓶子的透視
· 規劃畫面主次
· 高光筆的刮除技巧

· 皺褶繪製技巧
· 花紋留白方法
· 包裝袋上的反光繪製技巧

· 寶石的疊色要點
· 閃亮物體的影子特點

· 麥克筆平塗技巧
· 襯紙的繪畫要點

· 勾勒區塊塗色法
· 閃亮的光澤感處理

Contents

泡泡

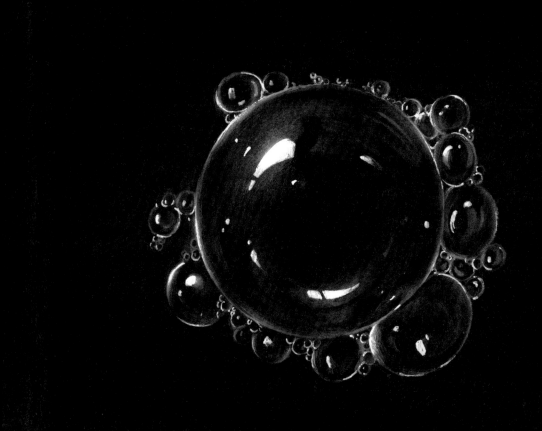

示範影片

重點掌握

❶ 如何簡單快速地畫出氣泡。

氣泡表面光滑，會把周圍的景象倒映上去，形成許多小色塊，繪畫時要注意色塊都是有弧度的，弧度基本上都是一致的。

❷ 依圓形弧度開始畫。

❹ 從圓形弧度畫高光。

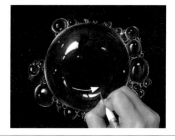

❸ 從圓形弧度上色。

氣泡並沒有直線或是矩型線條，在畫氣泡的每一個階段都要考慮其圓形結構，畫出帶有弧度的線條、色塊、亮部。繪畫時緊緊把握住這一點，就能很輕鬆地畫出效果。

3D 字母

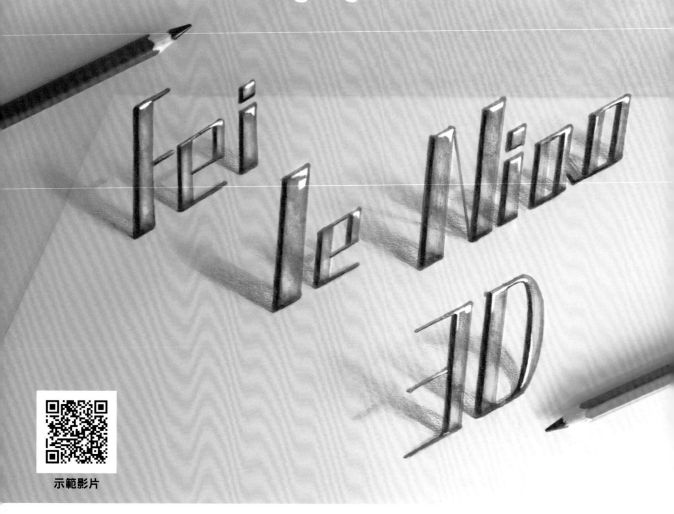

示範影片

重點掌握

畫面與實物結合的處理。

▼

添加背景互動，更具吸引力。

與背景有所互動的繪製方式是裸視 3D 繪畫中常用的技巧，會讓人覺得畫面與環境融為一體，完成效果更為逼真。

兩種常見錯誤的解決方式。

❶ 光源方向不統一。

若鉛筆的影子在右，3D 字母的影子在左，會讓人覺得不太自然，因此我們在拍攝的時候要控制光線方向，使它們的影子在同一側。

❷ 實物遮擋畫面。

物體若被遮擋，就容易穿幫。繪製時要把實物放在旁邊較空曠的地方。

線 稿

❶ 定 位 和 輪 廓 刻 畫

直接用麥克筆書寫字母容易寫歪，所以在這之前我們可以先設定字母的軌跡。

字母的軌跡要沿著同一個方向。

近大

直的框架線可以處理成不平行且相交於下方，可以營造出一種近距離觀察的真實感覺。

遠小

可以用橫向的中心輔助線幫助規劃大小寫字母的位置。

縱向輔助線可劃分每個字母的位置。

❷ 逐 步 細 化 線 稿

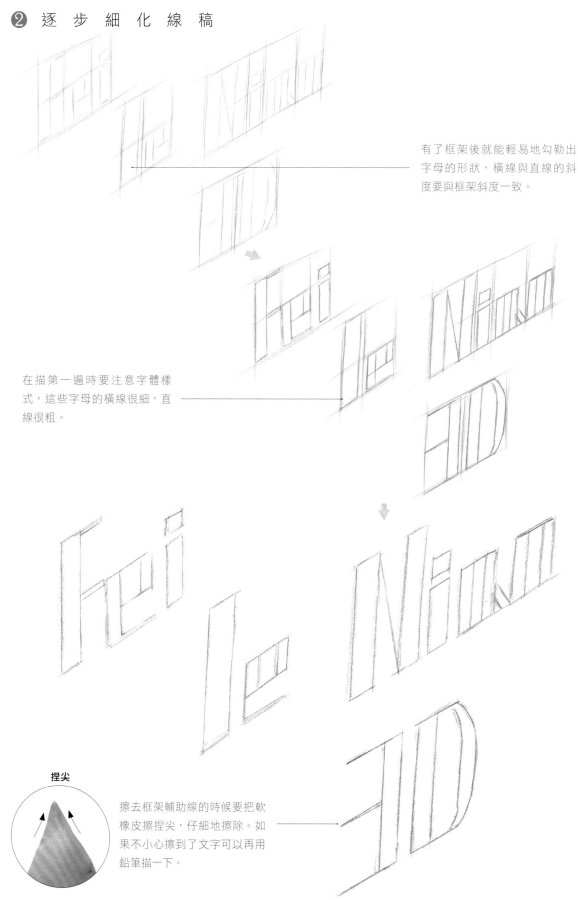

有了框架後就能輕易地勾勒出
字母的形狀，橫線與直線的斜
度要與框架斜度一致。

在描第一遍時要注意字體樣
式，這些字母的橫線很細，直
線很粗。

捏尖

擦去框架輔助線的時候要把軟
橡皮擦捏尖，仔細地擦除。如
果不小心擦到了文字可以再用
鉛筆描一下。

❸ 完 成 線 稿

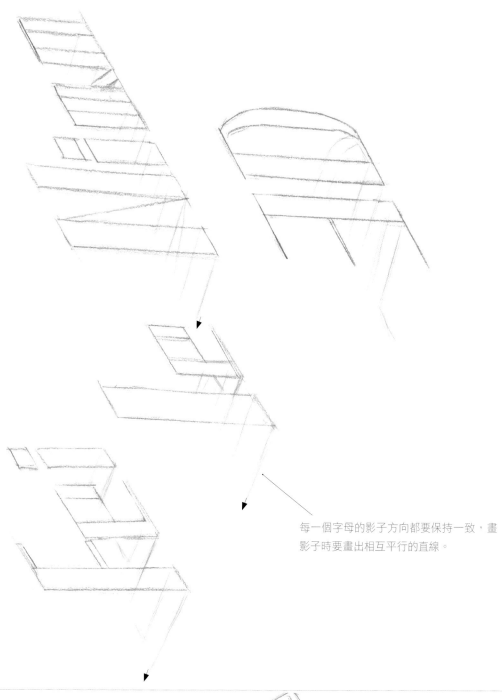

每一個字母的影子方向都要保持一致，畫
影子時要畫出相互平行的直線。

影子中不止一種線條，
橫向筆劃的影子也要畫
出來。

字母 D 的輪廓有弧度，
畫影子的時候也要畫出
它的弧度。

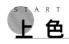

S T A R T
上 色

選色參考	油性色鉛筆	▰ 344	▰ 354	▰ 330	麥克筆	▰ 63	□ 26
		▰ 397				▰ 70	

▰ 63

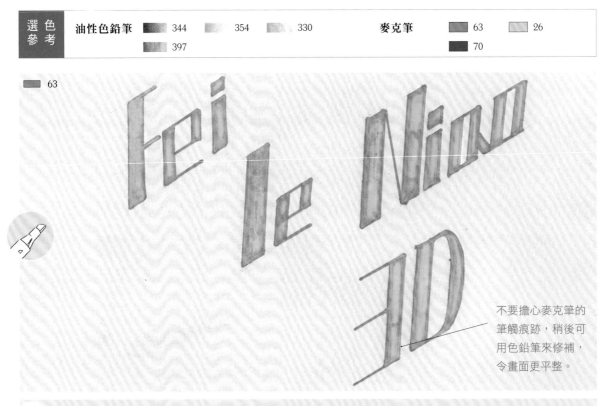

不要擔心麥克筆的筆觸痕跡，稍後可用色鉛筆來修補，令畫面更平整。

1 用 63 號麥克筆塗出字母的顏色，塗色時最好用小筆頭，這樣比較好控制，要注意不能塗出格子外。

▰ 70

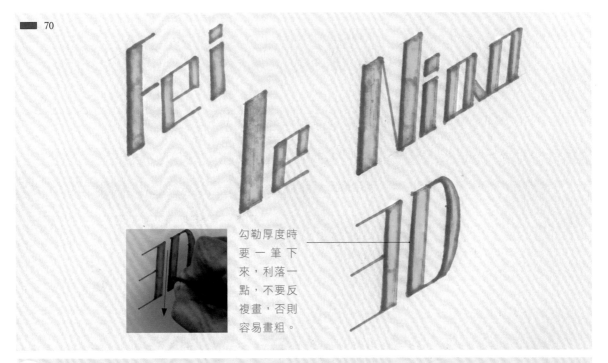

勾勒厚度時要一筆下來，利落一點，不要反複畫，否則容易畫粗。

2 用 70 號麥克筆勾勒字母的左邊緣，使其顯得有些厚度，劃分出亮部與暗部，初步表現立體感。

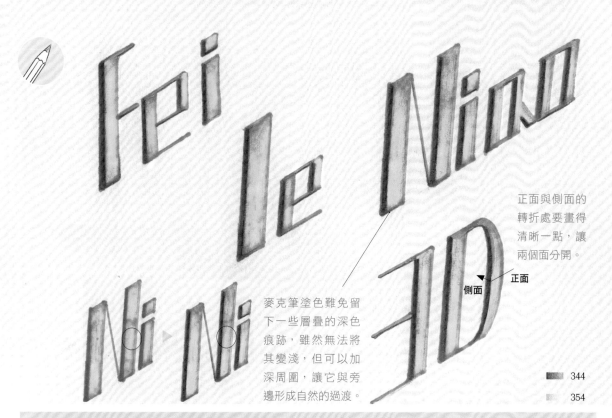

正面與側面的轉折處要畫得清晰一點，讓兩個面分開。

側面　正面

麥克筆塗色難免留下一些層疊的深色痕跡，雖然無法將其變淺，但可以加深周圍，讓它與旁邊形成自然的過渡。

344

354

3 用淺藍色在字母上塗色，重點填補麥克筆筆跡間的淺色，用普藍色加深左側厚度的顏色，把筆尖削尖，使轉折處稜角更明確一點。

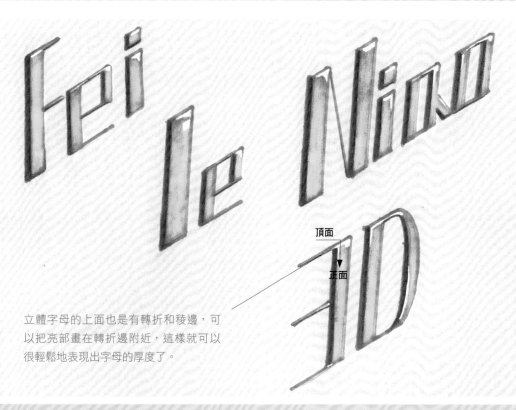

頂面

正面

立體字母的上面也是有轉折和稜邊，可以把亮部畫在轉折邊附近，這樣就可以很輕鬆地表現出字母的厚度了。

4 用高光筆畫出字母上的亮部，亮部主要位於字母的右上方，不要畫得太靠下。勾勒頂端的白色亮部時不要緊貼邊緣線來畫，留一段距離更有利於表現字母的厚度感。

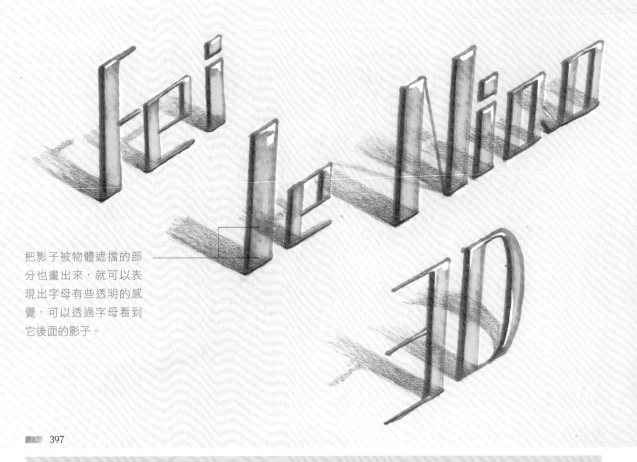

把影子被物體遮擋的部分也畫出來，就可以表現出字母有些透明的感覺，可以透過字母看到它後面的影子。

397

5 用深灰色根據線稿畫出影子的顏色，越靠近字母底邊，用筆力度越大。顏色向遠處逐漸變淺直至消失。影子是畫面中很重要的一部分，忘記畫影子的話物體會失真。

裸視 3D 的奧秘 ———————————————— 影子是表現立體感的關鍵

裸視 3D 繪畫的關鍵就是要令人感受到真實感。在現實中物體都是有影子的，所以繪畫時不要只著重物體本身的刻畫而忽略影子的表現。

影子完整

畫面中的影子讓人覺得字母是穩穩地立在紙面上的，予人強烈的立體感。另外，讓實物的影子與字母的影子同方向，就會給人一種畫與環境渾然一體的感覺，整體效果較好。

沒有影子

雖然畫面中的字母刻畫整齊且有質感，但是忽略了影子，字母與背景沒有整體感，效果也較差。

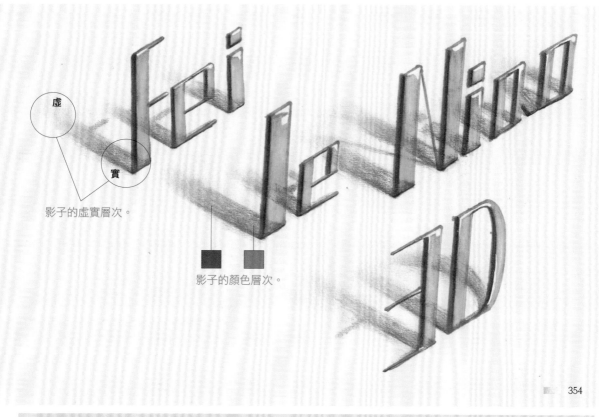

虛

實

影子的虛實層次。

影子的顏色層次。

354

6 用淺藍色在靠近字母的陰影上疊塗一層淡淡的顏色，表現出立體文字投影下來的環境色，進一步增添文字的立體效果。

裸視 3D 的奧秘 _____ 影子的層次

影子並不是一個沒有變化的小黑塊，需畫出它的變化與層次，主要分為虛實和顏色兩種層次。

❶ 虛實的層次。

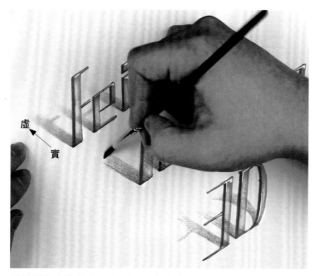

虛

實

從物體的底邊開始，由近至遠有虛實的漸變色，我們可以用小毛刷掃掃影子的遠處，使鉛粉暈開來，表現出影子虛無的感覺。

❷ 顏色的層次。

藍色的字母會在影子上映出一些藍色，我們可以先擦出一個區域，避免藍色畫髒。

在剛才擦出的區域中添加藍色，用筆力度較輕，不要與周圍鉛粉過度融合。

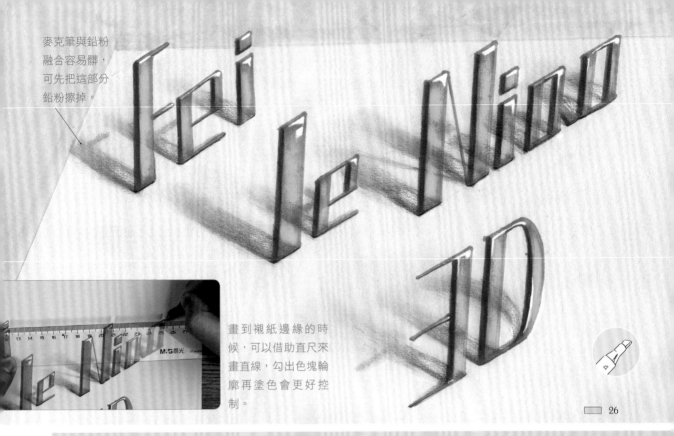

麥克筆與鉛粉
融合容易髒，
可先把這部分
鉛粉擦掉。

畫到襯紙邊緣的時
候，可以借助直尺來
畫直線，勾出色塊輪
廓再塗色會更好控
制。

26

7 用 26 號麥克筆畫出背景，表現出一些環境色，借此來襯托畫面的立體感。塗色時不一定要塗均勻，塗滿就可以了，再用色鉛筆修補那些顏色較淺的筆觸縫隙。

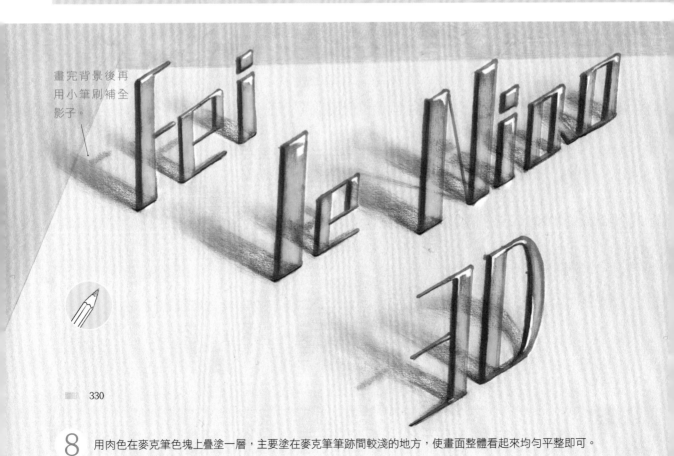

畫完背景後再
用小筆刷補全
影子。

330

8 用肉色在麥克筆色塊上疊塗一層，主要塗在麥克筆筆跡間較淺的地方，使畫面整體看起來均勻平整即可。

真假蘇打餅

示範影片

與實物對比繪畫的要點。

① 大小與實物等大。

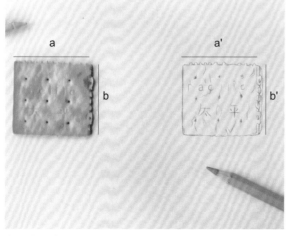

為了表現出以假亂真的效果，草稿階段不僅要讓輪廓線準確，更要縱觀整體，使畫與實物的大小也保持一致。

② 顏色與實物相似。

▇ 383
第一個層次，土黃色。

▇ 330
第二個層次，用肉色疊色。

▇ 383
第三個層次，土黃色疊色。

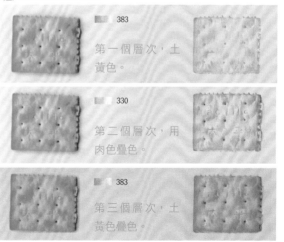

餅乾的顏色有些金黃的感覺，繪畫時不要為了畫面豔麗而主觀選用淺黃色，本範例中主要是用土黃色與肉色輕輕疊色畫出餅乾的顏色。

線 稿

START

❶ 定 位 和 輪 廓 刻 畫

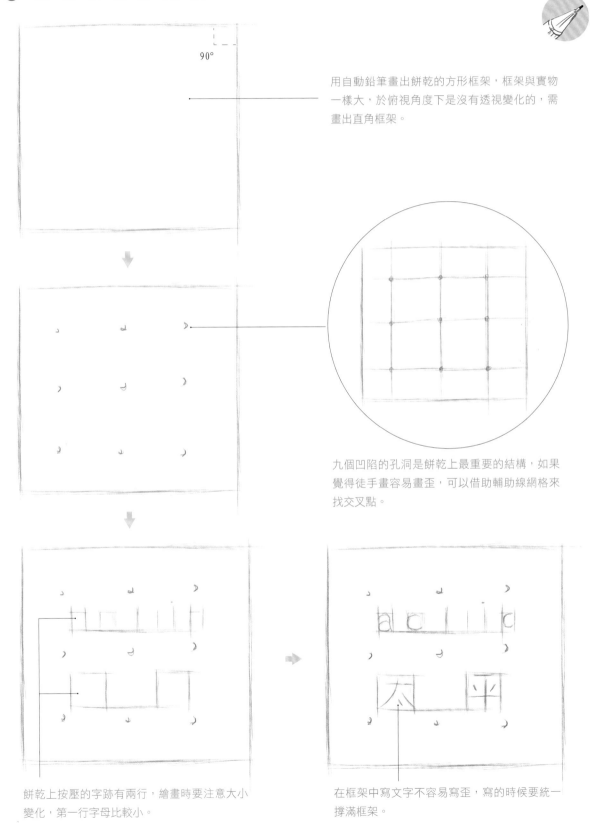

用自動鉛筆畫出餅乾的方形框架，框架與實物一樣大，於俯視角度下是沒有透視變化的，需畫出直角框架。

九個凹陷的孔洞是餅乾上最重要的結構，如果覺得徒手畫容易畫歪，可以借助輔助線網格來找交叉點。

餅乾上按壓的字跡有兩行，繪畫時要注意大小變化，第一行字母比較小。

在框架中寫文字不容易寫歪，寫的時候要統一撐滿框架。

❷ 逐 步 細 化 線 稿

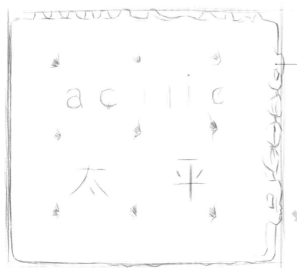

擦去文字框架後，開始細化餅乾的形狀，輪廓線是凸起、凹陷相接的鋸齒狀，描繪時應抓住這一特徵。

仿照實物上的色塊形狀大致勾勒出一些表面結構。

烘焙時的氣泡在餅乾表面產生凹凸結構，表面顏色會深淺不一，描繪時也可把這些色塊標示出來。

擦除多餘的輔助線時要用捏尖的軟橡皮擦來處理，處理得精細一點，要避免擦到周圍有用的線條。

❸ 完 成 線 稿

右側的凸起邊緣要比上邊線的更大一些。

餅乾的影子比較
狹窄，緊貼其輪
廓，因此影子的
形狀與輪廓的形
狀相似度較高。

影子輪廓與餅乾
輪廓的起伏是一
致的。

繪畫時要避免使
用沒有變化的直
線，可根據餅乾
輪廓畫出一些影
子線條的起伏。

上色

START

選色參考	油性色鉛筆	▨ 383	▨ 399	▨ 395	麥克筆	▨ 104	▢ 29
		▨ 330	▨ 396	▨ 387			

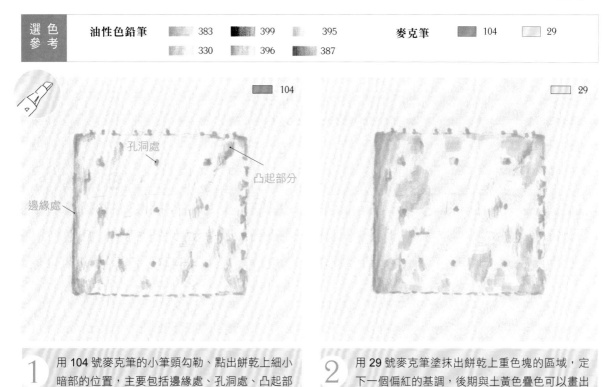

▨ 104 　　　　▢ 29

1　用 104 號麥克筆的小筆頭勾勒、點出餅乾上細小暗部的位置，主要包括邊緣處、孔洞處、凸起部分的暗部。

孔洞處　凸起部分　邊緣處

2　用 29 號麥克筆塗抹出餅乾上重色塊的區域，定下一個偏紅的基調，後期與土黃色疊色可以畫出接近實物的顏色。

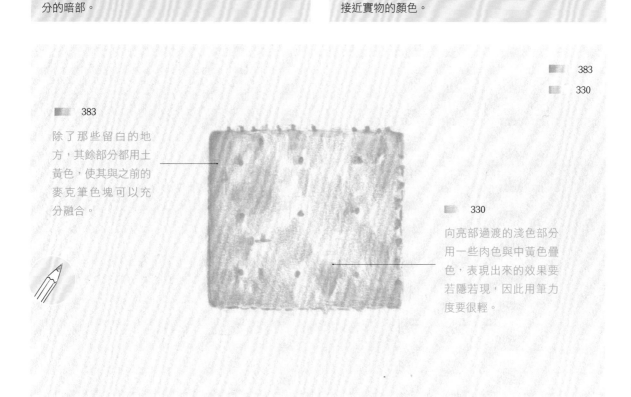

▨ 383
▨ 330

▨ 383
除了那些留白的地方，其餘部分都用土黃色，使其與之前的麥克筆色塊可以充分融合。

▨ 330
向亮部過渡的淺色部分用一些肉色與中黃色疊色，表現出來的效果要若隱若現，因此用筆力度要很輕。

3　用土黃色在麥克筆筆跡上疊色表現餅乾的固有色，塗色時注意用筆力度一定要輕，用力過大容易塗得太黃。向亮部過渡時可用肉色輕輕疊色，同樣力度要輕，表現出若有若無的自然效果。

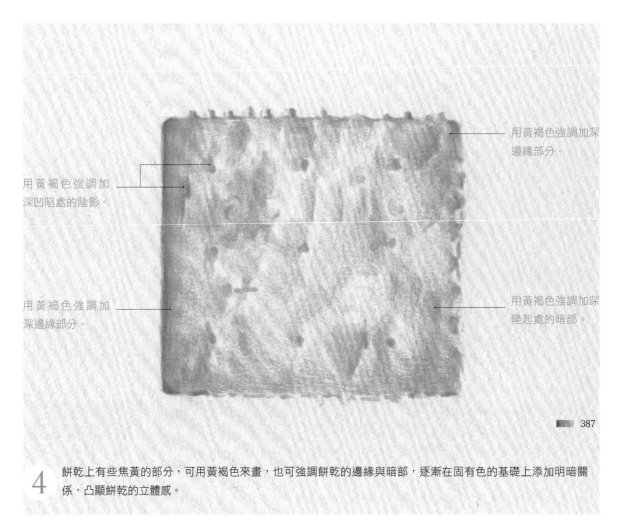

用黃褐色強調加深邊緣部分。

用黃褐色強調加深凹陷處的陰影。

用黃褐色強調加深邊緣部分。

用黃褐色強調加深隆起處的暗部。

387

4 餅乾上有些焦黃的部分，可用黃褐色來畫，也可強調餅乾的邊緣與暗部，逐漸在固有色的基礎上添加明暗關係，凸顯餅乾的立體感。

裸視 3D 的奧秘 —————————————— 如何畫出餅乾的立體感

① 強調邊緣，畫出厚度。

② 分析受光面，畫出明暗關係。

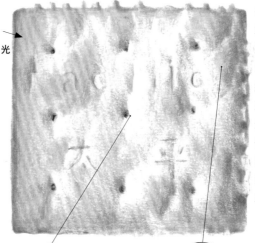

光

想要畫出餅乾立體感，就要畫出明暗關係，光線從左側投來，暗部與影子位於右側，但要注意凹陷部分的暗部位於左側。

餅乾的邊緣處結構是向底面轉折形成一個有厚度的側面，繪畫時應逐漸加深這個位置，使其由平面變得立體。

暗 / 亮　凹陷部分的亮部在右側，暗部在左側。

亮 / 暗　隆起部分的亮部在左側，暗部在右側。

向左側的背光
部分塗灰色。

右側亮部
留白。

暗

亮

孔洞的凹陷處要用灰色加深，
但不要向四周過渡塗色，只
向左側的背光部分塗色即可，
右側亮部留白。

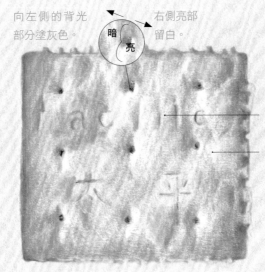

文字部分用灰色勾勒。

暗部向亮部的過渡非常柔和，
可用淺灰色輕輕塗出。

餅乾的暗部主要是指右
側與底部的轉折重色。

395
396

5 用灰色加深餅乾的暗部，主要包括邊緣的轉折、凹陷的孔洞、表面隆起部分的暗部，並用淺灰色向亮部畫出
一個柔和的過渡。注意用筆力度只有在畫孔洞的深處時才比較用力，其餘都是很輕的，避免畫面畫髒。

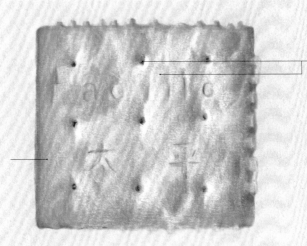

383

固有色最強的地方在明暗的
過渡區域，既不需過分塗抹
亮部，也不過分塗抹陰影中
的重色，讓最鮮豔的顏色集
中在中間的過渡部分。

亮部與陰影中的暗
部固有色並不強
烈，這些地方不需
要用土黃色塗色。

6 用土黃色再次強調餅乾的固有色，用筆力度可以大一些，強調出餅乾的黃色，餅乾的亮部可以先留白。

餅乾上孔洞右側的高光是畫面中最亮的部分，即使是刻畫淺色部分時也要將此處適當留白，讓它比淺色再亮一個層次。

■ 383

■ 330

7 用土黃色和肉色以極輕的力度畫出餅乾上的高光顏色。餅乾表面受光的高光顏色非常淺，比較難畫，要選最接近的顏色，把握好用筆力度輕輕地畫出來。

裸視 *3D* 的奧秘　　　　　　　　　　　　　餅乾上的淺色疊色

① 確定目標顏色。

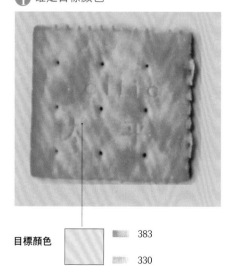

目標顏色 ■ 383
　　　　　■ 330

餅乾高光的顏色接近淺黃色，略微有些發紅，我們可根據視覺效果選擇土黃色與肉色疊色畫出這種效果。

② 疊色實驗。

細心的朋友可以發現，我們的備選鉛筆中並沒有這麼淺的顏色，所以要先在草稿紙上嘗試控制用筆力度來疊色畫出這種淺黃色的效果。

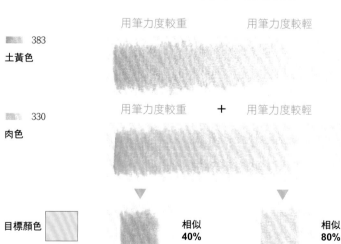

■ 383
土黃色

■ 330
肉色

目標顏色

透過不同用筆力度的疊色嘗試，可以發現，在用筆力度較輕的情況下，土黃色與肉色的疊色最接近目標顏色。

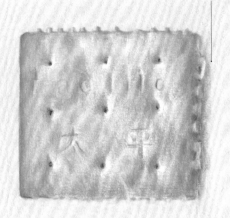

先刷出右側比較重要的影子，注意要沿著餅乾輪廓轉折來畫。

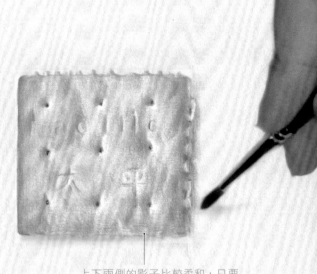

上下兩側的影子比較柔和，只要輕輕掃一下就可以了。

8 用小毛刷沾鉛粉刷出餅乾的影子。餅乾的上方、下方、右側都有一些影子，其中右側的影子最顯眼，可以著重刻畫，另外兩處影子簡單地刷一下即可。

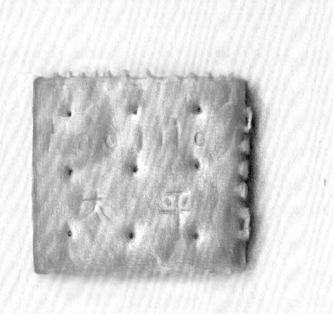

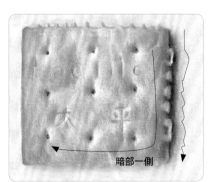

孔洞中的深色可用尖尖的黑色色鉛筆點一下來表現。

最後一次強調光影關係，主要是加深餅乾的暗部與影子，暗部可用灰色沿直角轉折加深，影子可用黑色勾勒邊緣加深。

暗部一側

■■ 399
■■ 396

9 最後再強調一下餅乾的明暗關係與立體感，用灰色加深餅乾的暗部，主要是指右邊緣與底部。用黑色加深右側的影子，要適度勾勒餅乾的右側輪廓線，凸顯其形狀。

聖誕節拐杖糖

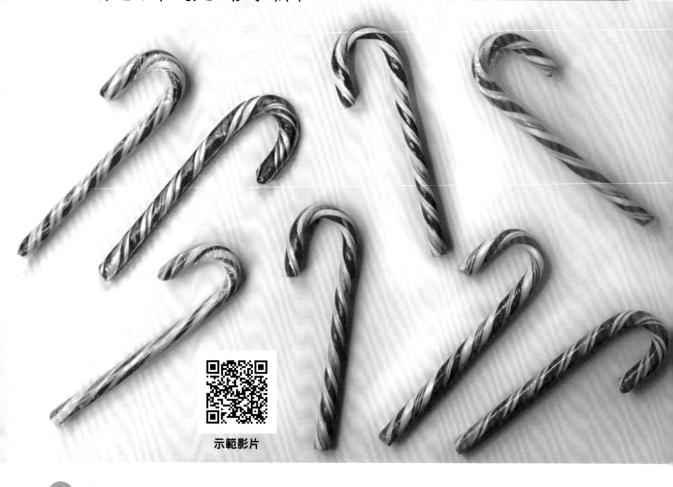

示範影片

重點掌握

1 俯視角度下立體感的表現。

平視

H

高度明顯，容易掌握立體感。

俯視

看不到側面，容易畫得平面化。

普通的平視視角可以明顯地看到物體高度，但是正俯視時只能看到頂面，看不到側面，很難表現出物體制高點與紙面之間的距離感，容易把物體畫得平面化。

2 明暗關係要明確。

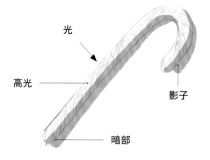

光

高光

影子

暗部

在俯視的情況下儘量不要選擇散光源，最好固定一個方向的穩定強光，使明暗關係更加明顯。

3 影子形狀要準確。

✕

○

圓柱形的糖果與紙面接觸的不是一個面，而是一條線，所以影子不是從輪廓線開始，而是要錯開一些。

拐杖糖看起來就像是剖開的一半。

與紙面接觸的是一條線，並不是剖面。

線稿
START

① 定 位 和 輪 廓 刻 畫

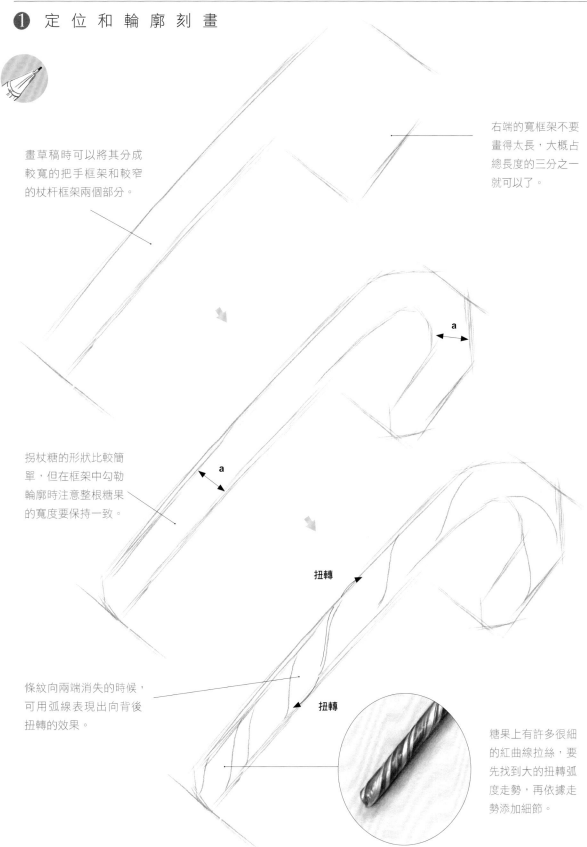

畫草稿時可以將其分成
較寬的把手框架和較窄
的杖杆框架兩個部分。

右端的寬框架不要
畫得太長，大概占
總長度的三分之一
就可以了。

a

拐杖糖的形狀比較簡
單，但在框架中勾勒
輪廓時注意整根糖果
的寬度要保持一致。

a

扭轉

條紋向兩端消失的時候，
可用弧線表現出向背後
扭轉的效果。

扭轉

糖果上有許多很細
的紅曲線拉絲，要
先找到大的扭轉弧
度走勢，再依據走
勢添加細節。

❷ 逐 步 細 化 線 稿

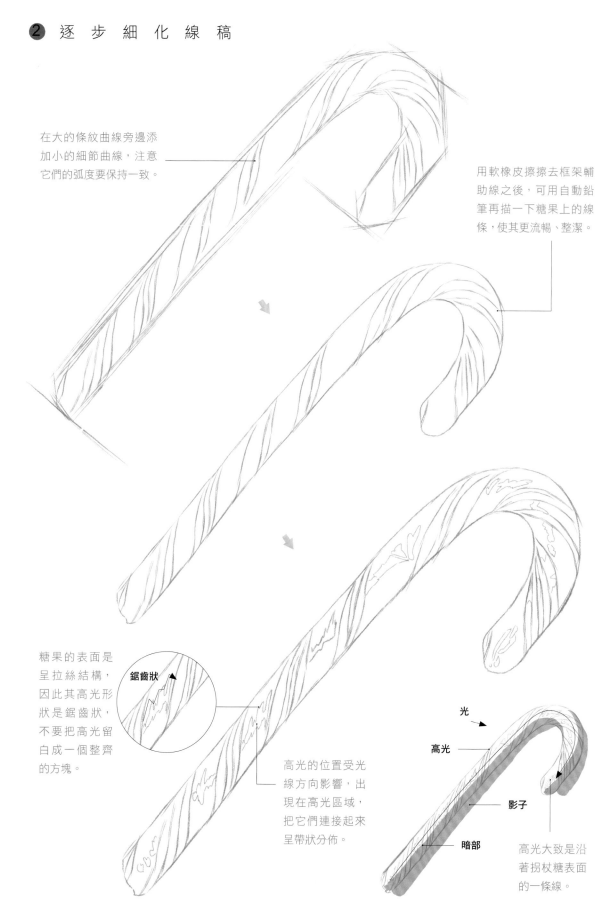

在大的條紋曲線旁邊添加小的細節曲線，注意它們的弧度要保持一致。

用軟橡皮擦擦去框架輔助線之後，可用自動鉛筆再描一下糖果上的線條，使其更流暢、整潔。

糖果的表面是呈拉絲結構，因此其高光形狀是鋸齒狀，不要把高光留白成一個整齊的方塊。

鋸齒狀

高光的位置受光線方向影響，出現在高光區域，把它們連接起來呈帶狀分佈。

光

高光

影子

暗部

高光大致是沿著拐杖糖表面的一條線。

❸ 完　成　線　稿

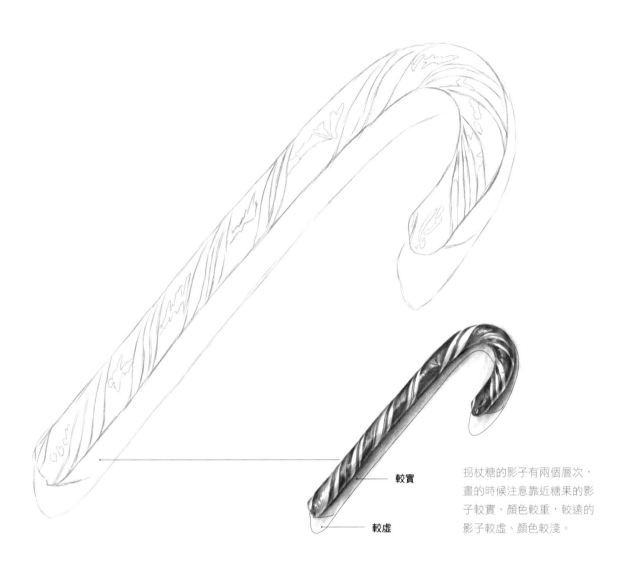

較實

較虛

拐杖糖的影子有兩個層次，
畫的時候注意靠近糖果的影
子較實、顏色較重，較遠的
影子較虛、顏色較淺。

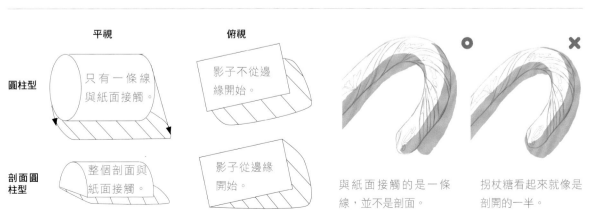

平視　　　　　　俯視

圓柱型

只有一條線
與紙面接觸。

影子不從邊
緣開始。

剖面圓
柱型

整個剖面與
紙面接觸。

影子從邊緣
開始。

與紙面接觸的是一條
線，並不是剖面。

拐杖糖看起來就像是
剖開的一半。

START
上 色

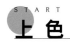

選色參考

油性色鉛筆

- 314
- 396
- 301
- 330
- 316
- 399
- 376
- 321
- 326
- 395

麥克筆

F02

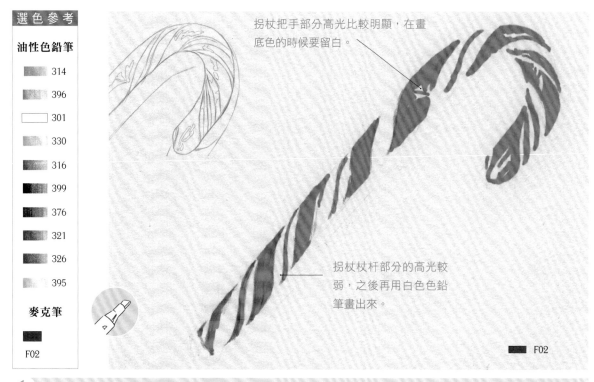

拐杖把手部分高光比較明顯，在畫底色的時候要留白。

拐杖杖杆部分的高光較弱，之後再用白色色鉛筆畫出來。

F02

1 首先我們用 **F02** 號麥克筆仔細塗出糖果上紅色條紋的底色，拐杖的把手部分高光比較明顯，要依據線稿將其留白。

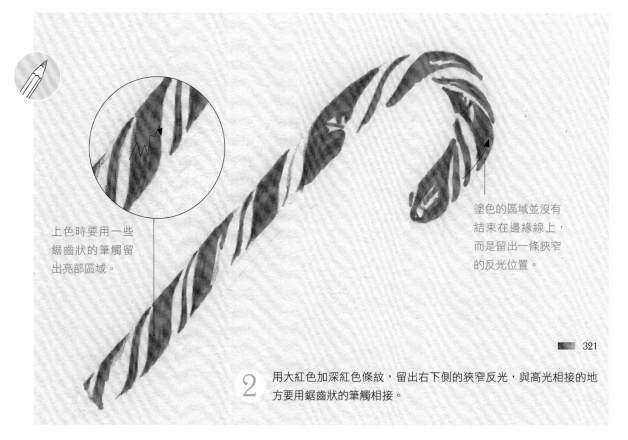

上色時要用一些鋸齒狀的筆觸留出亮部區域。

塗色的區域並沒有結束在邊緣線上，而是留出一條狹窄的反光位置。

321

2 用大紅色加深紅色條紋，留出右下側的狹窄反光，與高光相接的地方要用鋸齒狀的筆觸相接。

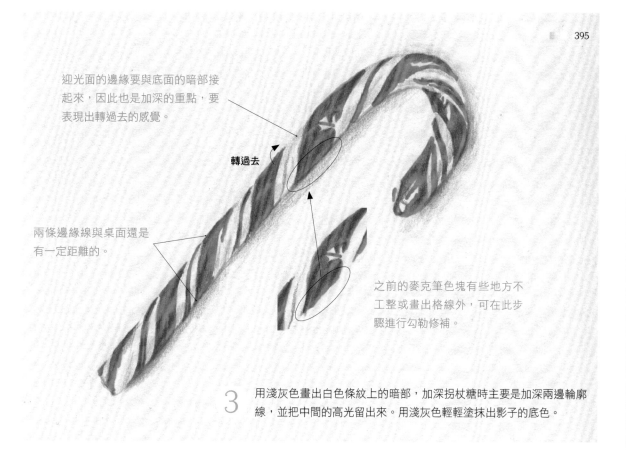

迎光面的邊緣要與底面的暗部接
起來,因此也是加深的重點,要
表現出轉過去的感覺。

轉過去

兩條邊緣線與桌面還是
有一定距離的。

之前的麥克筆色塊有些地方不
工整或畫出格線外,可在此步
驟進行勾勒修補。

3　用淺灰色畫出白色條紋上的暗部,加深拐杖糖時主要是加深兩邊輪廓
　　線,並把中間的高光留出來。用淺灰色輕輕塗抹出影子的底色。

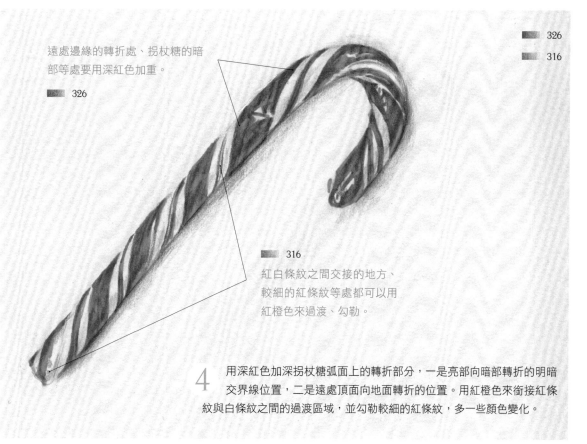

326
316

遠處邊緣的轉折處、拐杖糖的暗
部等處要用深紅色加重。

326

316

紅白條紋之間交接的地方、
較細的紅條紋等處都可以用
紅橙色來過渡、勾勒。

4　用深紅色加深拐杖糖弧面上的轉折部分,一是亮部向暗部轉折的明暗
　　交界線位置,二是遠處頂面向地面轉折的位置。用紅橙色來銜接紅條
　　紋與白條紋之間的過渡區域,並勾勒較細的紅條紋,多一些顏色變化。

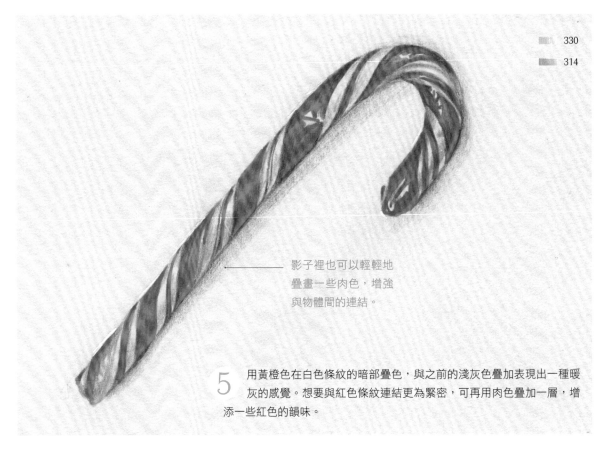

330
314

影子裡也可以輕輕地
疊畫一些肉色，增強
與物體間的連結。

5 用黃橙色在白色條紋的暗部疊色，與之前的淺灰色疊加表現出一種暖
灰的感覺。想要與紅色條紋連結更為緊密，可再用肉色疊加一層，增
添一些紅色的韻味。

裸視 3D 的奧秘 ──────────────── 俯視圓柱形物體的上色技巧

① 瞭解圓柱體的結構與受光。

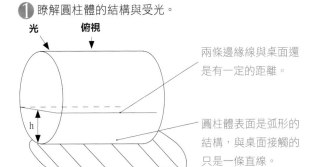

光　　俯視

兩條邊緣線與桌面還
是有一定的距離。

圓柱體表面是弧形的
結構，與桌面接觸的
只是一條直線。

② 根據結構與受光特點上色。

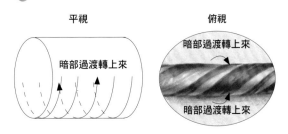

平視　　　　　俯視

暗部過渡轉上來

暗部過渡轉上來

暗部過渡轉上來

瞭解圓柱體的結構與受光後，我們知道俯視拐杖糖的時
候，可以看到一些暗部重色，因此上色的時候要注
意兩邊都要加深。

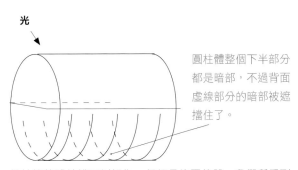

光

圓柱體整個下半部分
都是暗部，不過背面
虛線部分的暗部被遮
擋住了。

拐杖糖整體結構可以視為一個細長的圓柱體，我們所看到
的左右兩條邊緣線與桌面還是有一定的距離。

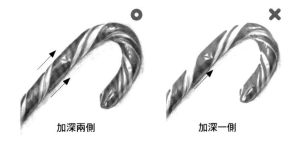

○　　　　　×

加深兩側　　　加深一側

不要只加深近處的暗部，遠處邊緣轉上來的過渡段也
要加深刻畫。

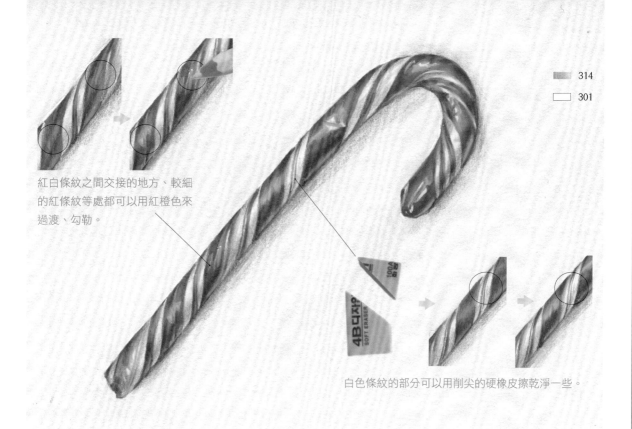

紅白條紋之間交接的地方、較細
的紅條紋等處都可以用紅橙色來
過渡、勾勒。

314

301

白色條紋的部分可以用削尖的硬橡皮擦乾淨一些。

6 　用白色畫出拐杖糖上的高光色塊，白色色鉛筆所表現出的淺色塊剛好可以表現杖杆上的次要高光。用黃橙色在
　　紅色條紋中疊色，主要疊畫暗部向高光過渡的位置，使紅色拐杖糖顏色更豐富一些。

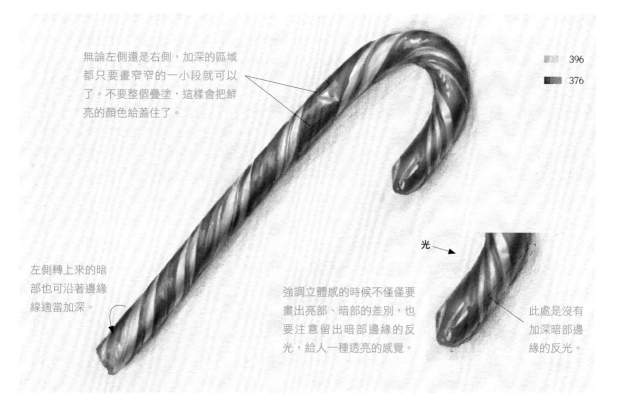

無論左側還是右側，加深的區域
都只要畫窄窄的一小段就可以
了。不要整個疊塗，這樣會把鮮
亮的顏色給蓋住了。

396

376

光

左側轉上來的暗
部也可沿著邊緣
線適當加深。

強調立體感的時候不僅僅要
畫出亮部、暗部的差別，也
要注意留出暗部邊緣的反
光，給人一種透亮的感覺。

此處是沒有
加深暗部邊
緣的反光。

7 　再次加強明暗關係，要順著左右兩側的邊緣線加深，並向中間逐漸過渡變淺，注意右側的暗部要留出細細的反
　　光。加深紅條紋時用的是褐色，加深白條紋部分時用的是灰色。

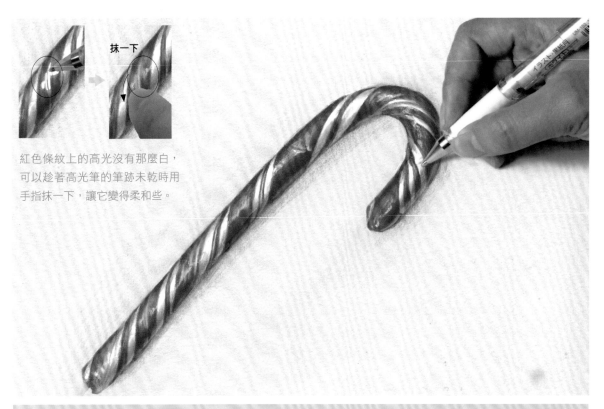

抹一下

紅色條紋上的高光沒有那麼白，
可以趁著高光筆的筆跡未乾時用
手指抹一下，讓它變得柔和些。

8 用高光筆塗出拐杖糖上的亮部，這裡主要是塗白色條紋上的高光，紅色條紋上的高光沒有那麼白，用之前白色色鉛筆畫的淺色塊就可以了。

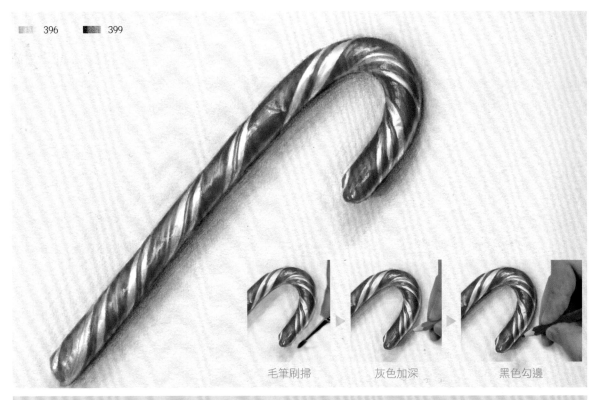

■ 396　■ 399

毛筆刷掃　　　　灰色加深　　　　黑色勾邊

9 用小毛刷沾鉛粉先刷一層淺灰色的影子，再用灰色加深靠近物體較實的影子，最後用黑色輕輕勾勒拐杖糖的邊緣輪廓線，強調一下影子與物體接觸的地方。

幸運鈴鐺

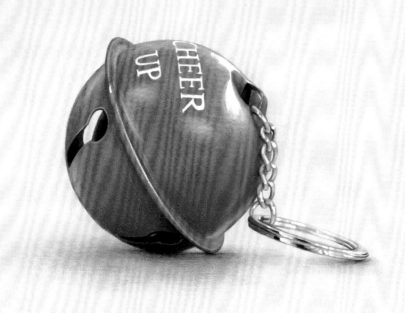

重點掌握

根據明暗畫出紅色的深淺變化。

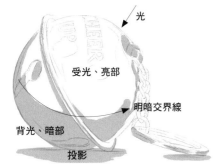

光

受光、亮部

明暗交界線

背光、暗部

投影

鈴鐺整體都是紅色，顏色沒有變化，想要畫出它的立體感，就要理解光線對明暗關係的影響，畫出高光與暗部的區別。

亮部與暗部之間的顏色是自然漸變過渡的。

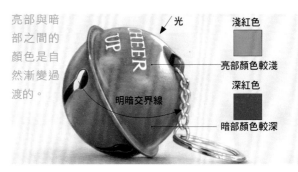

光

亮部顏色較淺

明暗交界線

暗部顏色較深

淺紅色

深紅色

考慮了光影效果之後，鈴鐺上的顏色變化還是很豐富的，主要是高光的淺紅色與暗部的深紅色對比，甚至高光、反光等處還有桃紅色到白色的漸變。

麥克筆打底

色鉛筆塗色

色鉛筆加深

具體繪製的時候可以先用麥克筆整體塗出底色，再用大紅色色鉛筆加深暗部與過渡段，最後用赭石色色鉛筆加深強調暗部較深的顏色。

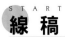

線 稿
START

❶ 定 位 和 輪 廓 刻 畫

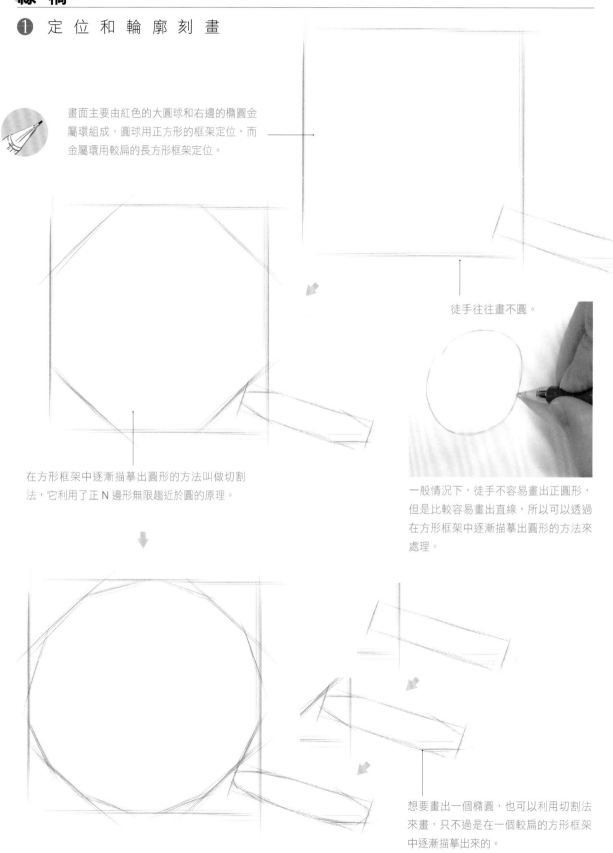

畫面主要由紅色的大圓球和右邊的橢圓金屬環組成，圓球用正方形的框架定位，而金屬環用較扁的長方形框架定位。

徒手往往畫不圓。

在方形框架中逐漸描摹出圓形的方法叫做切割法，它利用了正 N 邊形無限趨近於圓的原理。

一般情況下，徒手不容易畫出正圓形，但是比較容易畫出直線，所以可以透過在方形框架中逐漸描摹出圓形的方法來處理。

想要畫出一個橢圓，也可以利用切割法來畫，只不過是在一個較扁的方形框架中逐漸描摹出來的。

❷ 逐 步 細 化 線 稿

細化線稿時不要一開始就著眼於物體上的花紋
等細節，要先畫出重要的結構線，比如鈴鐺中
間的腰帶凸起、兩邊的鏤空與鏈子。

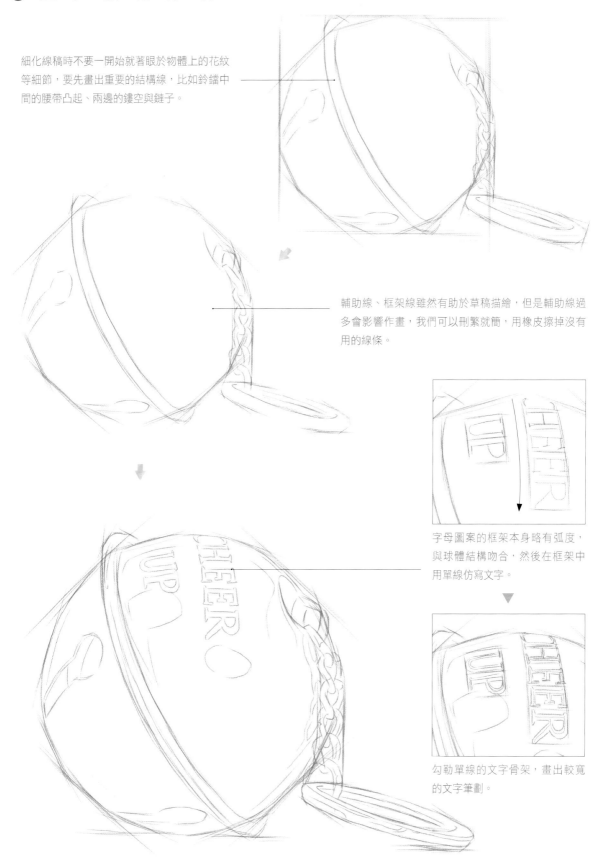

輔助線、框架線雖然有助於草稿描繪，但是輔助線過
多會影響作畫，我們可以刪繁就簡，用橡皮擦掉沒有
用的線條。

字母圖案的框架本身略有弧度，
與球體結構吻合，然後在框架中
用單線仿寫文字。

勾勒單線的文字骨架，畫出較寬
的文字筆劃。

❸ 完　成　線　稿

鈴鐺的鏤空處用雙線勾勒，表現出
鈴鐺表層鐵皮的厚度。

光

光線從右上方照射，使
鏈子的影子投射在左邊
的鈴鐺上，影子整體依
附在鈴鐺表面，有些弧
度。

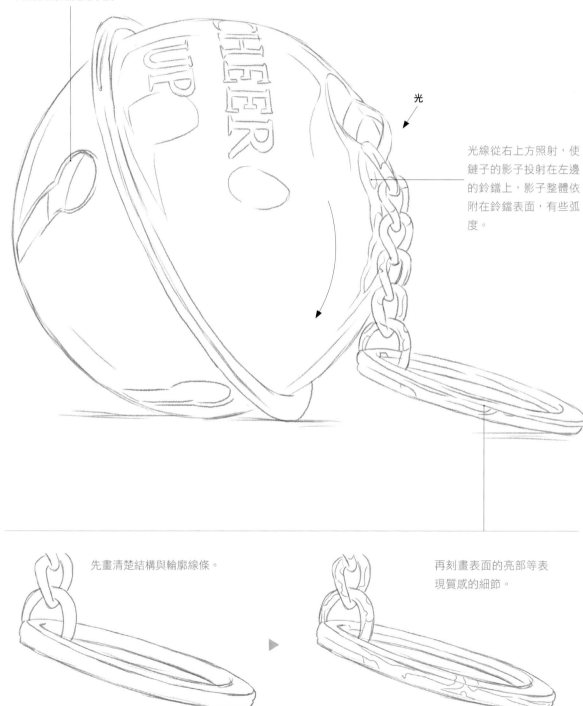

先畫清楚結構與輪廓線條。

再刻畫表面的亮部等表
現質感的細節。

畫金屬圓環時也要遵循先畫清楚物體結構，再表現亮部、投影等部分的原則，如果一開始就先去找亮部等細節，容易把
形體畫歪，本末倒置。

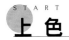

上色

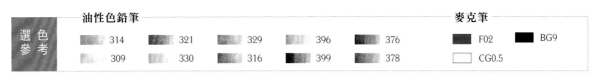

選色參考	油性色鉛筆									麥克筆		
	314		321		329		396		376	F02		BG9
	309		330		316		399		378	CG0.5		

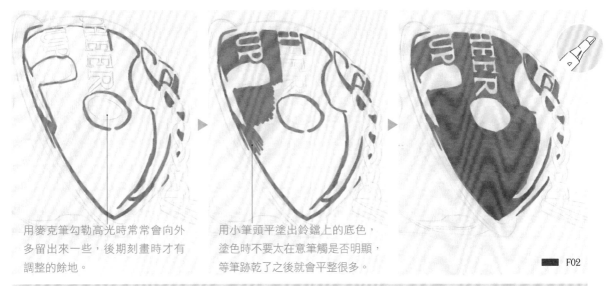

用麥克筆勾勒高光時常常會向外
多留出來一些，後期刻畫時才有
調整的餘地。

用小筆頭平塗出鈴鐺上的底色，
塗色時不要太在意筆觸是否明顯，
等筆跡乾了之後就會平整很多。

F02

① 用 F02 號麥克筆來畫鈴鐺的底色，塗色時可以先勾勒出需要塗色的區域，事先的規劃能使繪畫思路更清楚，然後留白高光、字母圖案等部分。

現在還沒勾勒鈴鐺的輪
廓線，我們勾勒的是高
光的邊緣、應塗色區域
的邊緣。

F02

② 用 F02 號麥克筆勾勒出下半部分需要塗色的區域，鈴鐺中央凸起的部分要用雙線勾勒，留白中間細細的高光。注意我們此時勾勒的並不是輪廓線，而是 "應塗色區域"。

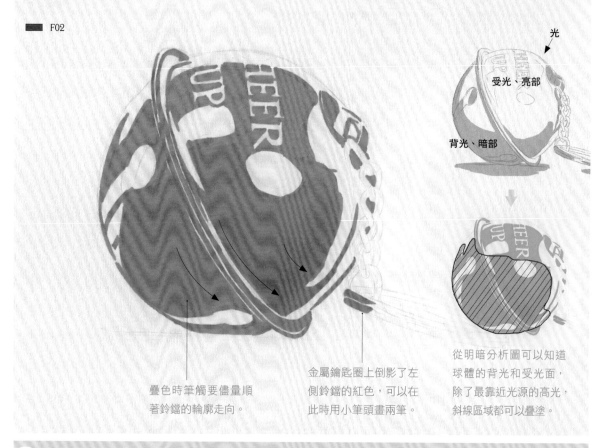

光

受光、亮部

背光、暗部

疊色時筆觸要儘量順
著鈴鐺的輪廓走向。

金屬鑰匙圈上倒影了左
側鈴鐺的紅色,可以在
此時用小筆頭畫兩筆。

從明暗分析圖可以知道
球體的背光和受光面,
除了最靠近光源的高光,
斜線區域都可以疊塗。

③ 用 **F02** 號麥克筆塗出鈴鐺的下半部分,塗色時可依據明暗關係在背光側再疊塗一層,使亮部與暗部顏色有些變化。

裸視 3D 的奧秘 _____高光與反光

表面光滑的物體會反射周圍的光線,因此表面常常有明顯的高光和反光,繪製時除了要畫出明暗的變化之外,還要抓住高光與反光這兩個表現光滑質感的要素。

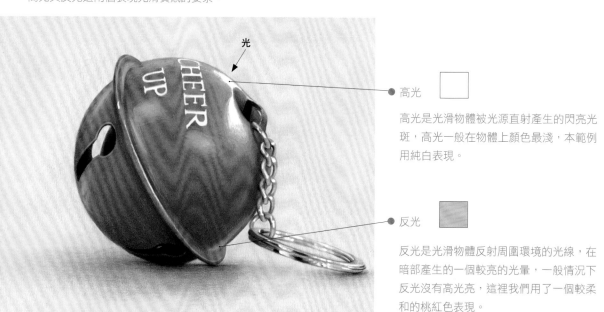

光

高光

高光是光滑物體被光源直射產生的閃亮光斑,高光一般在物體上顏色最淺,本範例用純白表現。

反光

反光是光滑物體反射周圍環境的光線,在暗部產生的一個較亮的光暈,一般情況下反光沒有高光亮,這裡我們用了一個較柔和的桃紅色表現。

裡面沒有塗色的部分是背後另一側鏤空的結構，可以透過它看到背景。

| | CG0.5 |
| ■ | BG9 |

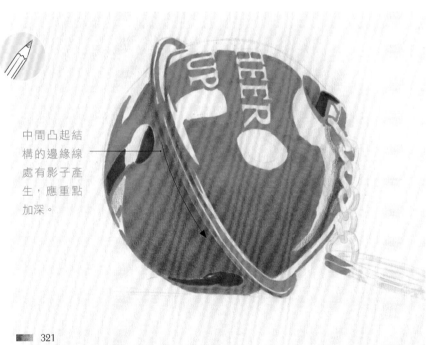

4 用 **BG9** 號麥克筆畫出鈴鐺內側中的陰影重色，我們可以透過鏤空的縫隙看到背景的紙色。用深色麥克筆塗色時應使用小筆頭謹慎上色，不要塗到周圍那些紅色或留白的區域。

中間凸起結構的邊緣線處有影子產生，應重點加深。

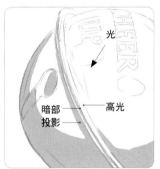

鈴鐺中間凸起的轉折結構上也有亮部和暗部。

注意色鉛筆的疊色要和麥克筆底色自然融合在一起，不要出現明顯的分界線。

■ 321

5 用大紅色加深鈴鐺的整體暗部，同樣需要順著鈴鐺的結構輪廓來塗色。特別要注意，鈴鐺中間有凸起的結構，在鈴鐺表面產生了弧形的纖細投影，應順著它的弧度來加深。

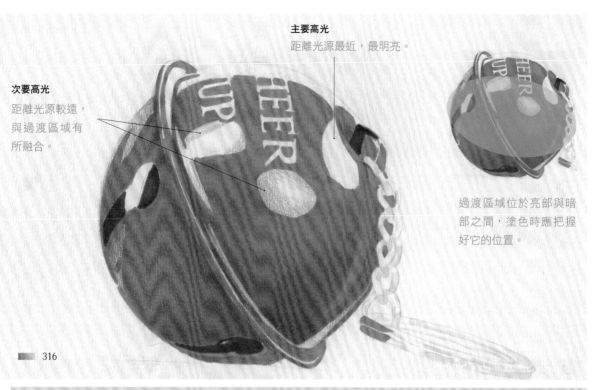

主要高光
距離光源最近，最明亮。

次要高光
距離光源較遠，
與過渡區域有
所融合。

過渡區域位於亮部與暗
部之間，塗色時應把握
好它的位置。

■ 316

6 用紅橙色在暗部與高光之間的過渡區域塗色，靠近過渡區域的高光中也要用紅橙色輕輕塗些顏色，與高光有所
區分，鈴鐺上的三處高光就有了主次之分。

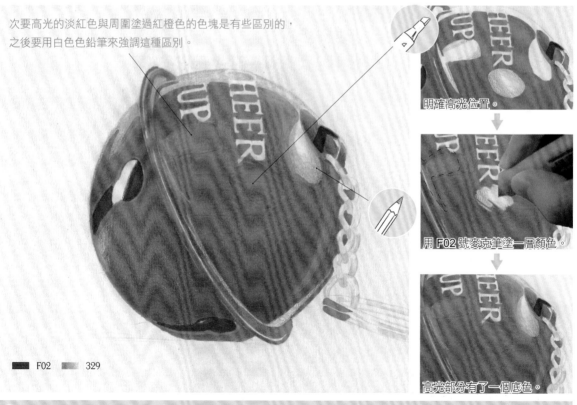

次要高光的淡紅色與周圍塗過紅橙色的色塊是有些區別的，
之後要用白色色鉛筆來強調這種區別。

明確高光位置。

用 F02 號麥克筆塗一層顏色。

■ F02　■ 329

高光部分有了一個底色。

7 用 F02 號麥克筆在次要高光上塗一層顏色作為次要高光的底色。用桃紅色色鉛筆在主要高光的邊緣處塗色，讓
其與周圍的麥克筆色塊有一個過渡，表現出自然的高光留白，才不會讓人覺得突兀。

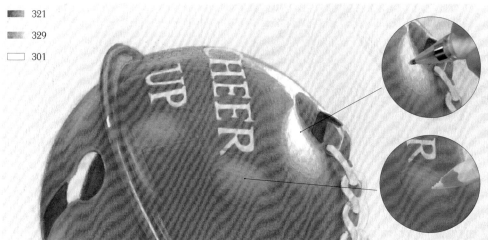

■ 321
▨ 329
□ 301

高光筆的塗色效果比白色色鉛筆要白很多，用它們分別為兩種高光塗色，就能很自然區分開高光的主次分別。

8 用大紅色輕輕疊塗鈴鐺整體，強調鈴鐺的固有色紅色，尤其是在高光，要把字母的邊緣、高光周圍畫得明確、整齊一些。用桃紅色沿著高光的輪廓塗色，削弱麥克筆色塊的邊緣，使紅色的鈴鐺向白色的高光自然漸變過渡。用白色在次要高光的區域中塗色，使原本的紅色底色發白，達到提亮的效果。而主要高光的中心區域使用高光筆提亮。

裸視 3D 的奧秘 ──────────────── 主要高光與次要高光的畫法

① 主要高光。

主要高光是鈴鐺上直接反射光源的部分，位於鈴鐺的右上角，我們用純白襯托出鈴鐺的光滑質感和畫面中強烈的光感。

用麥克筆打底時留白高光。　　用淺色色鉛筆弱化色塊邊緣。　　用高光筆塗出最高光部分。

犀利

柔和

用麥克筆留白會使高光輪廓太過銳利而不自然，需用淺色色鉛筆（桃紅或白色）在此處疊塗，削弱麥克筆痕跡。

② 次要高光。

次要高光是鈴鐺上反射周圍環境光的部分，位於亮部與暗部之間的過渡區域，它的存在可以豐富鈴鐺上的色調並把主要高光襯托得更加炫目。

用麥克筆塗出高光區域底色。

畫次要高光首先要明確高光的區域形狀，可先留白易於辨識。

較輕

較重

用白色色鉛筆提亮高光區域。

白色色鉛筆在有底色的區域提亮效果顯著，塗色時利用力度的變化，可畫出不同程度的白色。高光的中心點最白。

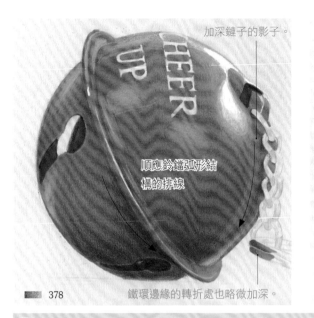

加深鏈子的影子。

順應鈴鐺弧形結
構的排線

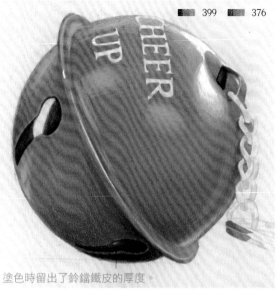

■ 399 ■ 376

塗色時留出了鈴鐺鐵皮的厚度。

■ 378　　　　鐵環邊緣的轉折處也略微加深。

9 用赭石色加深鈴鐺的暗部一側，塗色時應順著鈴鐺的結構弧線。用黑色加深鏤空中的重色，令畫面中的深色加重，才能使鈴鐺的紅色顯得更豔麗。接近鈴鐺底部處可用褐色再畫出一個深色的層次。

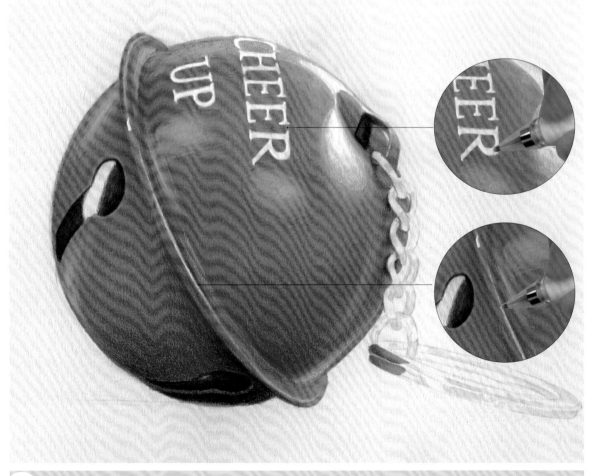

10 用高光筆把白色的字母圖案再描畫一遍，鈴鐺凸起處的狹窄弧形高光也可用高光筆勾勒強調。

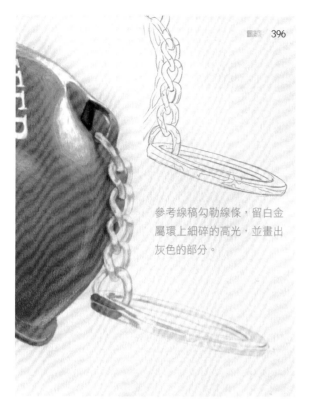

396

參考線稿勾勒線條，留白金屬環上細碎的高光，並畫出灰色的部分。

11 不要將金屬環全部塗灰，根據線稿把細碎的高光留出來，環環相扣的夾縫等處要重點加深。

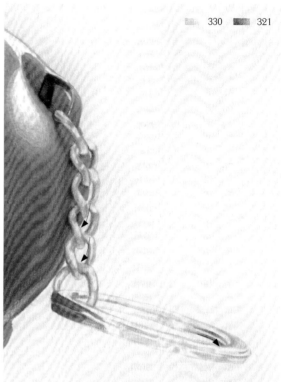

330　321

12 用肉色畫出金屬環上的暖色，面向鈴鐺的一側有少許的紅色倒影，可用大紅色將其勾勒出來。

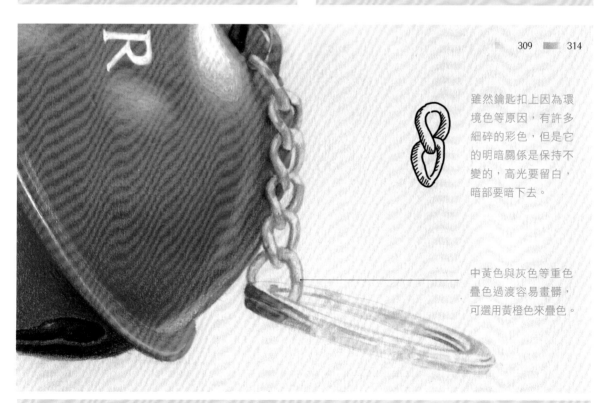

309　314

雖然鑰匙扣上因為環境色等原因，有許多細碎的彩色，但是它的明暗關係是保持不變的，高光要留白，暗部要暗下去。

中黃色與灰色等重色疊色過渡容易畫髒，可選用黃橙色來疊色。

13 用中黃色在金屬環上增添一個較亮的顏色層次，表現周圍的環境光線與顏色。中黃色與灰色等重色過渡相接時可用一些黃橙色來疊色，使過渡顯得更加自然、豐富。

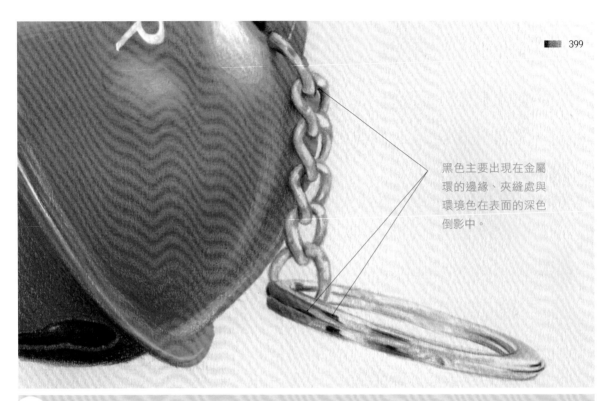

黑色主要出現在金屬
環的邊緣、夾縫處與
環境色在表面的深色
倒影中。

14 用黑色勾勒加深金屬環上最重的顏色，繪畫時把筆尖削尖，用筆力度較重，用實線勾勒出來。

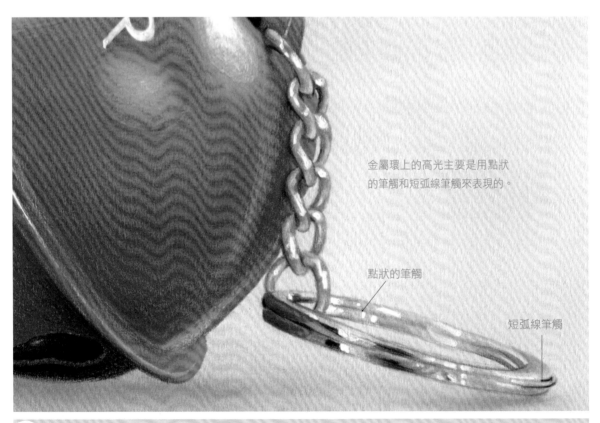

金屬環上的高光主要是用點狀
的筆觸和短弧線筆觸來表現的。

點狀的筆觸

短弧線筆觸

15 用高光筆點出金屬環上細小的高光，圓環的邊緣稜角處的高光也可用簡短的弧線勾勒出來。

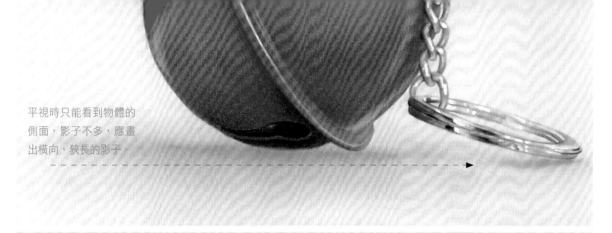

平視時只能看到物體的
側面，影子不多，應畫
出橫向、狹長的影子。

16 用小毛刷沾鉛粉在鈴鐺的底部出橫向的影子，靠近物體的部分顏色較重，可以多刷幾次來強調。

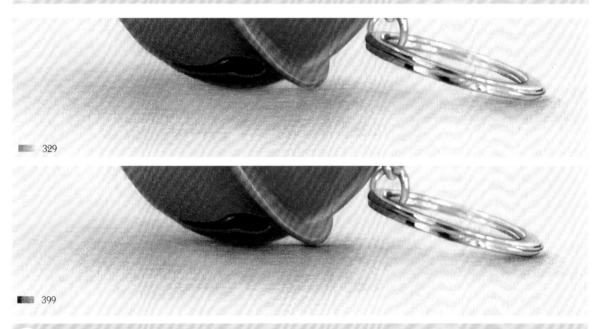

329

399

17 鈴鐺上的紅色映襯在了桌面上，使得影子有些發紅，我們可選用桃紅色輕輕塗抹表現這種柔和的紅色。用黑色重點加深鈴鐺與桌面接觸的地方並向兩邊過渡散開。

裸視 3D 的奧秘 ————————————————— 影子的繪畫技巧

3D 繪畫對真實感的需求較高，而真實的影子是虛無、柔和的，我們可以借助毛刷與鉛粉來畫出沒有筆觸感且非常柔和的色塊，以模仿真實的影子。

用美工刀在鉛筆上刮取一些鉛粉，力度小一點，刮出顆粒細小的鉛粉。

用小毛刷沾取鉛粉，不要沾太多，以免不好控制。

輕輕掃

用已經沾取鉛粉的毛刷在影子區域塗色，得到自然的效果。

粉薔薇

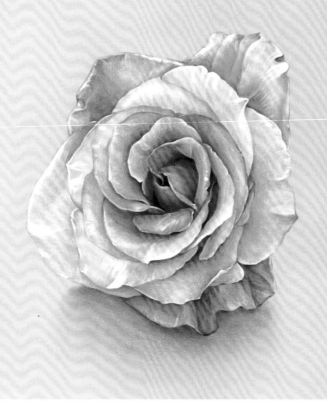

重點掌握

如何畫出花瓣層疊的感覺？

單片的花瓣無法 人層層疊疊的感覺，因為它的影子會直接投射在平整的桌面上，而花朵是由許多花瓣穿插組成的，上層花瓣的影子會投射在下層花瓣上，這種獨特的光影關係決定了花朵層疊的感覺。

花芯部分被周圍花瓣籠罩，大部分都處於背光陰影中

光

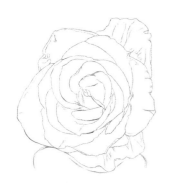

上層的花瓣會把影子投射在下層花瓣上，造成了花瓣間的深色縫隙。

一開始鋪底色時不用把花朵整個塗紅，只要把花瓣間層疊的陰影重色強調出來即可。

花朵的影子不僅有下面整體的影子，每一片花瓣也有影子，上層的花瓣會把影子投射在下層花瓣上，這些影子常常出現在上下層花瓣之間的縫隙中。精準地找到、畫出這些影子是表現花瓣層疊感覺的關鍵。

線 稿

❶ 定 位 和 輪 廓 刻 畫

我們可以把花朵整體視為一個不規則的圖形，畫出這個圖形之前要合理安排其在畫面中的位置，即合理的構圖。

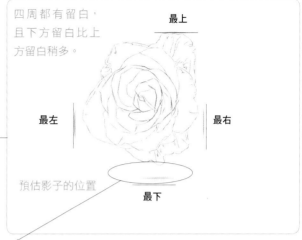

四周都有留白，且下方留白比上方留白稍多。

最上

最左　　最右

預估影子的位置

最下

構圖規劃時要先預估下方影子的位置，不然構圖容易下墜，或者把影子畫出格線外。

找出花芯位置，從內向外畫，有利於表現花朵結構。

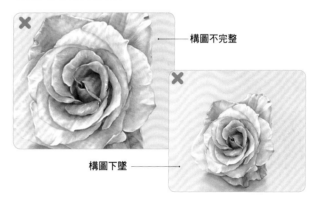

構圖不完整

構圖下墜

本書中的範例大都是單個物體的繪畫，在畫單個物體的時候要考慮構圖的完整性、避免構圖下墜，儘量使物體位於畫面中央。

包裹著花芯勾線，逐步向周圍擴散，畫出一層一層的花瓣。

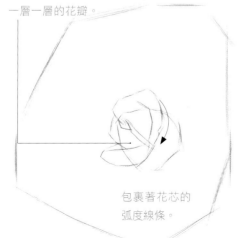

包裹著花芯的弧度線條。

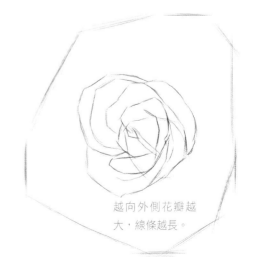

越向外側花瓣越大，線條越長。

❷ 逐 步 細 化 線 稿

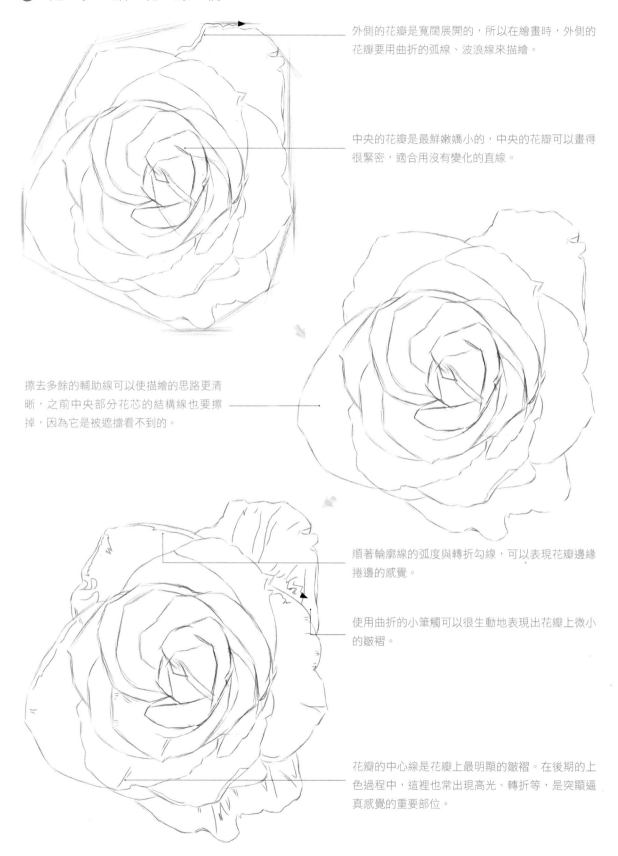

外側的花瓣是寬闊展開的，所以在繪畫時，外側的花瓣要用曲折的弧線、波浪線來描繪。

中央的花瓣是最鮮嫩嬌小的，中央的花瓣可以畫得很緊密，適合用沒有變化的直線。

擦去多餘的輔助線可以使描繪的思路更清晰，之前中央部分花芯的結構線也要擦掉，因為它是被遮擋看不到的。

順著輪廓線的弧度與轉折勾線，可以表現花瓣邊緣捲邊的感覺。

使用曲折的小筆觸可以很生動地表現出花瓣上微小的皺褶。

花瓣的中心線是花瓣上最明顯的皺褶。在後期的上色過程中，這裡也常出現高光、轉折等，是突顯逼真感覺的重要部位。

❸ 完 成 線 稿

掃碼看線稿

可用自動鉛筆把花朵的輪廓線修整得更柔軟流暢，主要是用曲線代替直線段，並連接上那些斷掉的線條。

向外翻折：勾勒一條與輪廓弧度一致但不與其相交的線條來表現。

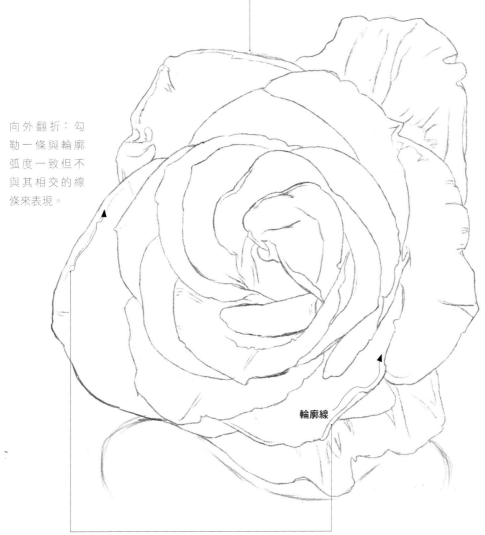

輪廓線

花瓣的盡頭常常有翻折的情況出現，要處理好向外翻折和向內翻折兩種情況。

向內翻折：看到的折線就是輪廓線，它與旁邊沒有翻折的輪廓線很自然地連接在一起。

逐漸消失

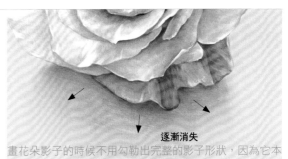

逐漸消失

畫花朵影子的時候不用勾勒出完整的影子形狀，因為它本身就是靠近物體邊緣處比較實，向周圍逐漸消失的。

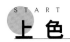

START
上 色

選 色 參 考

油性色鉛筆

	327
	329
	395
	399
	397
	301
	378
	335

麥克筆

	8
	29
	CG0.5

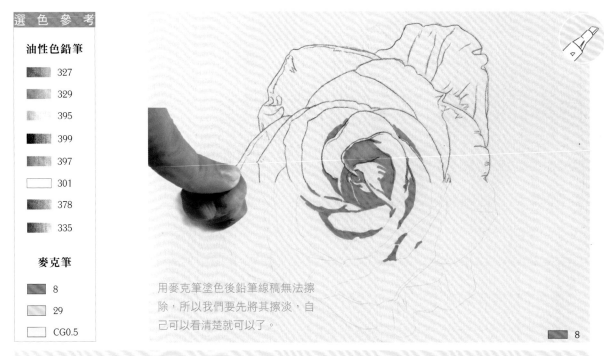

用麥克筆塗色後鉛筆線稿無法擦除，所以我們要先將其擦淡，自己可以看清楚就可以了。

8

1 用軟橡皮擦把線稿擦淡。用 8 號麥克筆開始找一些花芯部分的暗部，及附近花瓣層疊的影子。很熟悉花朵結構的朋友當然可以從邊緣開始畫，但是不太熟悉的朋友從內向外來畫會更容易些。

比較明顯有力的線條與色調往往出現在陰影關係比較明確的部位。

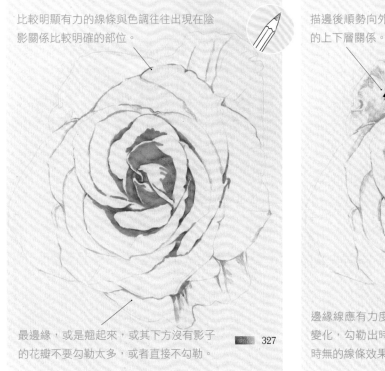

最邊緣，或是翹起來，或其下方沒有影子的花瓣不要勾勒太多，或者直接不勾勒。

327

描邊後順勢向外部畫出一些色調，區分花瓣的上下層關係。

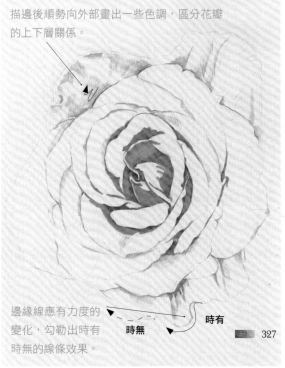

邊緣線應有力度的變化，勾勒出時有時無的線條效果。

時有

時無

327

2 用曙紅色輕輕勾勒整朵花的花瓣輪廓，用筆力度較輕，並且我們要用時有時無的線條來畫。勾勒後沿著花瓣的輪廓向外畫出一些色塊，來提示花瓣間影子的區域，外層花瓣顏色較重，也可用曙紅色提示性畫出深色的區域。

整朵花雖然看上去呈現粉色，但是因為光線等原因看上去仍有明顯的顏色變化，圖中的斜線區域偏紅色，而其他區域偏肉色，在繪製時要注意整體的掌握。

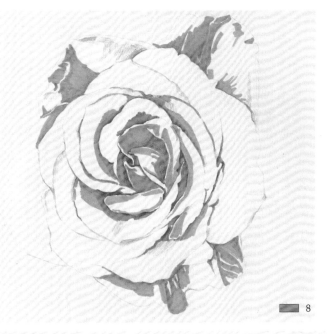

8

注意用筆的小轉折

畫到花瓣上的脈絡等細節時要參考線稿或上一步中色鉛筆的規劃，儘量只塗一次不疊塗，把細小的淺色區域留白出來。

3 用 8 號麥克筆畫出花朵紅色部分的底色，較深、較鮮純的紅色在花朵中比例並不大，基本集中在花朵層疊的間隙中，而花瓣的高光區域要留白，稍後用肉色來打底。

值得注意的是，許多花瓣的邊緣留白了狹窄的厚度。這樣可以增添畫面的逼真感覺。

花瓣上的筆觸要順著花瓣的纖維紋理，畫出有弧度的線條。

4 用 29 號麥克筆為花朵添加另一個重要的顏色層次，它在後期與桃紅色、白色色鉛筆疊色很容易表現出花瓣嬌柔的感覺。用小筆頭只塗一遍。

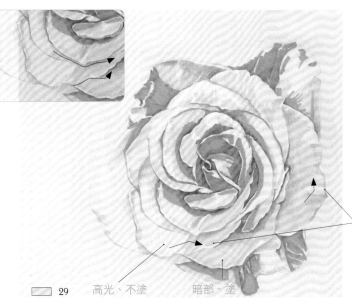

29 　高光、不塗　　　暗部、塗

透過簡單的塗色來表現出花瓣上轉折的感覺，根據明暗關係判斷哪些地方該塗，哪些不該塗。

裸視 3D 的奧秘 ——————花瓣層疊處影子的畫法

① 影子的形狀。

畫到這一步我們可以發現，加深的紅色重色部分就是花瓣的背光影子區域，這些區域是畫面中顏色最重的地方，也是刻畫的重點。

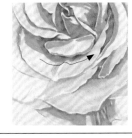

花瓣間層疊的陰影形狀與其下面花瓣的表面結構有關係，下層花瓣表面怎樣轉折，上層的影子輪廓就怎樣扭曲。

② 影子的顏色。

327　　335　　399

花瓣間層疊的縫隙是表現花瓣空間感、立體感的關鍵，在整個過程中都要刻畫，逐步加深。

CG0.5 的顏色非常清淺，可以畫出高光花瓣微妙的顏色與層次。塗畫時應考慮花瓣紋理。

一片小小的花瓣上有四段轉折。透過畫色塊可以表現其結構。

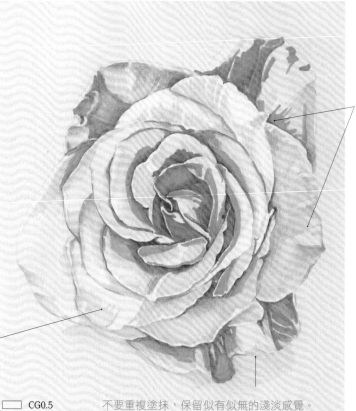

CG0.5 的顏色非常清淺，很好把握，可以與肉色等較淺的顏色疊色。

☐ CG0.5　　　不要重複塗抹，保留似有似無的淺淡感覺。

5 用 CG0.5 號麥克筆畫出花瓣上留白部分微妙的明暗變化，使高光也顯得有層次、有變化。部分肉色的皺褶暗部也可用 CG0.5 疊色加深。同時將花朵的影子底色輕輕塗出來。

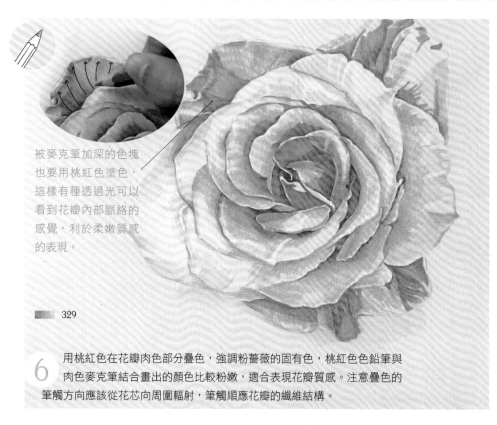

被麥克筆加深的色塊也要用桃紅色塗色，這樣有種透過光可以看到花瓣內部脈絡的感覺，利於柔嫩質感的表現。

■ 329

用桃紅色輕輕在肉色上疊色，用向外擴散的筆觸來表現，要順應花瓣纖維紋理與皺褶脈絡。

6 用桃紅色在花瓣肉色部分疊色，強調粉薔薇的固有色，桃紅色色鉛筆與肉色麥克筆結合畫出的顏色比較粉嫩，適合表現花瓣質感。注意疊色的筆觸方向應該從花芯向周圍輻射，筆觸順應花瓣的纖維結構。

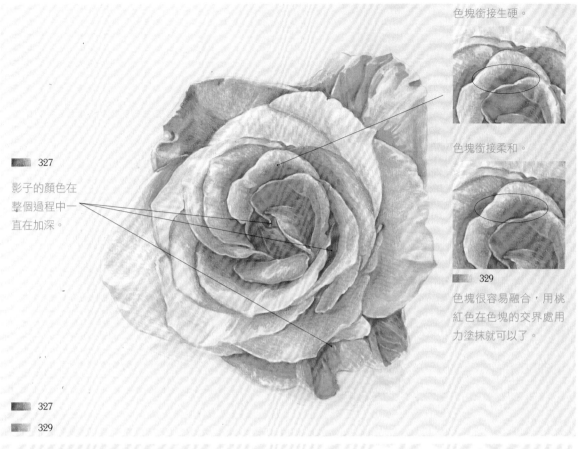

色塊銜接生硬。

色塊銜接柔和。

327

影子的顏色在
整個過程中一
直在加深。

329

色塊很容易融合，用桃
紅色在色塊的交界處用
力塗抹就可以了。

327

329

7 用曙紅色加深花瓣間層疊的陰影重色，始終維持與周圍花瓣淺色的區隔。用桃紅色削弱麥克筆的筆跡，使色塊
銜接柔和自然。

裸視 3D 的奧秘 ———————————花瓣的嬌嫩感覺

① 細微的顏色變化。

顏色差異很小

② 輕柔的用筆力度。

顏色輕淺

筆尖纖細

塗色的時候用
力要輕，畫出
一個淺色的色
塊即可。

十字交叉

線條凌厲

筆觸突兀

邊緣凌亂

我們之所以覺得範例中的花朵嬌嫩逼真，首先是因為明暗關係明確；其次是質
感明確。然後就是要用到兩個常被忽略但很有效果的小技巧了，一是用筆力度
要輕柔，二是顏色變化要細微。嬌嫩的感覺是來自顏色，所以在一開始選色時
就要選那些本身就給人以嬌嫩、柔和感覺的顏色，比如 CG0.5 畫出的極淺的灰
色、29 號畫出的淺肉色，以及用筆力度輕柔的桃紅色色鉛筆等。

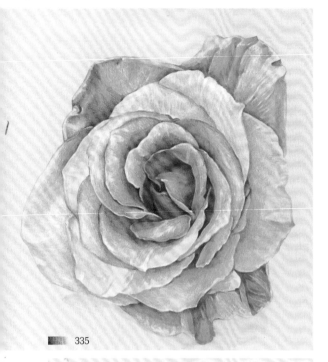

花蕊中心與花瓣層疊的交界處，用黑色輕輕疊塗，以強調立體效果。

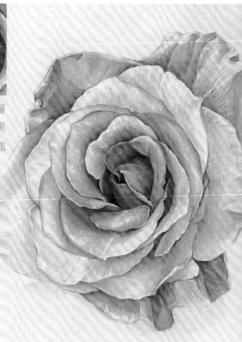

335

399

8 用青蓮色加深花瓣間層疊的重色，重色所占比例很小，有些地方只是勾勒了一下，不要讓重色向周圍擴散，與旁邊的桃紅區域過多疊色。

9 用黑色畫出花芯局部最重的陰影顏色。黑色的比重比青蓮色更少，用筆力度也要輕一些，強調出花瓣間的縫隙即可。

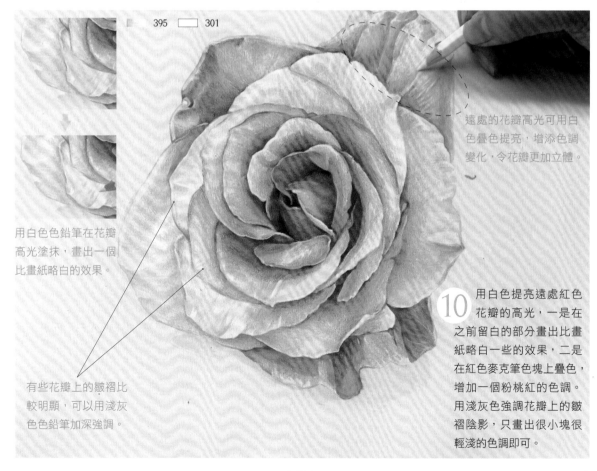

395 301

遠處的花瓣高光可用白色疊色提亮，增添色調變化，令花瓣更加立體。

用白色色鉛筆在花瓣高光塗抹，畫出一個比畫紙略白的效果。

有些花瓣上的皺褶比較明顯，可以用淺灰色色鉛筆加深強調。

10 用白色提亮遠處紅色花瓣的高光，一是在之前留白的部分畫出比畫紙略白一些的效果，二是在紅色麥克筆色塊上疊色，增加一個粉桃紅的色調。用淺灰色強調花瓣上的皺褶陰影，只畫出很小塊很輕淺的色調即可。

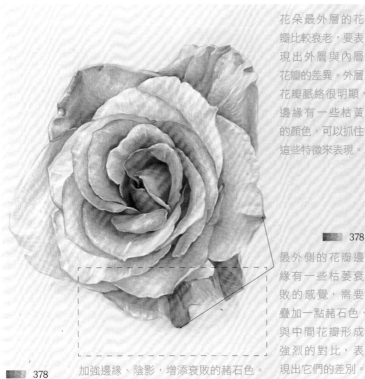

花朵最外層的花瓣比較衰老，要表現出外層與內層花瓣的差異。外層花瓣脈絡很明顯，邊緣有一些枯黃的顏色，可以抓住這些特徵來表現。

勾勒、規劃出脈絡。

在底色留白脈絡高光。

最外側的花瓣邊緣有一些枯萎衰敗的感覺，需要疊加一點赭石色，與中間花瓣形成強烈的對比，表現出它們的差別。

添加顏色層次。

■■ 378

添加高光顏色，進入深入刻畫階段。

■■ 378

加強邊緣、陰影，增添衰敗的赭石色。

11 最外層的花朵比較衰老，為了增加畫面逼真的感覺，可用赭石色在外圍花瓣邊緣附近輕輕疊色，營造出一些枯萎的感覺，注意不要疊色過多。

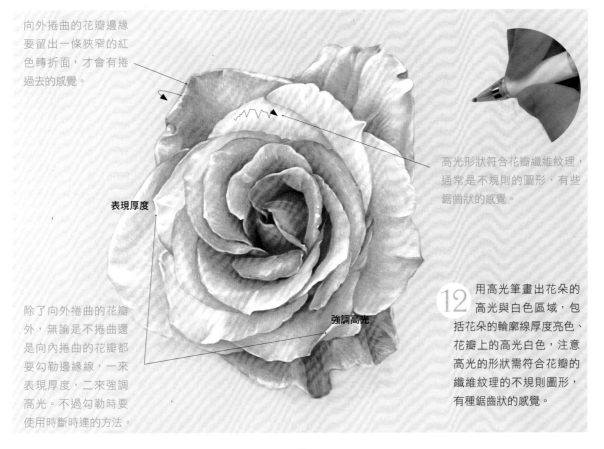

向外捲曲的花瓣邊緣要留出一條狹窄的紅色轉折面，才會有捲過去的感覺。

高光形狀符合花瓣纖維紋理，通常是不規則的圖形，有些鋸齒狀的感覺。

表現厚度

除了向外捲曲的花瓣外，無論是不捲曲還是向內捲曲的花瓣都要勾勒邊緣線，一來表現厚度，二來強調高光。不過勾勒時要使用時斷時連的方法。

強調高光

12 用高光筆畫出花朵的高光與白色區域，包括花朵的輪廓線厚度亮色、花瓣上的高光白色，注意高光的形狀需符合花瓣的纖維紋理的不規則圖形，有種鋸齒狀的感覺。

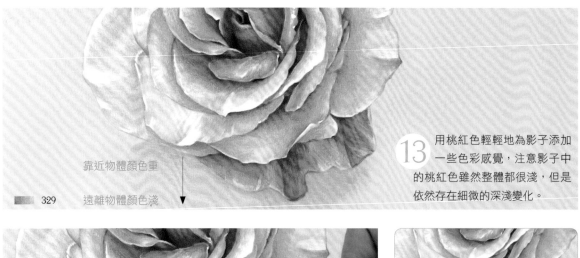

靠近物體顏色重

■ 329　遠離物體顏色淺

前面的影子如果覺得
鉛粉刷得過多，可用
乾淨的紙巾去掉一些。

13 用桃紅色輕輕地為影子添加
一些色彩感覺，注意影子中
的桃紅色雖然整體都很淺，但是
依然存在細微的深淺變化。

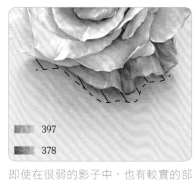

■ 397

■ 378

即使在很弱的影子中，也有較實的部
分，它們集中在物體與桌面接觸的地
方，可用深灰色與赭石色描繪。

14 用筆刷沾取鉛粉，清掃花朵的影子，鉛粉會稍微覆蓋掉上一步所畫的桃紅色，呈現隱約有桃紅色透出的效果。

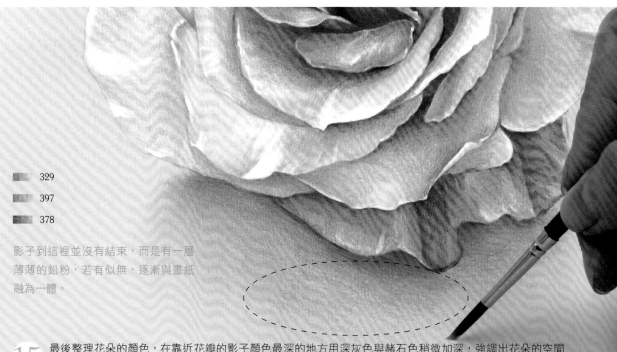

■ 329

■ 397

■ 378

影子到這裡並沒有結束，而是有一層
薄薄的鉛粉，若有似無，逐漸與畫紙
融為一體。

15 最後整理花朵的顏色，在靠近花瓣的影子顏色最深的地方用深灰色與赭石色稍微加深，強調出花朵的空間
感。如果覺得影子的桃紅色實在不明顯，可以再次用桃紅色輕柔疊塗一層。處理完影子部分，即完成全部的
繪製。

口香糖

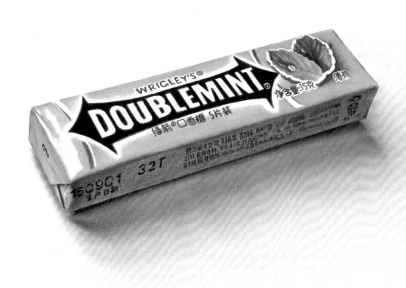

重點掌握

方形物體的透視

想要畫出寫實的感覺，就要選擇靠近物體的觀察點，才能看得更清楚。這時透視效果會比較明顯，我們要畫出輪廓線輕微的斜度變化。

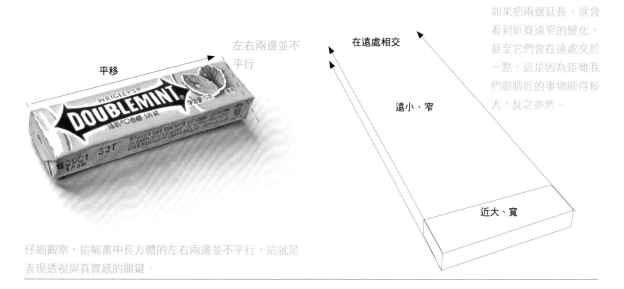

平移

左右兩邊並不平行

在遠處相交

遠小、窄

近大、寬

如果把兩邊延長，就會看到近寬遠窄的變化，甚至它們會在遠處交於一點，這是因為距離我們眼睛近的事物顯得較大，反之亦然。

仔細觀察，這幅畫中長方體的左右兩邊並不平行，這就是表現透視與真實感的關鍵。

線 稿

❶ 定 位 和 輪 廓 刻 畫

平移

口香糖外包裝上的花紋、文字繁多，在線稿階段規劃出文字的框架位置，就可以畫出整潔、逼真的文字與圖案。

口香糖形狀方正，整體形狀很好描繪，但要注意透視線，要畫出不平行的兩邊線條。

文字的框架始終是要與邊緣斜度保持一致，最後的成果才會整齊自然。

❷ 逐 步 細 化 線 稿

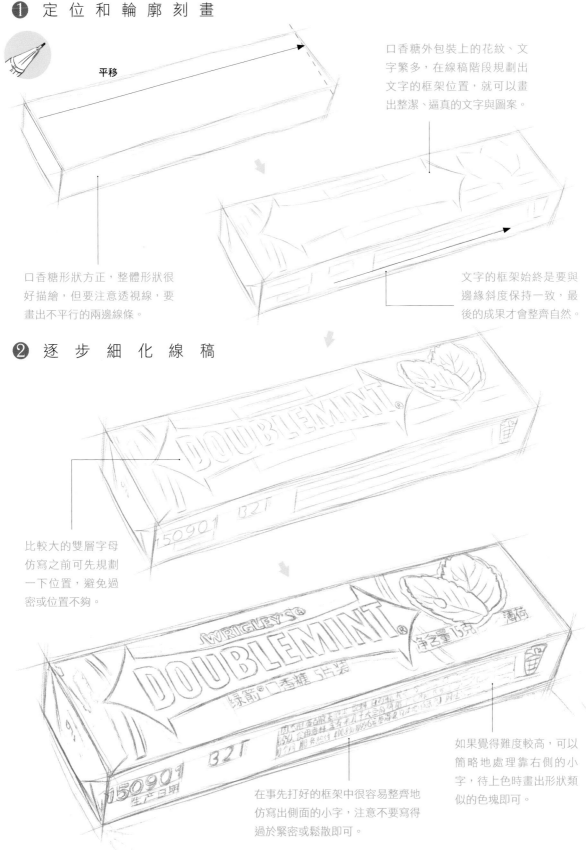

比較大的雙層字母仿寫之前可先規劃一下位置，避免過密或位置不夠。

如果覺得難度較高，可以簡略地處理靠右側的小字，待上色時畫出形狀類似的色塊即可。

在事先打好的框架中很容易整齊地仿寫出側面的小字，注意不要寫得過於緊密或鬆散即可。

❸ 完　成　線　稿

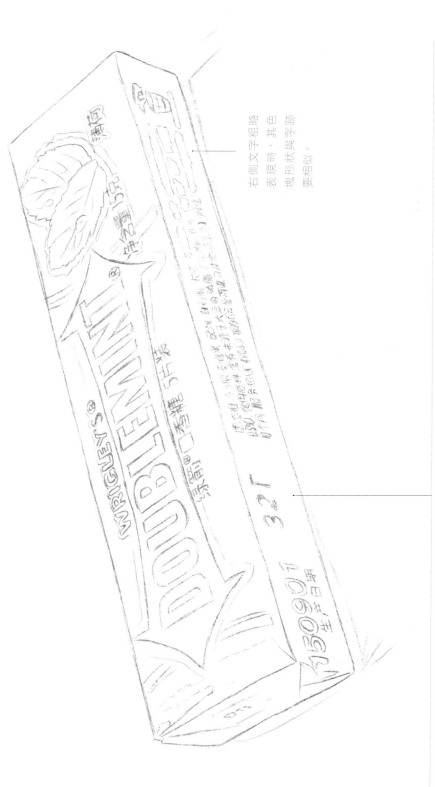

右側文字粗略
表現時，其色
塊形狀與字跡
要相似。

側面文字太小，可參考照片仿寫。

上色

選色參考

油性色鉛筆

307	366
372	370
399	357
321	

麥克筆

| 59 | 51 |
| 169 | |

留白部分因為後期要畫其他顏色,所以不用草綠色打底,避免混色。

水性麥克筆顏色透明,塗色後線稿依然可以看到,而且側面文字有重色的單線小字,稍後使用色鉛筆描寫時可完全覆蓋住麥克筆的綠色。

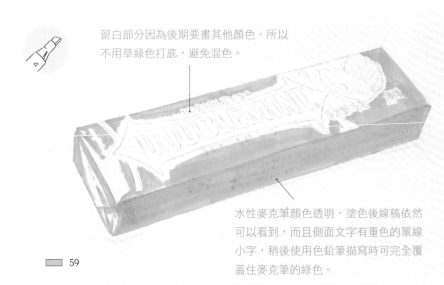

▢ 59

1 用軟橡皮擦擦淡線稿後,用 59 號麥克筆塗出口香糖上打底的綠色,快要畫到高光、花紋等其他顏色的地方時,要及時收手留白,稍後用彩色鉛筆來過渡相接。

光　亮

灰　暗

疊色加深時可根據明暗關係來畫亮、灰、暗三個部分。

用 169 號麥克筆畫出一個很淺的綠色向高光過渡,增加顏色層次,表現淺綠色的高光。

用 58 號麥克筆加深口香糖上背光的這個側面。疊色時使用大筆頭平塗,刷出流暢的直線。

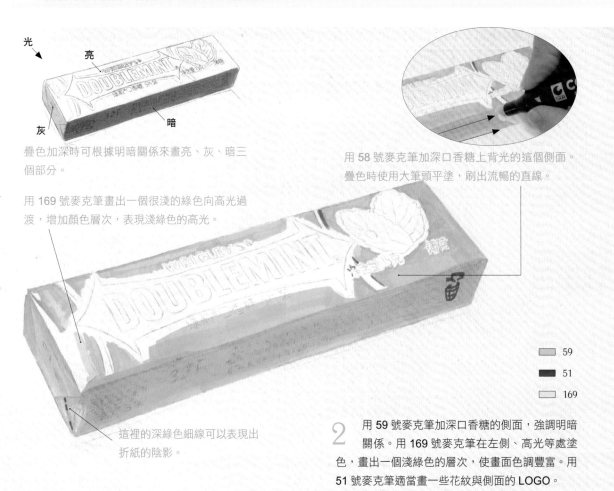

這裡的深綠色細線可以表現出折紙的陰影。

▢ 59
■ 51
▢ 169

2 用 59 號麥克筆加深口香糖的側面,強調明暗關係。用 169 號麥克筆在左側、高光等處塗色,畫出一個淺綠色的層次,使畫面色調豐富。用 51 號麥克筆適當畫一些花紋與側面的 LOGO。

勾勒圖案輪廓時，若線條產生毛邊，儘
量不要畫在白色部分（外部）上，若無
法避免，最後再用高光筆遮蓋。

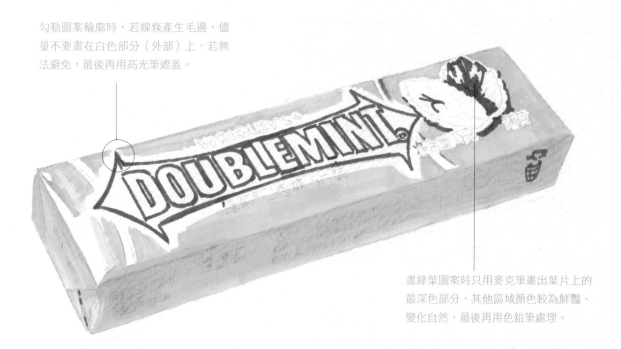

畫綠葉圖案時只用麥克筆畫出葉片上的
最深色部分，其他區域顏色較為鮮豔、
變化自然，最後再用色鉛筆處理。

▬ 51

3 用 51 號麥克筆勾勒出口香糖最主要圖案的輪廓線，這種方法有利於區分要塗色的區域和需要留白的區域。用
51 號麥克筆畫出葉片圖案上的重色與影子。

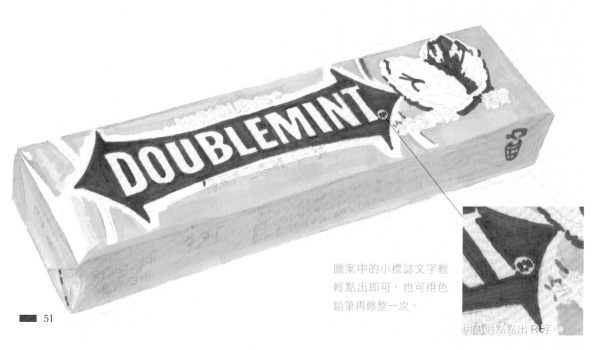

圖案中的小標誌文字輕
輕點出即可，也可用色
鉛筆再修整一次。

用 4 個點點出 R 字。

▬ 51

4 用 51 號麥克筆填塗深綠色雙向箭頭圖案的顏色，其中白色字母要留白。塗色時沒有特別的筆觸技巧，用小筆
頭把深綠色區域塗滿即可。

370　366

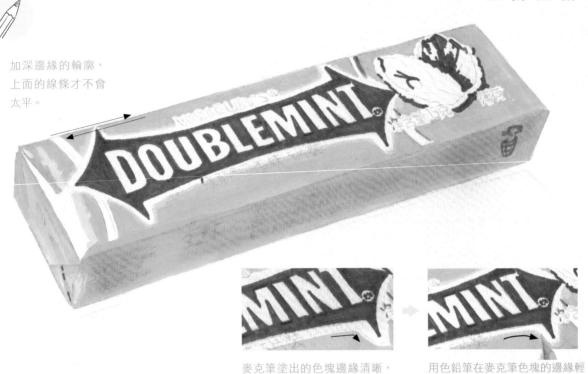

加深邊緣的輪廓，
上面的線條才不會
太平。

麥克筆塗出的色塊邊緣清晰，
需結合色鉛筆畫出自然的過渡。

用色鉛筆在麥克筆色塊的邊緣輕
輕塗抹，畫出自然柔和的效果。

5 用黃綠色色鉛筆疊塗口香糖的上面底色，表現鮮亮的感覺，要與其他兩個面有所區分。綠色與白色之間的顏色
　要用嫩綠色色鉛筆進行過渡。

裸視 3D 的奧秘　　　　　　　　　　強調相似顏色的差異

❶ 瞭解色彩差別。

整體看來，口香糖是一個綠色的物體，但是其中的花紋、圖案、
文字等部分的綠色應有所區別。

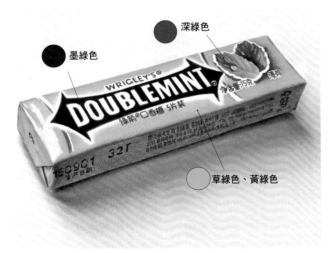

深綠色

墨綠色

草綠色、黃綠色

畫面中主要有三種綠色，首先是包裝紙整體的草綠色、黃綠色；
其次是雙箭頭花紋較深的墨綠色；再次是右側薄荷葉的深綠色。

❷ 選對顏色，畫出區別。

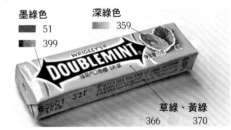

墨綠色　　　深綠色
■ 51　　　■ 359
■ 399

草綠、黃綠
366　　370

瞭解了顏色的差異，選對各部分的顏色就是畫出
綠色間差異的關鍵了。

❸ 常見錯誤舉例。

顏色相近，難以區分

為了使薄荷葉看
起來鮮嫩，若用
了過多的黃色疊
色，就很難與包
裝的黃綠色區分，
這是常見的錯誤。

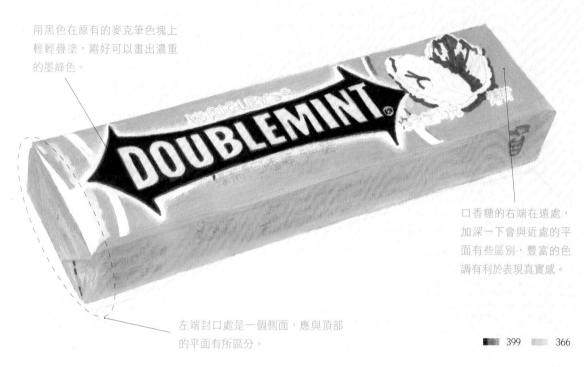

用黑色在原有的麥克筆色塊上輕輕疊塗，剛好可以畫出濃重的墨綠色。

口香糖的右端在遠處，加深一下會與近處的平面有些區別，豐富的色調有利於表現真實感。

左端封口處是一個側面，應與頂部的平面有所區分。

■ 399　　□ 366

6　用黑色來畫雙箭頭標誌，黑色色鉛筆與麥克筆疊色效果剛好合適，但要注意用筆力度不要過大，不能塗成純黑色。左端封口處與右端葉片周圍都可用嫩綠色加深，畫出一些變化，使立體感更加突出。

麥克筆底色的附近要用較深的顏色（翠綠色）塗色，以向淺色過渡。

要畫出水珠的晶瑩質感，不能忽略強烈的反光，繪畫時要沿著底邊留白。

葉片的淺色部分雖需要些黃綠色，但不要過度疊色，把整個葉片都塗滿，導致與周圍包裝的嫩綠色難以區分。

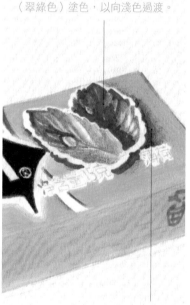
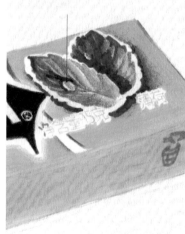

影子的邊緣也需要柔和的過渡區域，建議選用橄欖綠色來畫。

■ 372
■ 359

■ 372　■ 366

□ 370

7　畫薄荷葉時，先用翠綠色沿著麥克筆底色周圍輕輕塗出過渡色，再用橄欖綠色與嫩綠色加深葉片的暗處、提亮葉片的顏色，最後用黃綠色在葉片上畫出亮麗的顏色。透過這些綠色的變化畫出葉片的質感與立體感。

▬ 321　　▬ 357

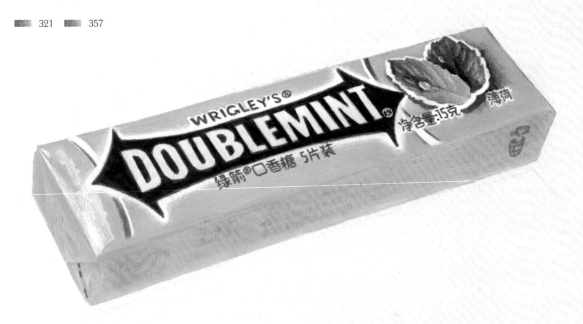

細細的留白

紅字與綠色的包裝間
應有細細的留白，不
要緊貼綠色來畫，這
種地方比較細微，如
果畫錯了，很難用高
光筆修補。

還記得草稿時的框架
線嗎？把字控制在與
口香糖透視一致的斜
框中，千萬不要寫出
很正的字跡。

8　用大紅色寫出上方 "WRIGLEY'S" 字樣，注意與周圍黃綠色包裝紙間有細細的留白。用藍綠色寫出淨含量、
　　口味等的字樣，注意字體透視要與整體透視保持一致。

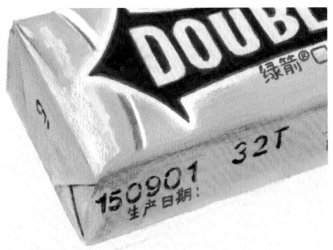

斷續的筆觸

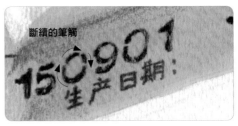

生產日期的數字是後期油墨印上去的，因此並沒
有那麼清楚，仿寫時不要一筆寫下來，可用斷續
的筆觸來表現。

▬ 357

▬ 399

9　用藍綠色寫出側面生產日期的字樣，
　　在其靠上一點用黑色寫出具體的日期
　　數字，注意不要寫得過於清楚，要表現出
　　油墨印記的感覺。

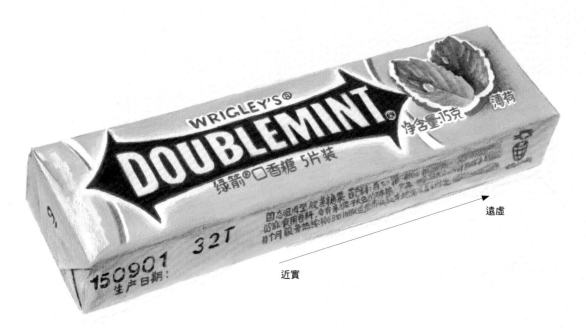

遠虛

近實

357

10 用藍綠色寫出側面詳盡而密集的文字，遠處文字較為次要，可以籠統地用色塊來表現，可大大降低繪畫的難度，又不失效果。

裸視 3D 的奧秘 ──────────── 密集文字的近實遠虛

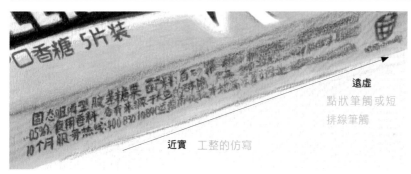

遠虛
點狀筆觸或短
排線筆觸

近實　工整的仿寫

近實遠虛是繪畫中很重要、用處很廣的表現技法，但在超寫實繪畫中，"虛"的情況並不常出現，但當我們遇到特別密集、細小且複雜的圖案花紋時，也可以巧妙地在次要位置運用虛化的處理，降低繪畫難度，也不會影響最後成品效果。

① 把握住整體透視。

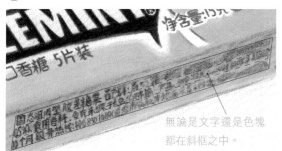

無論是文字還是色塊都在斜框之中。

無論用何種畫法，都要考慮文字整體的透視框架，並儘量寫在框架中。

② 文字虛畫法。

用短排線
畫出色塊

留出文字間隙

畫遠處文字時，首先削尖鉛筆，模仿文字形狀畫出短排線，表現文字的小色塊，並注意文字間有隔斷的間隔。

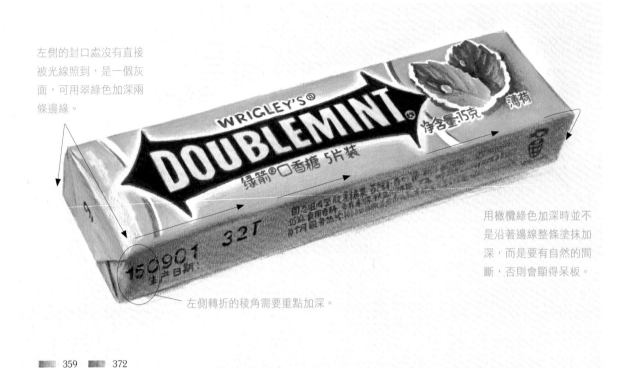

左側的封口處沒有直接
被光線照到,是一個灰
面,可用翠綠色加深兩
條邊緣。

用橄欖綠色加深時並不
是沿著邊線整條塗抹加
深,而是要有自然的間
斷,否則會顯得呆板。

左側轉折的稜角需要重點加深。

■■■ 359　■■■ 372

11 口香糖上字跡、花紋畫好之後,再強調一下迎光與背光處的顏色區別,主要是用翠綠色加深背光一側的暗面,
三個面轉折處的邊線可用橄欖綠色再著重加深。

裸視 3D 的奧秘　　　　　　　　　　　區分三大面,畫出立體感

❶ 什麼是三大面?

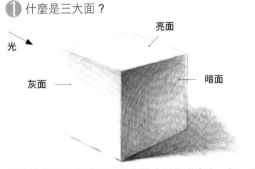

光

亮面

灰面

暗面

光線的作用使物體的三個表面分別呈現出亮、灰、暗三個
層次,而亮、灰、暗三個面就是物體的三大面。

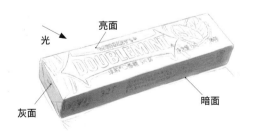

光

亮面

灰面

暗面

方形物體很容易營造立體感,只要找到三個面之間的深淺變
化即可,比如口香糖的頂面受光線直射非常明亮;左側的封
口處只被光線掃到比較灰;背面沒被光線照射呈暗色。

❷ 依據三大面加深暗面與灰面。

口香糖形狀在加深顏色時並不難,但要留意灰面與暗面
的區隔,灰面不能加深得比暗面更重

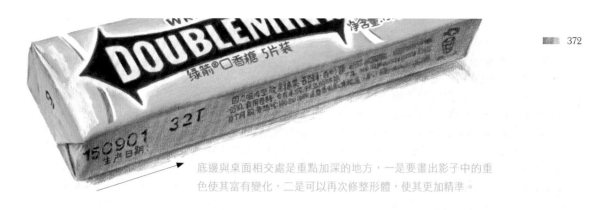

底邊與桌面相交處是重點加深的地方，一是要畫出影子中的重色使其富有變化，二是可以再次修整形體，使其更加精準。

12 用橄欖綠色畫出口香糖與桌面相接處顏色最深的影子，塗色時應把鉛筆削尖，順便勾勒、修整口香糖底部的輪廓線，使口香糖的形體更加具體。

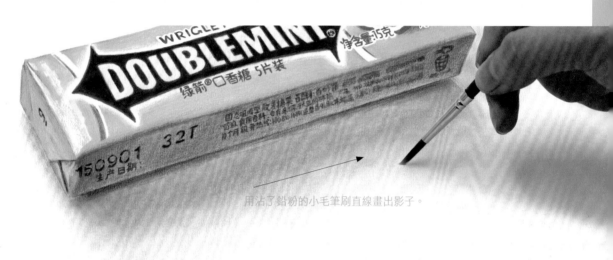

用沾了鉛粉的小毛筆刷直線畫出影子。

13 用小毛筆沾鉛粉在紙上來回刷蹭，使鉛粉在紙上暈開，表現出柔和的影子。

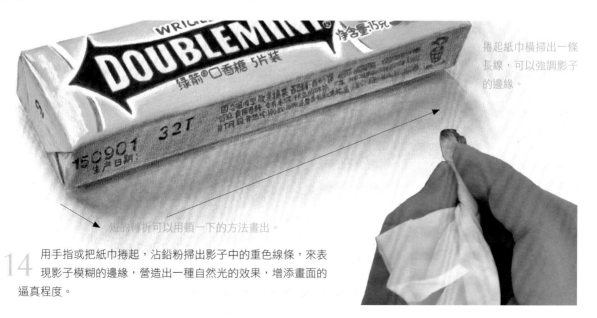

捲起紙巾橫掃出一條長線，可以強調影子的邊緣。

短的轉折可以用頓一下的方法畫出。

14 用手指或把紙巾捲起，沾鉛粉掃出影子中的重色線條，來表現影子模糊的邊緣，營造出一種自然光的效果，增添畫面的逼真程度。

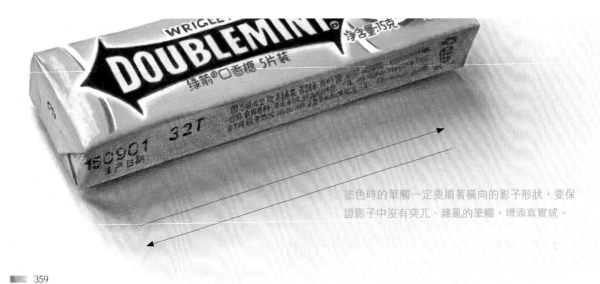

塗色時的筆觸一定要順著橫向的影子形狀，要保
證影子中沒有突兀、雜亂的筆觸，增添真實感。

359

15 用翠綠色輕輕地在影子中平塗，畫出一個淺淺的綠色倒影，使影子與物體的連結更加緊密。

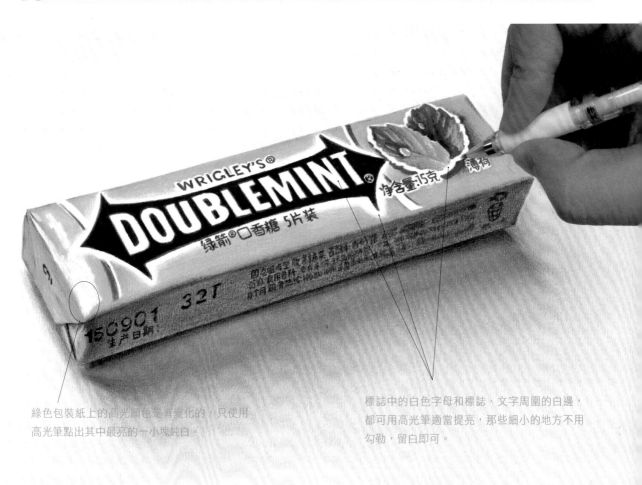

綠色包裝紙上的高光顏色是有變化的，只使用
高光筆點出其中最亮的一小塊純白。

標誌中的白色字母和標誌、文字周圍的白邊，
都可用高光筆適當提亮，那些細小的地方不用
勾勒，留白即可。

16 用高光筆勾勒出口香糖上白色的花紋與圖案，表現出它們比畫紙更白的效果，模仿出真實的視覺，畫出裸視
3D 的效果。

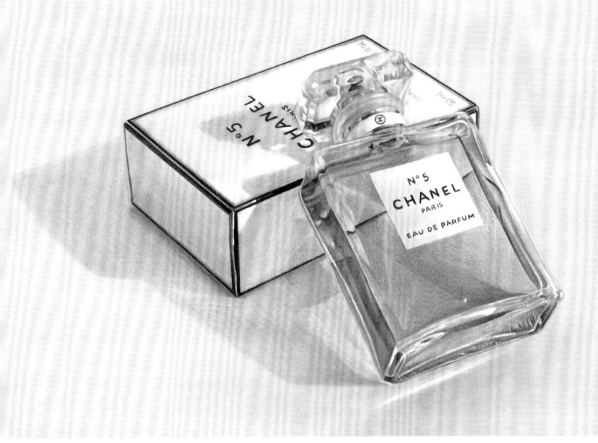

重點掌握

畫出香水瓶的透明感。

① 畫出清晰的折射影像。

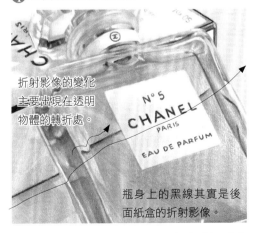

折射影像的變化主要出現在透明物體的轉折處。

瓶身上的黑線其實是後面紙盒的折射影像。

透明物體的最大特點就是可以透過它看到後面的背景，所以在香水瓶上要畫出後面盒子的底邊，但畫的時候不要畫成一條直線，而是要考慮折射原理畫出扭曲的線條。

② 畫出閃亮的反光。

光線直射

光線直射

瓶蓋內部被設計成許多轉折的切割塊面，被光線直射時就會產生強烈的反光，我們可借助高光筆在這些地方畫出純白。

同理瓶身也會出現閃亮的反光，主要出現在瓶子的轉折處。

START
線 稿

❶ 定 位 和 輪 廓 刻 畫

在畫面中設定香水瓶與紙盒的輪廓框架,整齊的幾何體組合有助於草稿描繪。

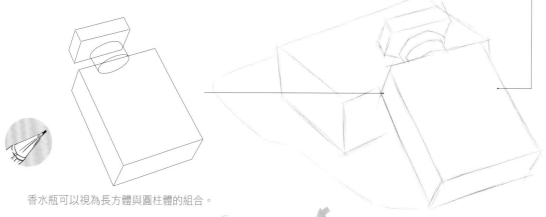

香水瓶可以視為長方體與圓柱體的組合。

斜度一致,
透視一致。

仿寫盒子上的文字前可先勾勒出整體輪廓框架,以確定字跡的斜度與大小。

圖案、文字的框架都是與物體的輪廓斜度相貼合的,這可保持透視的一致。

斜度一致,透視一致。

❷ 逐 步 細 化 線 稿

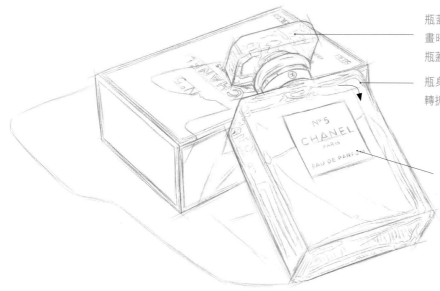

瓶蓋中有許多切割的小塊面,勾畫時用筆要輕,不要因此掩蓋了瓶蓋整體的方塊。

瓶身上的折射紋路要依據輪廓的轉折扭曲來畫。

仿寫文字不一定要和實物一模一樣,但要儘量工整,要能看出寫的是什麼。

❸ 完 成 線 稿

影子形狀除了與物體形狀有關外，也與投射到的位置有關，比如
紙盒上的影子要隨著紙盒側面的轉折而轉折。

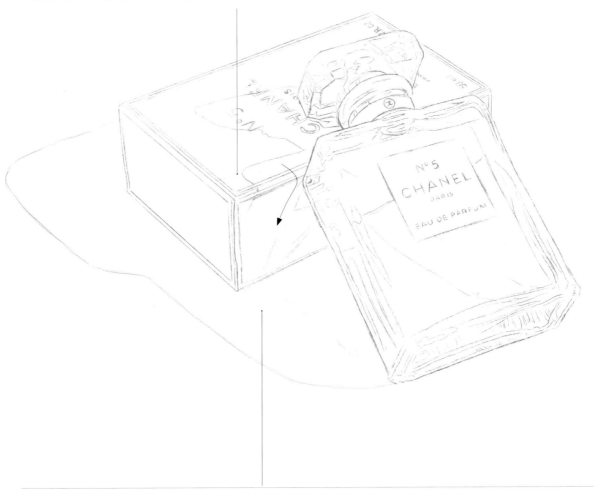

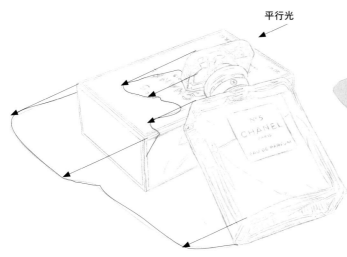

平行光

背光部分從明暗交界線開始，到影子邊緣
結束。

平行光下，影子的形狀與物體的輪廓形狀是
非常相似的，我們可以根據投影原理找到影
子的輪廓與轉折。
了解影子的形狀有助於我們感知物體背光部
分，進而表現出立體感。

上色

START

選色參考

油性色鉛筆

378		316	
383		329	
314		380	
399		376	
309		347	
395			

麥克筆

104	WG4
CG0.5	BG1

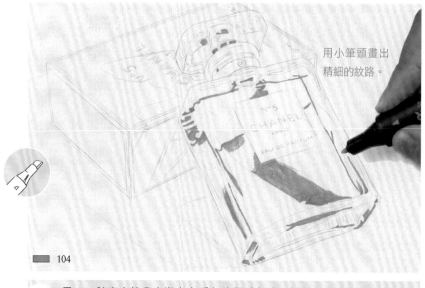

用小筆頭畫出精細的紋路。

104

1 用 104 號麥克筆畫出瓶身上重色的區域色塊，折射產生的許多細小的深色紋路，可用小筆頭輕輕點出或掃出。

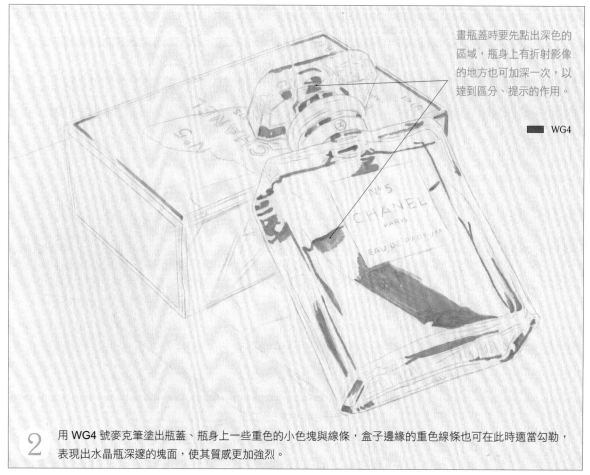

畫瓶蓋時要先點出深色的區域，瓶身上有折射影像的地方也可加深一次，以達到區分、提示的作用。

WG4

2 用 WG4 號麥克筆塗出瓶蓋、瓶身上一些重色的小色塊與線條，盒子邊緣的重色線條也可在此時適當勾勒，表現出水晶瓶深邃的塊面，使其質感更加強烈。

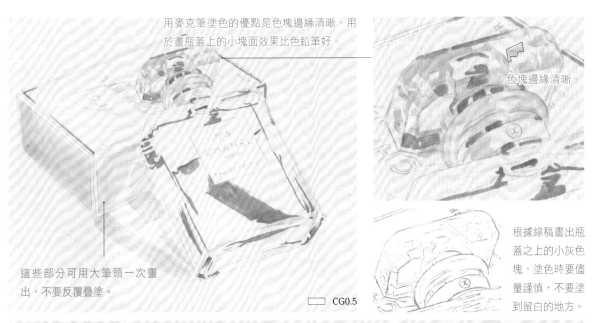

用麥克筆塗色的優點是色塊邊緣清晰，用
於畫瓶蓋上的小塊面效果比色鉛筆好。

色塊邊緣清晰。

這些部分可用大筆頭一次畫
出，不要反覆疊塗。

CG0.5

根據線稿畫出瓶
蓋之上的小灰色
塊，塗色時要儘
量謹慎，不要塗
到留白的地方。

3　用 **CG0.5** 號麥克筆畫出盒子的側面。靠近瓶子有一些較實的影子可用大筆頭簡單畫出。瓶蓋上的小塊面要用小
　　筆頭點畫，部分深色可反覆疊塗。

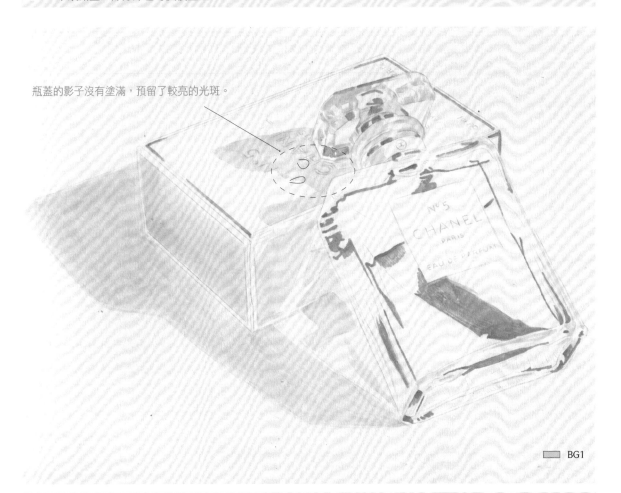

瓶蓋的影子沒有塗滿，預留了較亮的光斑。

BG1

4　用 **BG1** 號麥克筆畫出其他的影子部分，淺色的麥克筆容易塗得比較勻，不要太顧慮筆觸方向，顏色乾了之後就
　　會顯得很平整。

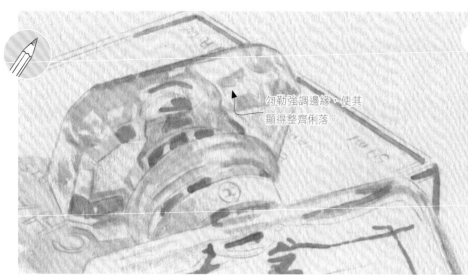

勾勒強調邊緣，使其
顯得整齊俐落。

5 用淺灰色色鉛筆
加深瓶蓋中的深
色小塊面，因為色鉛
筆的筆尖更細，可以
修補麥克筆畫得不夠
整齊的小色塊邊緣，
使每一個小色塊更整
潔俐落。

395

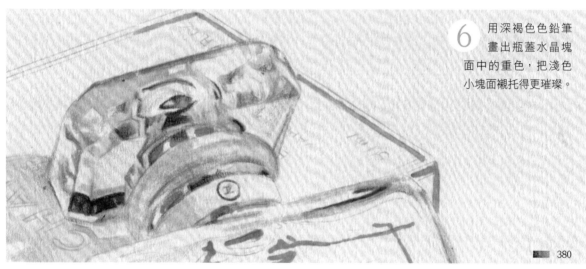

6 用深褐色色鉛筆
畫出瓶蓋水晶塊
面中的重色，把淺色
小塊面襯托得更璀璨。

380

陽光的顏色是暖洋洋的黃色，直射在
物體高光會將其高光照得暖暖的，背
光的暗部與影子就顯得較冷且偏藍。

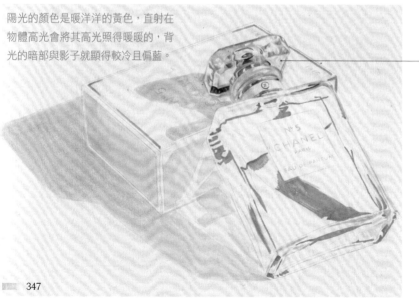

藍色小色塊在瓶蓋上所占的比例很
小，注意不要塗得過多。

7 用天藍色豐富瓶蓋上的
色調。同時用天藍色輕
輕疊塗瓶蓋和盒子的影子，
突顯畫面中陽光照射的光感。

347

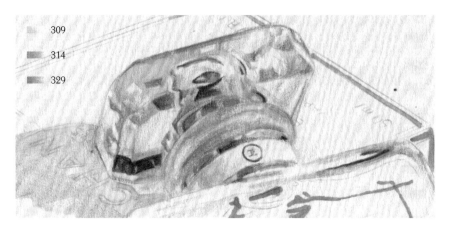

309
314
329

8　用中黃色、黃橙色、桃紅色沿著部分灰色小塊面的邊緣稍微塗色，表現出水晶折射陽光的七彩斑斕的效果。

9　用高光筆畫出瓶蓋上最閃亮的部分，這些高光主要集中在那些完全沒有塗色的留白部分。

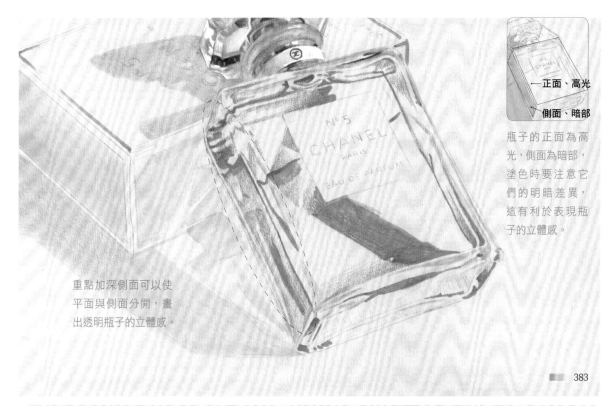

—正面、高光

側面、暗部

瓶子的正面為高光，側面為暗部，塗色時要注意它們的明暗差異，這有利於表現瓶子的立體感。

重點加深側面可以使平面與側面分開，畫出透明瓶子的立體感。

383

10　刻畫瓶身，用土黃色順著麥克筆色塊過渡塗色，重點加深左側側面部分，這樣有利於分開正面與側面，使瓶子顯得更有立體感。

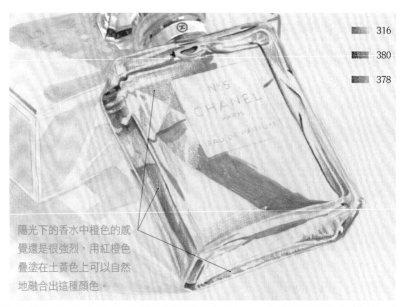

	316
	380
	378

透過這張示意圖可以看出疊塗深褐色和赭石色的位置主要在瓶子的形狀邊緣轉角處，以此強調瓶子的輪廓感。

陽光下的香水中橙色的感覺還是很強烈，用紅橙色疊塗在土黃色上可以自然地融合出這種顏色。

11 玻璃的轉折處有深色的折射產生，可用赭石色和深褐色勾勒加深，接近瓶蓋的地方有一些細小的重色色塊，也需要加深。然後用紅橙色在土黃色上疊塗一些顏色，主要疊塗在瓶身側面以及正面的左邊。注意用筆力度要輕，以方便後期疊色。

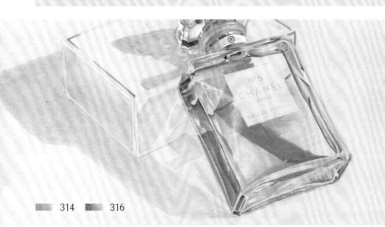

| 314 | 316 |

整體疊色時，用筆方向儘量保持一致，避免明顯的交叉線，以免破壞玻璃的光滑質感，另外瓶身正面右邊因為受光所以顏色更淺。

12 用黃橙色與紅橙色來畫瓶子上較深色的部分，主要包括瓶子的側面暗部與玻璃轉折處的深色線條附近，使橙紅色的感覺更加明確，但注意不要塗滿，留白一些淺色區域有利於後面疊塗鮮豔的黃色。

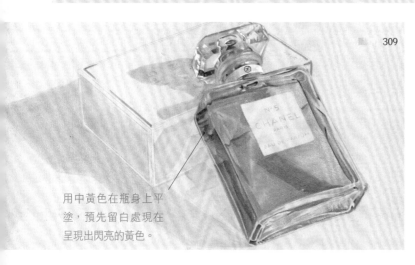

309

用中黃色在瓶身上平塗，預先留白處現在呈現出閃亮的黃色。

13 用中黃色把瓶身全部平塗一遍，記得要留白底部、邊緣的高光區域。

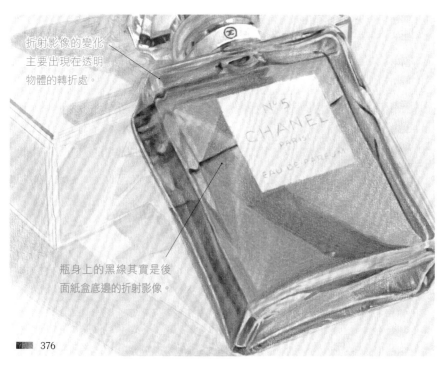

折射影像的變化主要出現在透明物體的轉折處。

瓶身上的黑線其實是後面紙盒底邊的折射影像。

376

14 用褐色再次勾勒加深瓶中折射的深色影像，這些深色的條紋、色塊可以增強玻璃瓶通透的感覺，彷彿可以透過瓶子看到它後面的景象。

399

15 用黑色寫出標籤上的字母，注意字母有三種字體，中間一行 "CHANEL" 最粗，可以多描一下，其餘字體比較細，要削尖鉛筆來畫。

16 用高光筆畫出瓶身上的高光，主要在瓶子的邊緣稜角處，可以塗出白色的線條來表現。

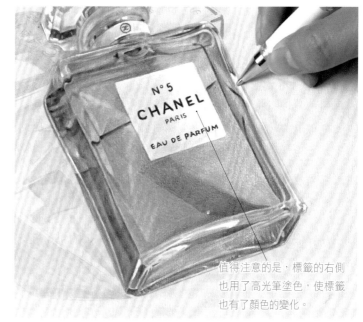

值得注意的是，標籤的右側也用了高光筆塗色，使標籤也有了顏色的變化。

裸視 *3D* 的奧秘

——畫出香水中的光暈

❶ 初期塗色較滿，難以畫出閃亮的明黃色。

❷ 初期塗色有所留白，可以畫出閃亮的黃色。

塗色較滿。

模糊一片，質感較弱。

有所留白。

閃亮光暈，質感較強。

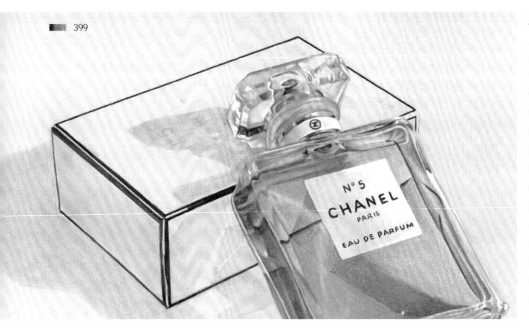

399

17 用黑色鉛筆勾勒盒子邊緣的線條，注意稜角之間的留白。勾線要儘量的筆直，如果沒有把握可以用直尺輔助。

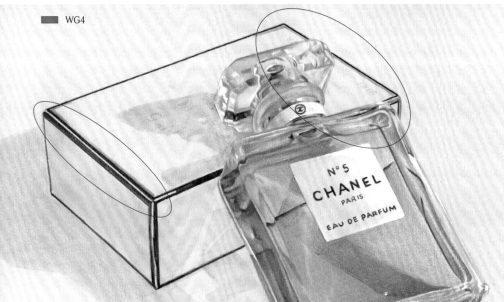

WG4

18 用 WG4 號麥克筆，在紅色圈線部分的旁邊畫出淺淺的線條，表現出盒子轉折處的自然厚度。

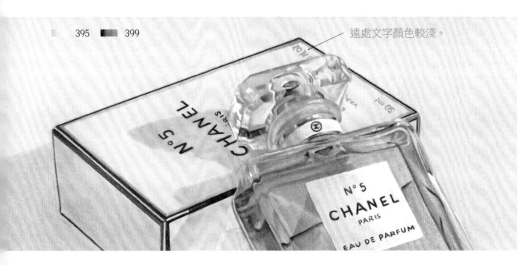

395 399

遠處文字顏色較淺。

19 用黑色勾勒包裝盒上的文字，有兩點值得注意，一是被瓶蓋遮擋的小字部分，二是遠處顏色比較淺的文字，要用淺灰色來表現。

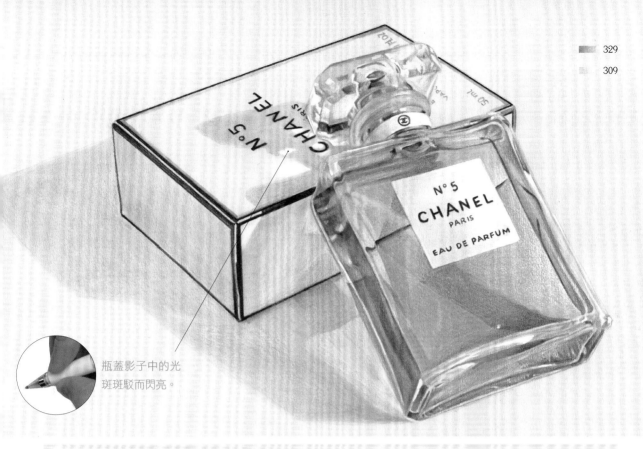

瓶蓋影子中的光
斑駁而閃亮。

20 畫出香水瓶影子中絢麗的顏色，靠近瓶子的黃色成分較多，與灰色影子交接處可用桃紅色輕輕疊塗。瓶蓋影子中的閃光可用高光筆畫出來。

裸視 3D 的奧秘

透明物體影子的繪畫要點

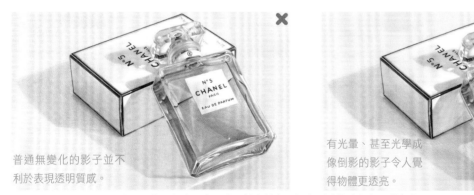

普通無變化的影子並不
利於表現透明質感。

有光暈、甚至光學成
像倒影的影子令人覺
得物體更透亮。

刻畫香水瓶的影子時要強調那些閃光瑰麗的區域，並在其中添加和香水瓶密切相關的顏色。

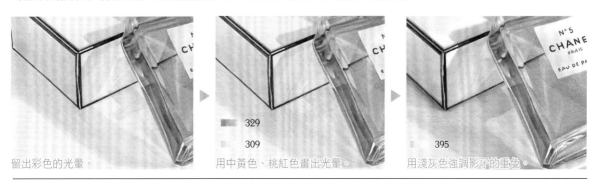

留出彩色的光暈。

329
309

用中黃色、桃紅色畫出光暈。

395

用淺灰色強調影子的重色。

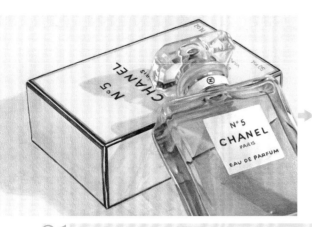 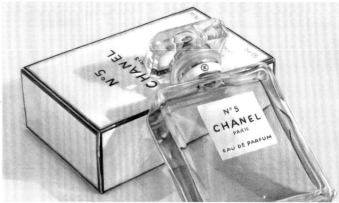

21 用高光筆塗出紙盒的純白部分，並用手指塗抹使其更柔和。

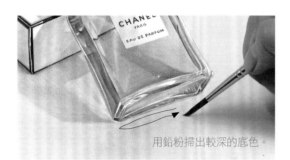

用鉛粉掃出較深的底色。

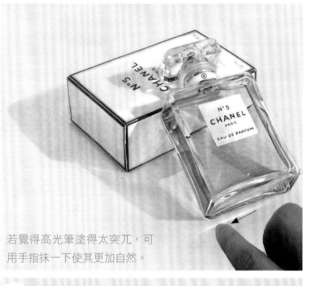

若覺得高光筆塗得太突兀，可用手指抹一下使其更加自然。

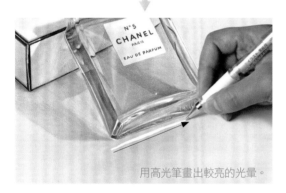

用高光筆畫出較亮的光暈。

22 繪製瓶身底部的陰影，先用鉛粉掃出這個部分的整體陰影顏色，然後用高光筆在瓶子的下方畫出一道光暈，用手抹開自然過渡。完成全部的繪製。

裸視 3D 的奧秘 _____ 高光筆的塗抹技巧

用高光筆沿著盒子的邊緣厚厚地塗上一層顏料。　　　趁筆跡未乾，用手指塗抹一下，表現出白色的自然過渡的效果。

秘製晶瑩果醬

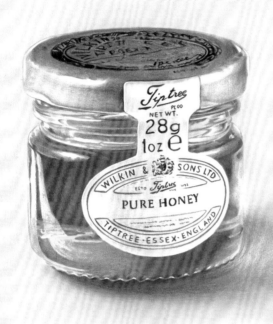

重點掌握

如何表現出晶瑩鮮純的果醬顏色。

① 畫出果醬豔麗的橘紅色。

用麥克筆打底。

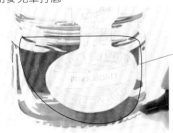

最鮮豔的橘紅色主要集中在果醬中間的區域，要把周邊留給反光等色調。

用彩色鉛筆疊色。

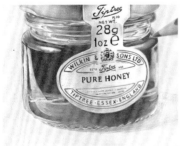

果醬中的橘紅色非常豔麗，我們要用麥克筆與色鉛筆疊色的效果來表現這種顏色。可用朱紅色色鉛筆在麥克筆色塊上平塗，使橘紅色更加豔麗。

② 畫出玻璃瓶、影子中的黃色高光。

先畫黃色。

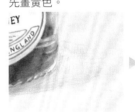

再塗鉛粉。

除了要畫出果醬豔麗的橘紅色之外，玻璃瓶上、影子中黃色的反光也是表現果醬晶瑩質感的關鍵。

乾淨的淺黃色區域應預先留白

玻璃瓶上有很亮的高光與內部的折射反光，要用淺黃色來表現，為確保淺黃色亮麗乾淨，應留白避免疊色。

線 稿

❶ 定 位 和 輪 廓 刻 畫

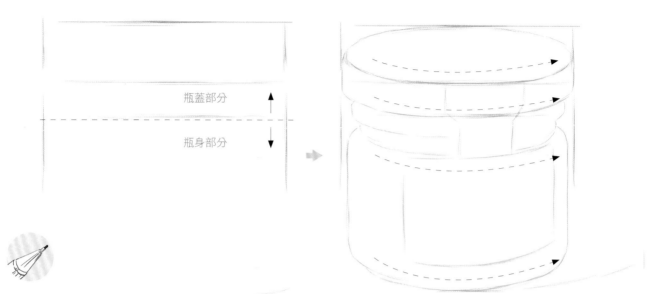

瓶蓋部分

瓶身部分

果醬整體看起來像是一個圓柱體，並由蓋子和瓶身兩個部分組成。

在方形的框架中找到果醬瓶上弧形的結構線，後面瓶子中所有的細節都要依附著這些結構弧度。

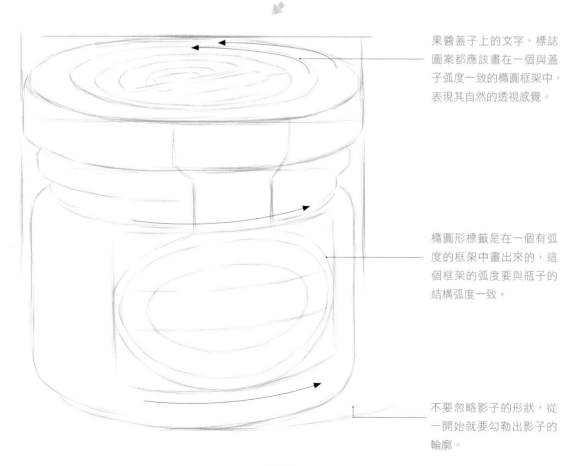

果醬蓋子上的文字、標誌圖案都應該畫在一個與蓋子弧度一致的橢圓框架中，表現其自然的透視感覺。

橢圓形標籤是在一個有弧度的框架中畫出來的，這個框架的弧度要與瓶子的結構弧度一致。

不要忽略影子的形狀，從一開始就要勾勒出影子的輪廓。

❷ 逐 步 細 化 線 稿

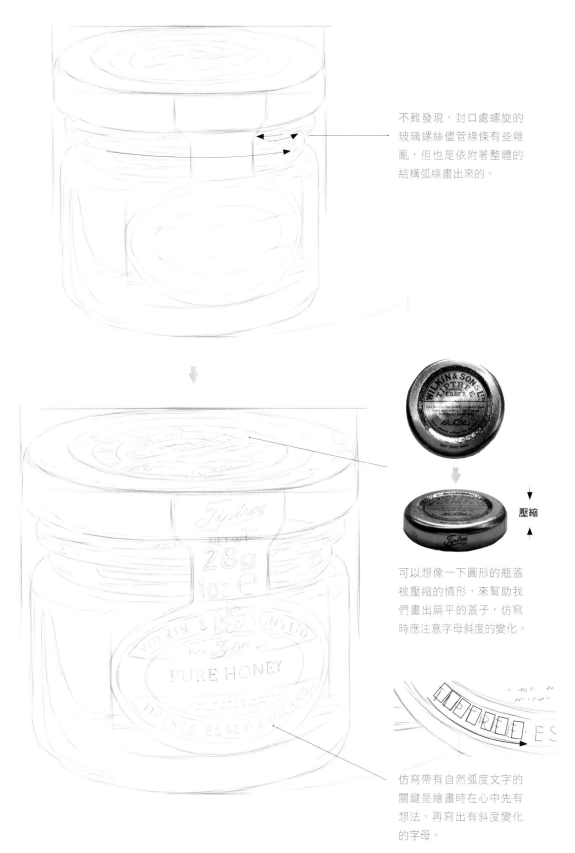

不難發現，封口處螺旋的玻璃螺絲儘管線條有些雜亂，但也是依附著整體的結構弧線畫出來的。

壓縮

可以想像一下圓形的瓶蓋被壓縮的情形，來幫助我們畫出扁平的蓋子，仿寫時應注意字母斜度的變化。

仿寫帶有自然弧度文字的關鍵是繪畫時在心中先有想法，再寫出有斜度變化的字母。

❸ 完　成　線　稿

用軟橡皮擦擦去多餘的框架線、輔助線後，轉
折處就可以用一些隨意自由的線條來勾勒，既
交代了高光形狀，又增添線稿的靈動性。

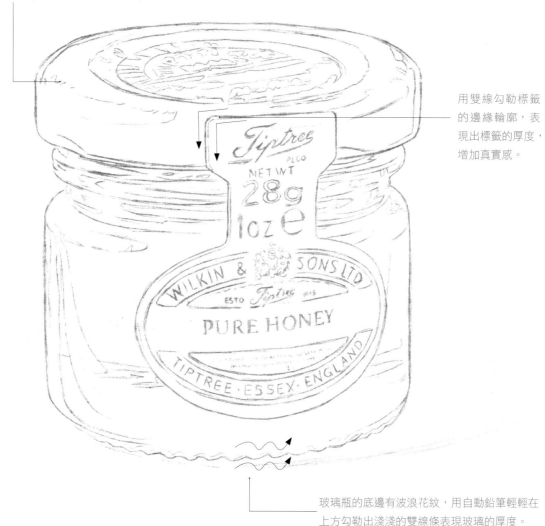

用雙線勾勒標籤
的邊緣輪廓，表
現出標籤的厚度，
增加真實感。

玻璃瓶的底邊有波浪花紋，用自動鉛筆輕輕在
上方勾勒出淺淺的雙線條表現玻璃的厚度。

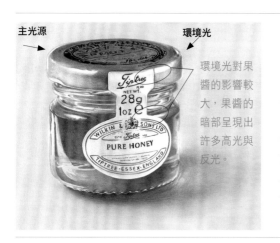

主光源　　　　　　　　環境光

環境光對果
醬的影響較
大，果醬的
暗部呈現出
許多高光與
反光。

無論是金屬的瓶蓋
還是半透明的瓶身，
質感都很強烈，極易
受到周圍環境光的
影響，且果醬內部透
光、反光現象明顯，
很容易讓明暗關係
混淆。為使繪畫體
驗更輕鬆有趣，我
們只選取影響最大
的光線作為主光源。

在線稿階段，
只勾勒出主
光源造成的
影子，可忽略
輔助光造成
的次要影子。

只勾勒出主光源造成的影子。

上 色

選 色 參 考

油性色鉛筆

▬ 316		▬ 330	
▬ 397		▬ 309	
▬ 395		▬ 399	
▬ 344		▬ 318	
▬ 319		▬ 304	

麥克筆

▬ 23		▬ 34
▬ GG3		▢ CG0.5
▬ BG3		

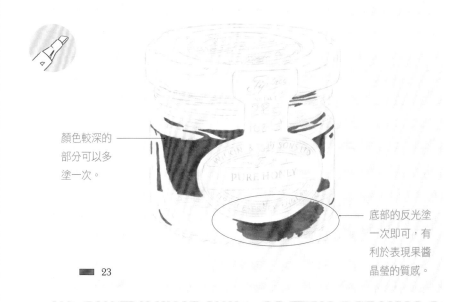

顏色較深的部分可以多塗一次。

底部的反光塗一次即可,有利於表現果醬晶瑩的質感。

▬ 23

1 用 **23** 號麥克筆畫出果醬中豔麗的朱紅色部分,左上角顏色最深的部位可以平塗兩次加深強調。

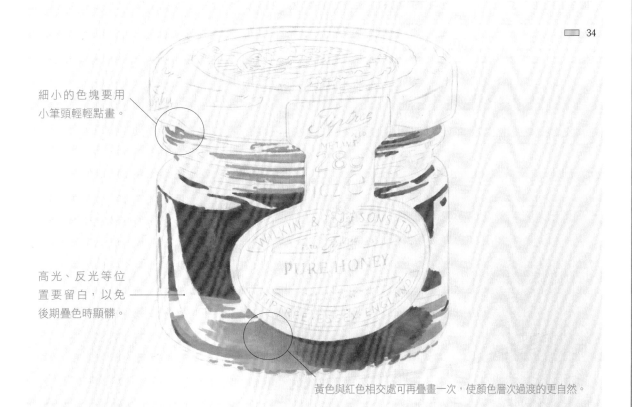

▬ 34

細小的色塊要用小筆頭輕輕點畫。

高光、反光等位置要留白,以免後期疊色時顯髒。

黃色與紅色相交處可再疊畫一次,使顏色層次過渡的更自然。

2 用 **34** 號麥克筆承接朱紅色向外塗出果醬的第二個顏色層次,與朱紅色相交處可以再疊畫一次,使兩個顏色層次銜接更為緊密。

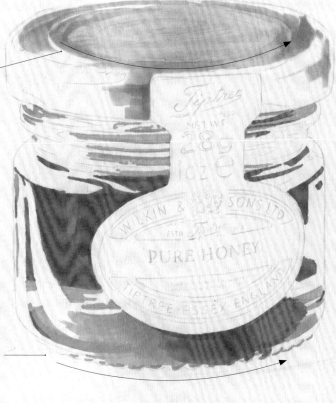

頂端蓋子弧
度比較小，
用麥克筆塗
色的筆觸方
向平緩。

瓶子底邊弧度
較大，雖然瓶
子很小，透視
變化沒有那麼
強烈，但底邊
弧度不能比瓶
口平緩。

GG3

3 用 GG 3 號麥克筆塗出瓶蓋的灰色重色，注意筆觸方向要與線稿弧線一致，弧度不要畫太大，要表現出合理自然的透視。

裸視 3D 的奧秘 _____如何理解圓柱體瓶子的透視

接近於平視時，瓶蓋扁平的感覺似乎很難把握，需要先瞭解由於物體與視平線距離的變化而產生的透視變化。

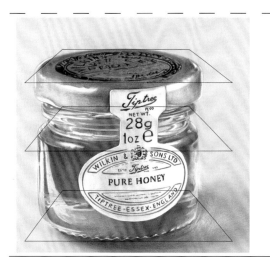

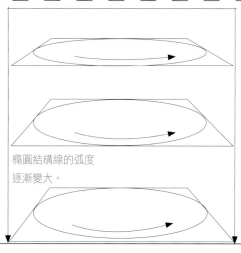

視平線

距離視平線
較近，橢圓
結構較扁。

距離視平線
較遠，橢圓
逐漸變圓。

橢圓結構線的弧度
逐漸變大。

底邊橢圓最
圓，底邊的
弧度也最大。

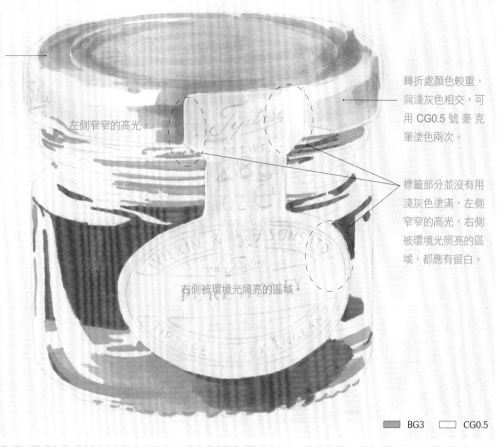

金屬的瓶蓋有些偏藍，可以在此時刷出，若覺得擋住了線稿筆跡，也可稍後再用色鉛筆畫出。

左側窄窄的高光。

轉折處顏色較重，與淺灰色相交，可用 CG0.5 號麥克筆塗色兩次。

標籤部分並沒有用淺灰色塗滿，左側窄窄的高光，右側被環境光照亮的區域，都應有留白。

右側被環境光照亮的區域。

▨ BG3　　☐ CG0.5

4 用 CG0.5 號麥克筆畫出瓶蓋側面的高光淺色，並向下畫出標籤的底色，只有瓶蓋的轉折處顏色較深，可塗色兩次，其餘都只塗畫一次。

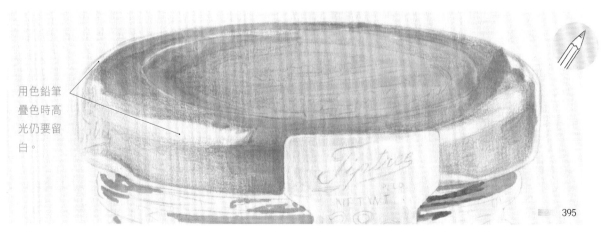

用色鉛筆疊色時高光仍要留白。

395

用色鉛筆排線削弱麥克筆邊緣的筆觸痕跡。

用色鉛筆輕輕排線畫調子，使色塊融合。

用色鉛筆輕輕排線畫調子，使深色與淺色之間過渡更加自然，令色塊融合。

5 用淺灰色在瓶蓋上整體疊塗，不是為了加深顏色，而是為了修整麥克筆色塊，使原來過渡不自然的色塊融合起來。這時疊色的關鍵是用筆力道要輕，逐漸塗抹出銜接的色調。

瓶蓋上圓形的花紋比較複雜，但是果醬瓶頂部處於暗部次要的區域，所以不必深究這些花紋的規律與花樣，大致模仿畫出即可。

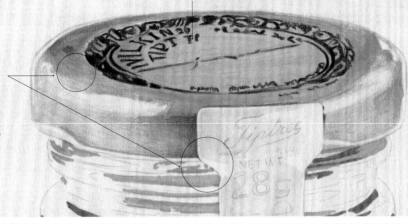

瓶蓋的邊緣處、與標籤相交處都要用深灰色強調一下，以增強瓶蓋的立體感。

■■■ 397

■■■ 399

6 用深灰色強調瓶蓋上的部分重色，然後用黑色勾勒、仿寫出瓶蓋上的黑色花紋，從外圈向內部繪畫，才不容易畫亂。

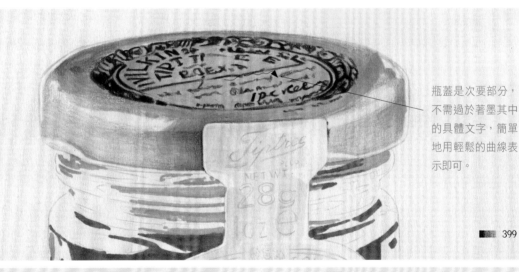

瓶蓋是次要部分，不需過於著墨其中的具體文字，簡單地用輕鬆的曲線表示即可。

■■■ 399

7 用黑色仿寫出瓶蓋內的文字與花紋，要明白瓶蓋部分應是畫面中的次要部分，可用一些輕鬆隨意的線條來表現，避免喧賓奪主。

裸視 *3D* 的奧秘 _____ 規劃畫面主次部分

主光源

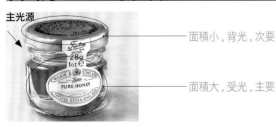

面積小，背光，次要

面積大，受光，主要

放眼整個畫面，瓶身部分比重較大且受光較多，而瓶蓋比重較小且受光較少，要規劃好它們的主次。

顏色深、模糊、次要，不要過分刻畫。

瓶蓋頂部還需後期加深，使文字、花紋處於一個模糊、次要的狀態，襯托出標籤、果醬等主要部分。

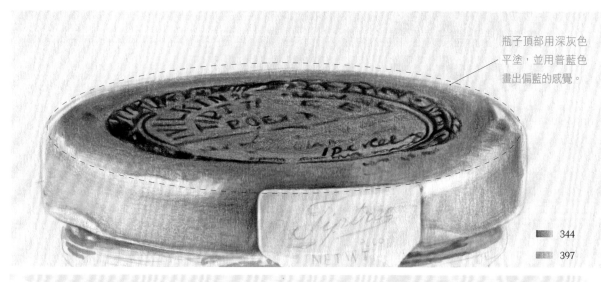

瓶子頂部用深灰色
平塗，並用普藍色
畫出偏藍的感覺。

344

397

8 用深灰色整體平塗頂面，表現出蓋子背光的感覺，並用普藍色疊色，畫出一個冷色的感覺，與下面較暖的橙紅色相對比。

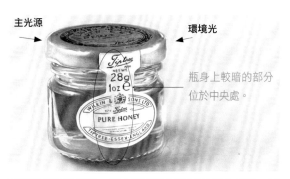

主光源　　　　　　　環境光

瓶身上較暗的部分
位於中央處。

兩端光線同時照射，讓中間部分呈現出較暗的感覺，可以重點加深圈出的部分來強調瓶子的立體感。

9 用淺灰色加深瓶身中央較暗的部分，因為這部分剛好出現在白色的標籤上，所以加深時用筆力度一定要輕，才不會把標籤畫髒了。

399

10 用黑色仿寫出標籤上較大的文字，這些字母較規整、清晰，是畫面的主要部分，需把筆尖削尖認真寫出，不要把字寫得模模糊糊，要與瓶蓋花紋有所區隔。

仿寫出自然美觀的文字的關鍵是要依據線稿中的框架來畫，文字透視要與整體透視相一致。

非常細小的文字可以用點狀、波浪形的小筆觸來表現。

399

11 用黑色描摹線稿仿寫出標籤上的文字，文字的圓形框架依附於瓶子圓柱體的轉折弧度，文字依附於其圓形框架的弧度，仿寫時可依此結構來畫。

319

304

12 分別用粉紅色和淺黃色在標籤上輕柔地大面積塗出一些色塊，表現出果醬顏色中微微透出標籤的光感。

| 318
| 316

13 用朱紅色加深果醬的紅色部分，水性麥克筆筆跡乾後沒有那麼鮮豔，朱紅色色鉛筆的疊色有助於呈現出果醬晶瑩鮮豔的感覺。封口的螺旋變化豐富，可用紅橙色來畫，更好控制。

| 387
309

靠近高光、反光的部分用筆力度很輕，要畫出留白的亮麗感覺。

用黃褐色勾勒底邊時要為果醬的橙色色塊留一條細細的留白，以襯托玻璃瓶的厚度與質感。

14 用中黃色畫出果醬中的一個重要的色彩層次，表現出其中反光與內部折射等光暈的鮮純感覺，增加果醬的晶瑩質感。不僅要細緻刻畫反光處，還應注意留白。用黃褐色勾勒瓶子的底邊，強調其輪廓形狀。

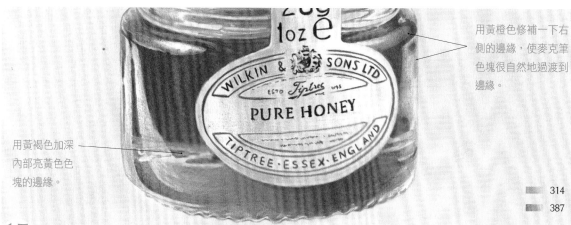

用黃橙色修補一下右側的邊緣，使麥克筆色塊很自然地過渡到邊緣。

用黃褐色加深內部亮黃色色塊的邊緣。

| 314
| 387

15 用黃橙色過渡瓶子中色塊碰撞的顏色，使顏色變化更加自然。用黃褐色勾勒內部亮色塊的邊緣，使其更加突出。

封口處的螺旋用紅橙色畫出豔麗的重色，繪畫時筆觸方向要順著瓶子的結構弧度。 █ 316

用中黃色為瓶口的玻璃螺旋增添顏色層次，並與周圍的紅橙色適當疊色，表現出自然的過渡效果。 █ 309

用灰色勾勒出玻璃上的深色紋路，向周圍的過渡可用肉色來畫，與旁邊的顏色融合在一起。 █ 396 █ 330

16 畫完瓶身的顏色，再來刻畫瓶頸處的螺旋部分。先畫固有色紅橙色，再添加中黃色的層次，最後用灰色勾勒深色線條，用肉色修補顏色間的過渡。

17 用中黃色畫出右下方果醬瓶的影子。畫影子的時候要記得先畫淺色的色鉛筆色塊，再用鉛粉塗抹，如果先用鉛
粉塗抹鮮亮的色鉛筆色塊就容易畫髒。

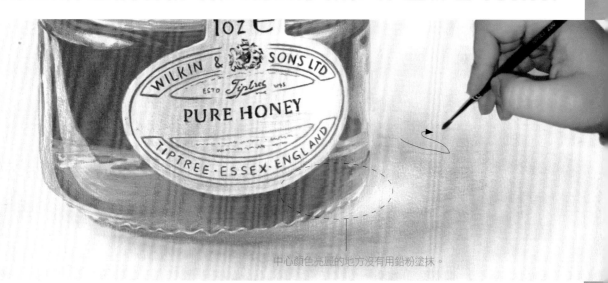

中心顏色亮麗的地方沒有用鉛粉塗抹。

18 用小毛筆沾鉛粉沿著影子的外圍塗抹，畫出影子的重色，靠近瓶底的邊緣處可多沾些鉛粉來塗畫，影子中也有
顏色深淺的變化。

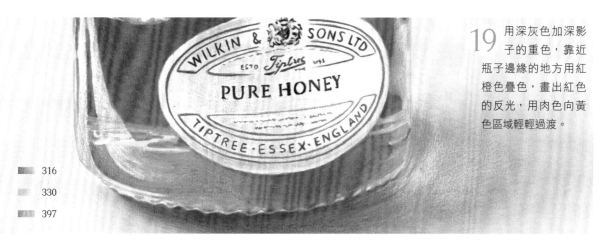

19 用深灰色加深影
子的重色，靠近
瓶子邊緣的地方用紅
橙色疊色，畫出紅色
的反光，用肉色向黃
色區域輕輕過渡。

316

330

397

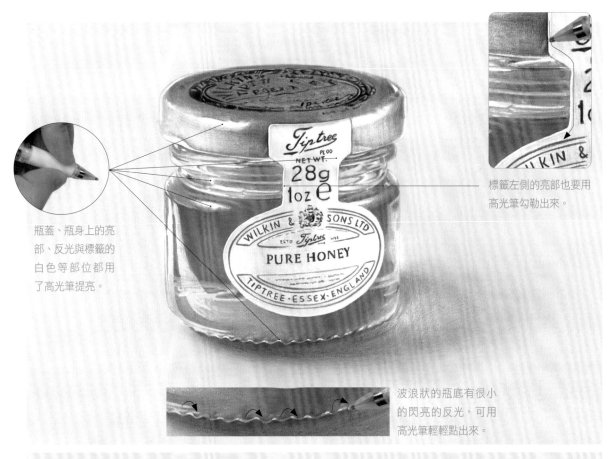

標籤左側的亮部也要用
高光筆勾勒出來。

瓶蓋、瓶身上的亮
部、反光與標籤的
白色等部位都用
了高光筆提亮。

波浪狀的瓶底有很小
的閃亮的反光，可用
高光筆輕輕點出來。

20 用高光筆畫出瓶子上的純白處，包括高光、反光與白色標籤部分。用高光筆在白色標籤上塗色的時候，很難避免遮蓋住標籤上的一些筆跡，我們可以用較硬的自動鉛筆適當刮掉一些高光筆痕跡，讓字跡顯現出來。

裸視 3D 的奧秘 ————————————————高光筆的刮除技巧

高光筆的質地有點像修正液，塗過之後可以變乾，附著在畫作的表面，並沒有融進畫紙裡去，可以等其乾後刮出被它覆蓋的筆跡。

厚厚地塗一層

用高光筆在標籤的右側邊緣處厚厚地
塗上一層。

塗抹的時候難
免有些筆跡會
被覆蓋。

抹一下

趁筆跡未乾時，用手指抹一下，將其暈
開。

把被覆蓋的筆跡刮出來。

最後用自動鉛筆的硬筆尖把被高光筆覆
蓋的筆跡刮出來。

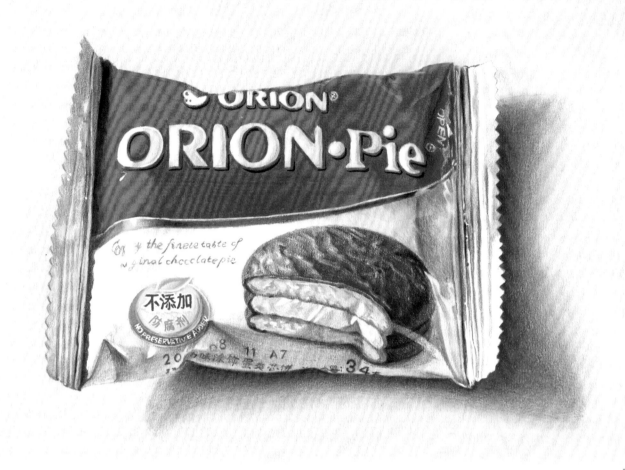

重點掌握

包裝文字的繪製要點。

包裝平整時結構線平滑，字跡正常。

包裝帶有皺褶時其結構線扭曲，字跡要順著結構線來畫。

包裝袋上產生皺褶的本質是其結構發生變化，當我們找到結構線的走勢，就能順利畫出上面的文字與圖案。

線 稿

① 定 位 和 輪 廓 刻 畫

在畫面中用長直線畫出包裝袋的大致形狀。

在包裝袋內規劃出文字與花紋的位置、形狀。

② 逐 步 細 化 線 稿

不要一開始就畫帶有厚度的寬闊的印刷字體，可先仿寫出文字框架，再描出字體樣式。

比較纖細的印刷文字無需再描畫輪廓，仿寫後待後期塗色即可。包裝上的文字是表現畫面真實感的關鍵。

上方的標題字跡要在右下側沿著文字形狀勾勒一條線，表現出厚度。

❸ 完 成 線 稿

畫包裝袋的兩側時要在直線框
架基礎上用折線表現封口。

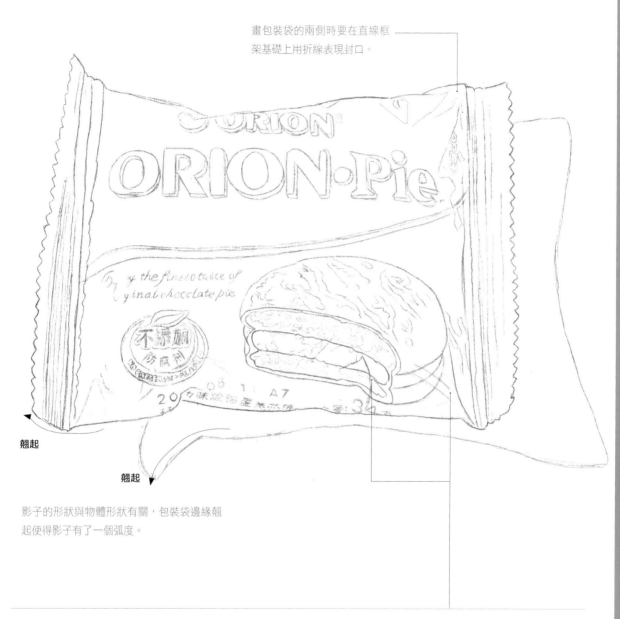

翹起

翹起

影子的形狀與物體形狀有關，包裝袋邊緣翹
起使得影子有了一個弧度。

皺褶的重色優先，蓋
住奶油的白色。

亮部的淺色優先，蓋
住圖案的重色。

亮部與皺褶優先，花紋圖案的顏色被遮擋。

在草稿時可以先勾勒出皺褶與亮部，以方便後期
上色。

START
上 色

選色 參考	油性色鉛筆					麥克筆

399	396	397	329	352	392	F02
321	326	309	395	316	378	
314	318	363	366	380	330	

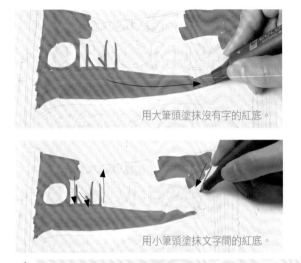

用大筆頭塗抹沒有字的紅底。

用小筆頭塗抹文字間的紅底。

■ F02

1 用 F02 號麥克筆塗出上半部分的底色，注意大筆頭與小筆頭的替換使用，整齊地留白字體。

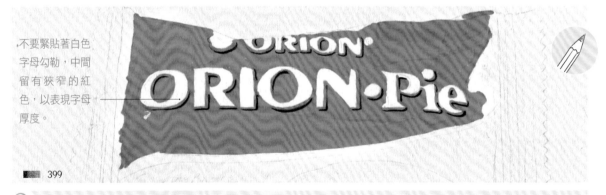

不要緊貼著白色
字母勾勒，中間
留有狹窄的紅
色，以表現字母
厚度。

■ 399

2 用黑色色鉛筆沿著字母的右下側勾勒其邊緣，表現有厚度的感覺。

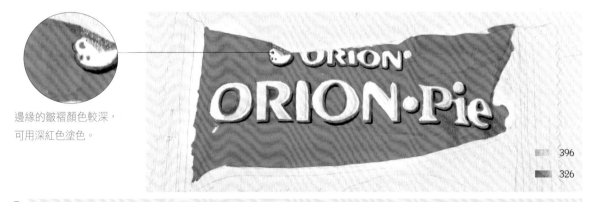

邊緣的皺褶顏色較深，
可用深紅色塗色。

■ 396
■ 326

3 用灰色畫出白色字體上的暗部，塗色時應順著字體的弧度用筆。邊緣的皺褶、字母的厚度等處可用深紅色加深。

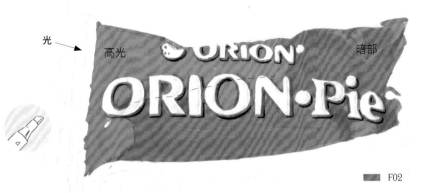

光 → 高光　暗部

暗部中有少許反光，不要塗抹。

暗部的紅色濃重，需要用麥克筆再畫一次，但要注意塗色的區域，要避開字母和反光。

■ F02

4 用 **F02** 號麥克筆在包裝袋的暗部塗色加深，畫分出明顯的暗部與高光。塗色時使用小筆頭，避開字母與反光。

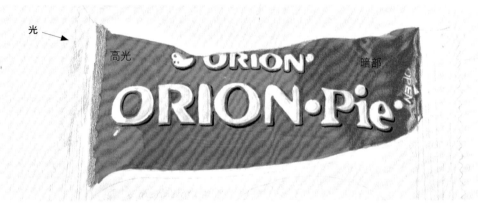

光 → 高光　暗部

■ 321

5 用大紅色加深包裝袋的暗部，可根據皺褶規劃暗部色塊形狀，畫出皺褶的稜角。左側的陰影部分也可先塗一個紅色的底色。

裸視 3D 的奧秘

皺褶繪製技巧

① 了解皺褶結構。

高光　暗部

簡單的幾何體結構之所以給人立體的感覺，是因為它是由無數條曲折的結構線組成的。

高光　暗部

皺褶可以視為物體表面的一個幾何體。

作畫時要勾勒皺褶的稜角與轉折。

② 畫出皺褶立體感。

光　高光 → ← 暗部

小小的皺褶上同樣有亮部與暗部，我們要從顏色上作出區別，使暗部有一個較深的顏色，表現出立體感。

加深暗部 →

用桃紅色在亮部與暗部之間增添一些豐富的過渡色。 329

用中黃色沿著字母的右側添加黃色調，使顏色更加豐富逼真。 309

6 用桃紅色和中黃色，分別刻畫包裝袋上紅色部分的亮部與暗部之間的過渡色，以及白色字母上微微的黃色調。

裸視 3D 的奧秘
花紋留白方法

1 勾出邊緣以方便留白。

首先要勾勒出留白的區域。

塗色時注意要避開留白區域。

2 使用高光筆留白。

用高光筆在紅底上寫出白字。

3 把筆頭削尖來留白。

用尖細的鉛筆塗出白字周圍的綠色。細小的留白一定要用尖銳的鉛筆來處理，把有顏色的地方點出來。如果實在無法控制，也可用高光筆處理。

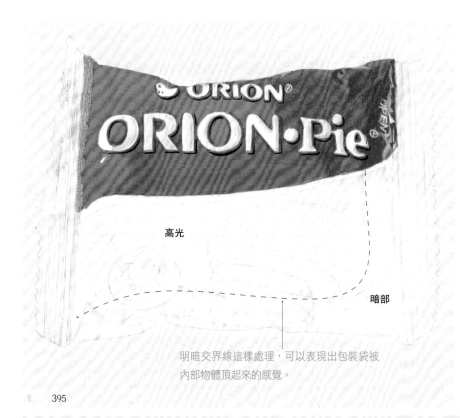

高光

暗部

明暗交界線這樣處理，可以表現出包裝袋被
內部物體頂起來的感覺。

395

暗部集中在上圖中的斜杠區
域，但是並不需要用灰色全
部塗出來。由於包裝袋的起
伏，形成了不規則的暗部色
塊，我們只需要突出這些小
色塊即可。

7 光線來自左側，因此物體右側背光，顏色較深。我們可先用淺灰色表現暗部區域，輕輕畫出皺褶與影子部分的底色。

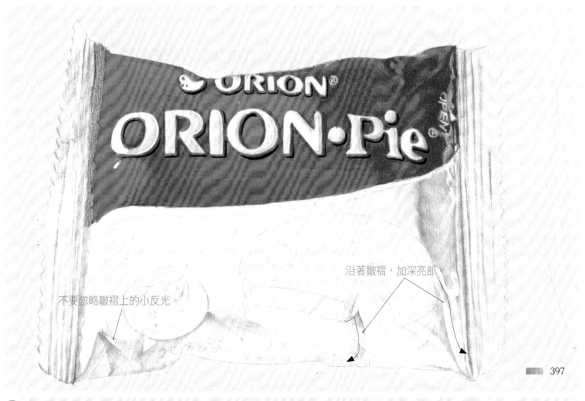

不要忽略皺褶上的小反光。

沿著皺褶，加深亮部

397

8 再用深灰色加深一次，表現出較為明顯的明暗效果。同時畫出包裝袋兩頭的深色條紋凹槽。

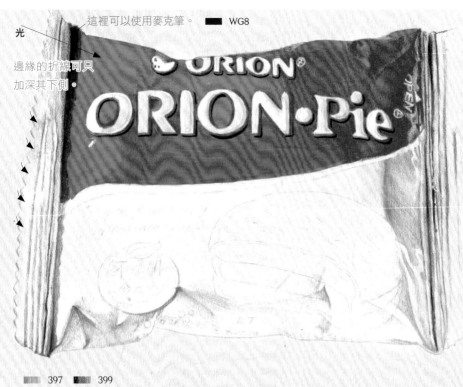

光

這裡可以使用麥克筆。 ■ WG8

邊緣的折線可只
加深其下側。

■ 397 ■ 399

較深

較淺

溝壑的深淺不同，其深色
也有顏色變化。

加深暗部時，注意要依照
線稿形狀留白細小扭曲的
高光。

9 用深灰色繼續強調上一步中的暗部皺褶。強調包裝袋兩邊的條紋溝壑，並用黑色勾勒加深。繪畫時把畫筆削尖，
深色的溝壑線條要用力勾勒。包裝袋左上方最深的陰影部分可以使用麥克筆疊塗。

10 用深灰色畫出中間花紋彩帶的底色，注意高光部位要留白，以表現出明暗變化。　　　　　　■ 397

中黃色主要體現在高光附近等淺
色區域，表現明亮的感覺。

11 用金色在深灰色上疊畫彩帶的固有色，靠近高光的部分用中黃色過渡，表現出其豔麗的感覺，左側的邊緣上用
中黃色作為環境色。　　　　　　　　　　　　　　　　　　　　　　　　■ 352　　　■ 309

蛋糕圖案本身有其明暗關係，側
面顏色比上面深。

包裝袋的明暗關係作用於蛋糕圖
案上，會對圖案的明暗關係產生
影響。

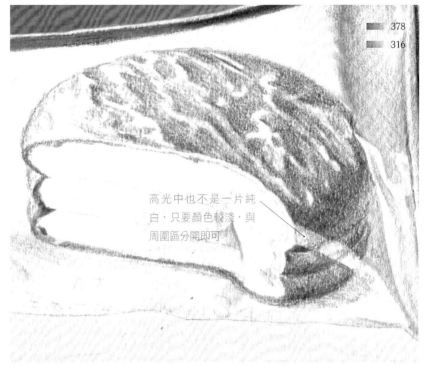

378
316

高光中也不是一片純
白，只要顏色較淺，與
周圍區分開即可。

12 用赭石色避開高光區域，塗出蛋糕表層巧克力的顏色，上面部分可適當疊加紅橙色來豐富色調。

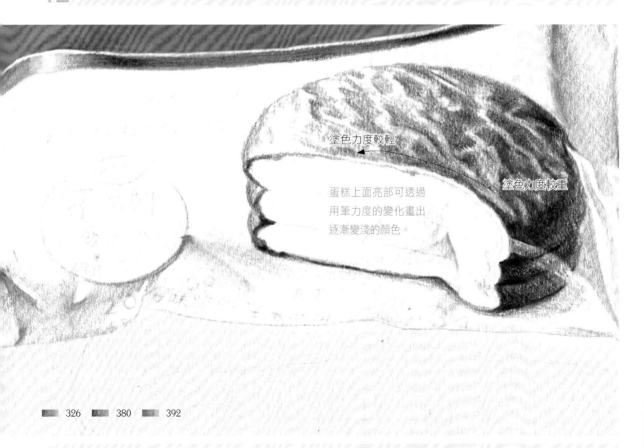

塗色力度較輕

塗色力度較重

蛋糕上面亮部可透過
用筆力度的變化畫出
逐漸變淺的顏色。

326　380　392

13 用深褐色加深蛋糕右側的暗面，上面每一條凸起的紋路也可適當加深。用熟褐色刻畫暗部的顏色，使其顯得飽
滿而厚重，頂面部分可添加深紅色強調色彩傾向。

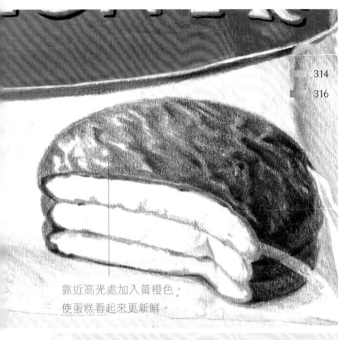

314
316

靠近高光處加入黃橙色，
使蛋糕看起來更新鮮。

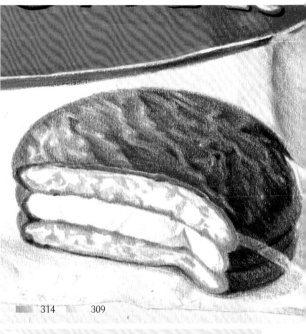

314　309

14 用紅橙色在高光疊色，與高光交會處可用黃橙色平塗。在左側留出一些純白的高光，其他高光只畫出一個較淺的顏色即可。

15 用中黃色在夾層中畫出細碎且自由的筆觸來表現內側蛋糕的鬆軟，與邊緣相交處可適當疊加黃橙色作為過渡。

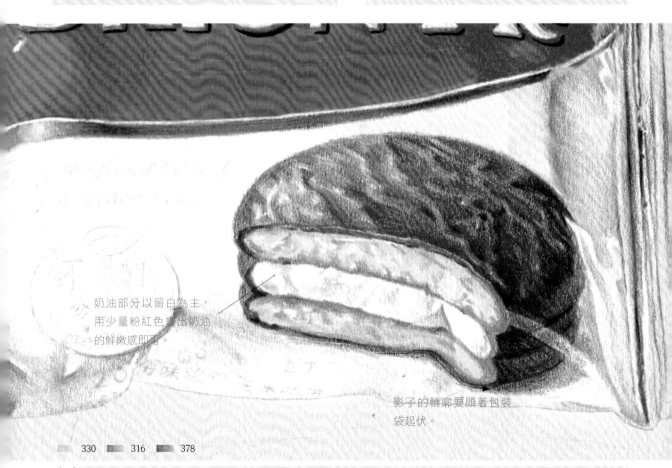

奶油部分以留白為主，
用少量粉紅色畫出奶油
的鮮嫩感即可。

影子的輪廓要順著包裝
袋起伏。

330　316　378

16 用肉色畫出中間奶油的顏色。用赭石色與紅橙色畫出蛋糕右下方的影子，注意要避開包裝袋的高光區域。

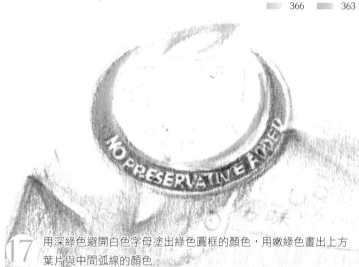

可先用尖細的深綠色鉛筆沿著之前仿寫的
字跡描邊，再完整地塗出綠色圓框的顏色。

17 用深綠色避開白色字母塗出綠色圓框的顏色，用嫩綠色畫出上方
葉片與中間弧線的顏色。

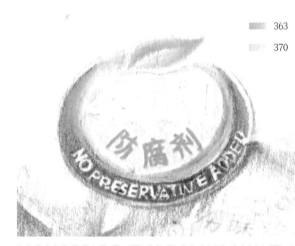

18 用黃綠色畫出標誌的淺色部分，並用深綠色寫上 "防腐劑" 字樣。用中黃色疊加淺色部分，並用朱紅色寫上 "不
添加" 字樣。

19 右側的邊緣直
接被光線照
射，是一個較亮的
區域，我們可用高
光筆塗出一個比
紙更白的色塊，使
其質感更加強烈。

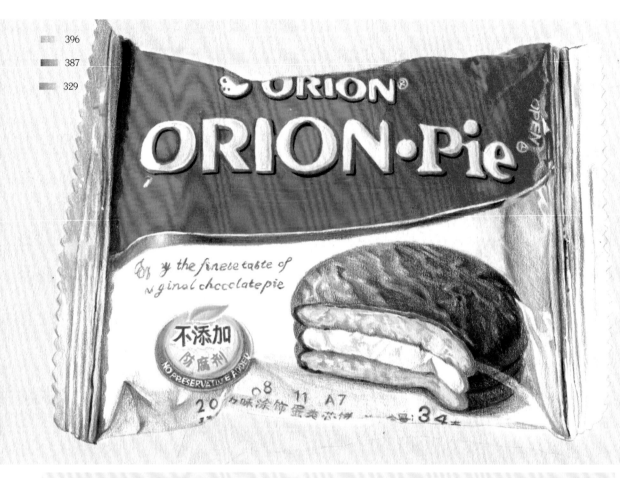

396
387
329

20 用灰色寫出中間的手寫體文字，而下方的日期、淨含量等文字用黃褐色寫出。左側的邊緣可用桃紅色疊色畫出周圍環境的顏色，表現出逼真的反光效果。

裸視 *3D* 的奧秘

包裝袋上的反光繪製技巧

❶ 了解反光的原理。

❷ 畫出周圍環境的顏色。

光

只畫出淺灰色的包裝紙，真實感不強，畫出旁邊反射過來的紅色，會使畫面更加逼真。

光線照射在紅色包裝袋上，又反射到左側翹起的邊緣上，在上面形成粉紅色的倒影。

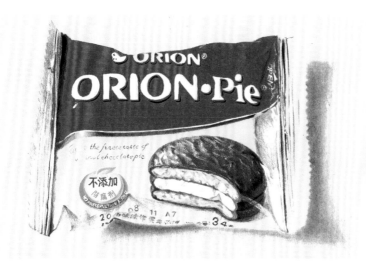

靠近包裝袋的地方顏色
深細節多，可以用筆尖
塗抹陰影。

陰影越往外越虛，顏色
越淡，可以用筆的中段
來均勻塗抹。

21　用小毛刷沾鉛粉一遍一遍地刷出影子，靠近物體的部分顏色較深，可多刷幾次。

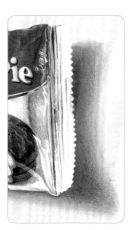

包裝袋右側鋸齒邊緣線條並沒有在刻畫的時候加深，而是在畫影子的時候強調一下。

397

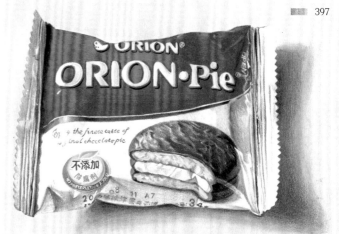

22　用深灰色沿著包裝袋右側鋸齒邊緣線疊色，使影子更加厚重，同時也強調右側輪廓線。

329

23　使用桃紅色在影子中疊加一些環境色，使其顏色更加豐富，完成繪製。

璀璨寶石戒指

重點掌握

上色步驟。

藍寶石深邃而透亮，想要表現出它的璀璨奪目，就要最大限度地拉開色彩層次，有了深色的襯托，淺藍色、純白色才會更奪目。

整體規劃。

提亮淺色。

加重深色。

首先用麥克筆規劃顏色，分出深淺區域，然後用色鉛筆強調顏色，畫出深色塊與鮮純色塊，最後用高光筆提亮，畫出寶石上的純白高光。

線稿
START

① 定 位 和 輪 廓 刻 畫

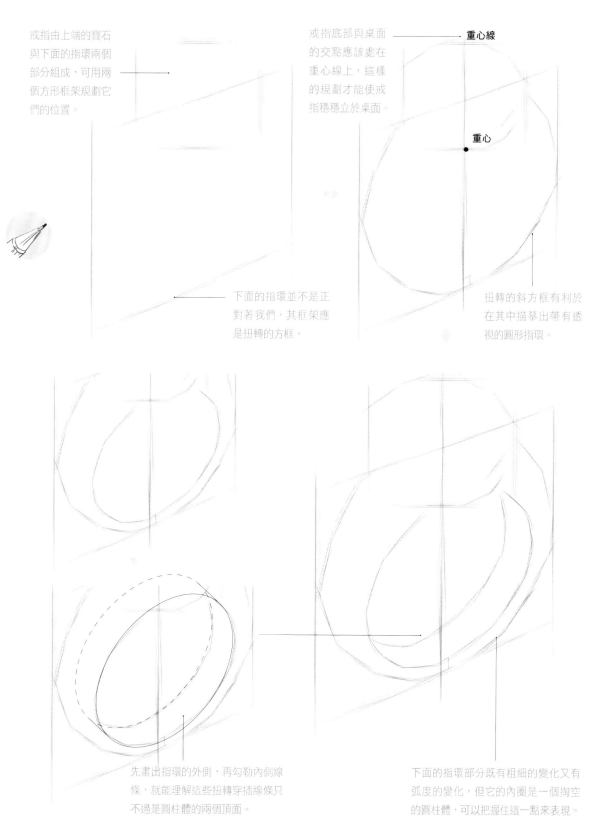

戒指由上端的寶石
與下面的指環兩個
部分組成，可用兩
個方形框架規劃它
們的位置。

戒指底部與桌面
的交點應該處在
重心線上，這樣
的規劃才能使戒
指穩穩立於桌面。

重心線

重心

下面的指環並不是正
對著我們，其框架應
是扭轉的方框。

扭轉的斜方框有利於
在其中描摹出帶有透
視的圓形指環。

先畫出指環的外側，再勾勒內側線
條，就能理解這些扭轉穿插線條只
不過是圓柱體的兩個頂面。

下面的指環部分既有粗細的變化又有
弧度的變化，但它的內圈是一個掏空
的圓柱體，可以把握住這一點來表現。

② 逐 步 細 化 線 稿

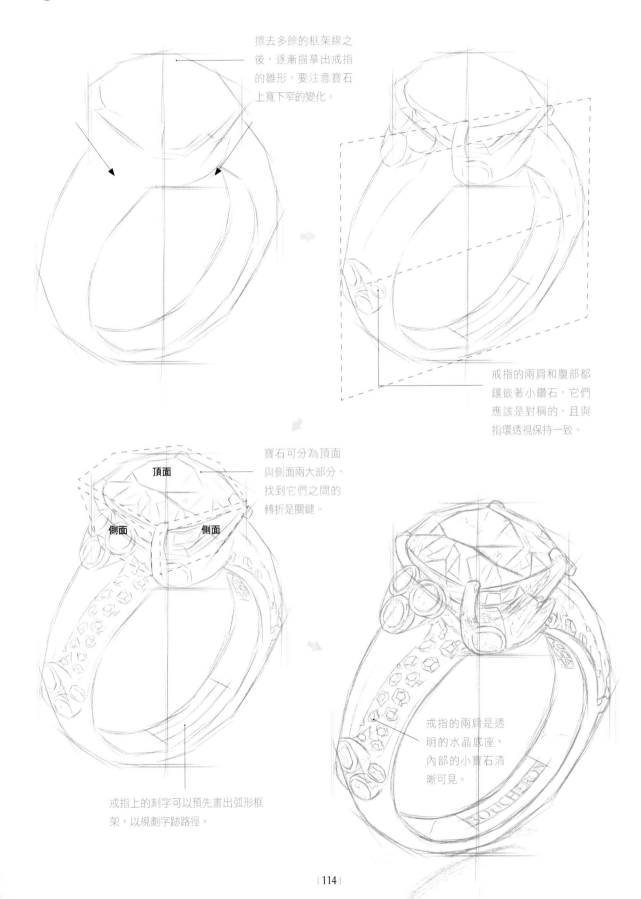

擦去多餘的框架線之後，逐漸描摹出戒指的雛形，要注意寶石上寬下窄的變化。

戒指的兩肩和腹部都鑲嵌著小鑽石，它們應該是對稱的，且與指環透視保持一致。

頂面

側面　　側面

寶石可分為頂面與側面兩大部分，找到它們之間的轉折是關鍵。

戒指的兩肩是透明的水晶底座，內部的小寶石清晰可見。

戒指上的刻字可以預先畫出弧形框架，以規劃字跡路徑。

❸ 完 成 線 稿

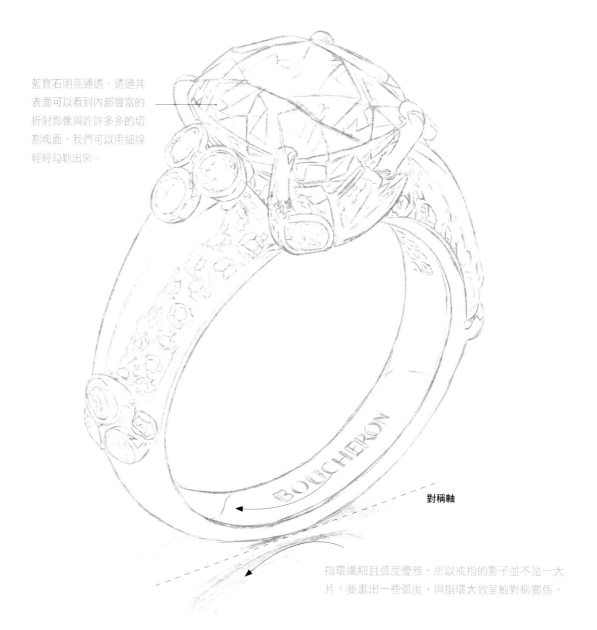

藍寶石明亮通透，透過其表面可以看到內部豐富的折射影像與許許多多的切割塊面，我們可以用細線輕輕勾勒出來。

對稱軸

指環纖細且弧度優雅，所以戒指的影子並不是一大片，要畫出一些弧度，與指環大致呈軸對稱關係。

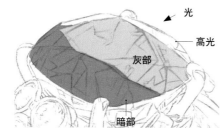

即使在寶石的上面，也應有受光與背光的變化，高光、灰部、暗部的區別。

光
高光
灰部
暗部

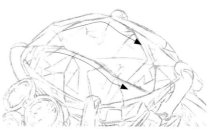

在繪製線稿時就要強調明暗交界線，表現寶石體積感。

START
上色

選色參考	油性色鉛筆				麥克筆		
	343	353	397	396	69	67	CG0.5
	344	399	354	395	70	71	

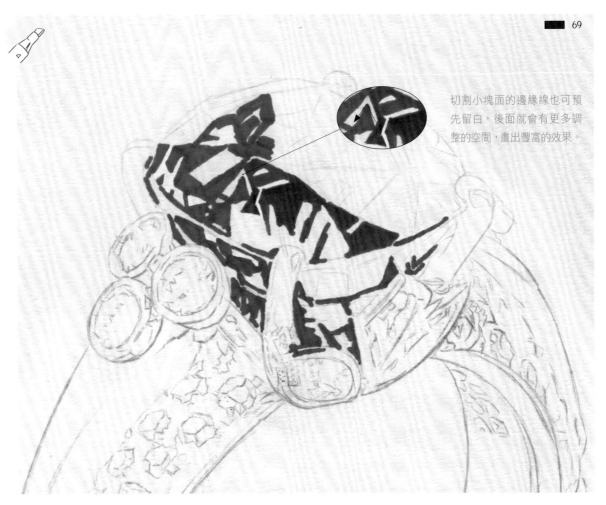

69

切割小塊面的邊緣線也可預先留白,後面就會有更多調整的空間,畫出豐富的效果。

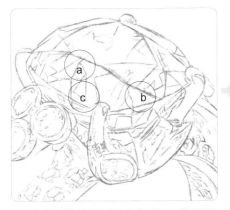

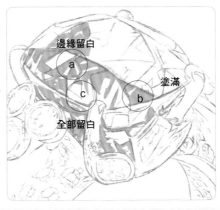

邊緣留白
塗滿
全部留白

這裡把需要塗色的區域勾選了出來,小的切割面主要有三種不同的塗色方法,分別是邊緣留白、塗滿和全部留白三種。

1 寶石的側面、頂面的背光處,都應是暗部,可用 69 號麥克筆的小筆頭來畫背光區域的重色,但不要全部塗滿,留白反光位置,以方便後期填入瑰麗鮮豔的顏色。

67

不用擔心色塊邊緣輪廓會平整呆板，稍後用彩色鉛筆塗抹過渡即可。

2 用 67 號麥克筆畫出暗部中亮色的小塊面，增加藍色的層次。淺藍色透亮清麗，塗一遍效果最佳，不宜反覆疊塗。

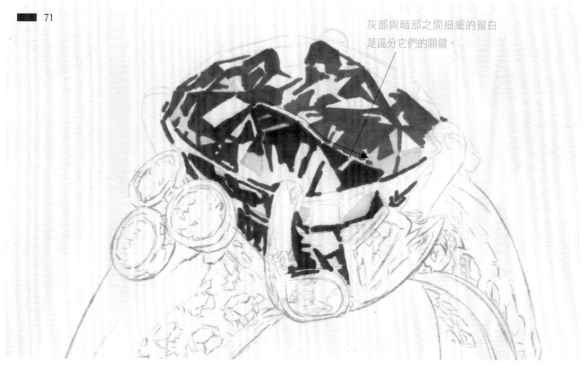

71

灰部與暗部之間細細的留白是區分它們的關鍵。

3 用 71 號麥克筆畫出頂面灰部的重色塊面，與暗部交接的轉折線應留白表現，這條細細的留白是將灰面與暗面區分開的關鍵。

用色鉛筆塗色時可把麥克筆邊緣犀利的線
條變得模糊柔和。

■ 343

■ 343
■ 353

用藏青色可在寶石上畫出一個豔麗、
純度很高的藍色。

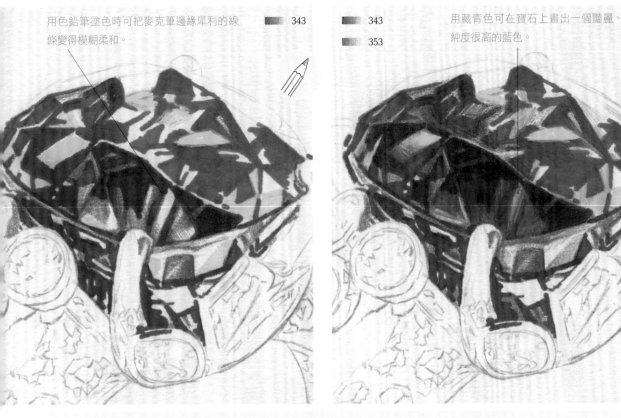

4 用群青色在暗部寶石塊面中塗色，找出較淺的暗部塊面，然後用麥克筆在重色塊邊緣塗色，使其銜接自然。用
藏青色在群青色色塊上疊色，表現出一種豔麗的藍色層次。

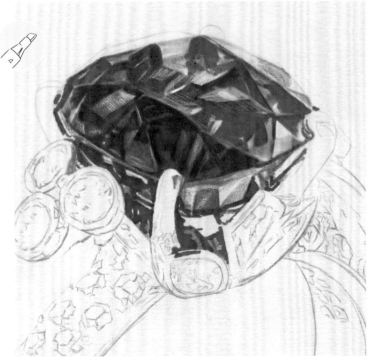

□ 67

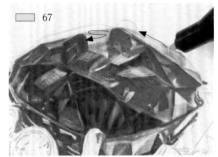

用 67 號麥克筆塗出遠處的淺藍色，向寶石的
高光過渡，為稍後與高光筆的承接做準備。

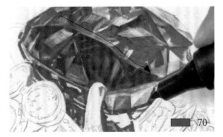

■ 70

用 70 號麥克筆在色鉛筆的基礎上再加深一次
寶石的暗部，使顏色融合起來，讓寶石質地顯
得更加堅實。

5 用 67 號麥克筆與 70 號麥克筆分別在高光畫出淺藍色，在暗部強
調寶石的深邃，並拉開寶石的色彩對比。

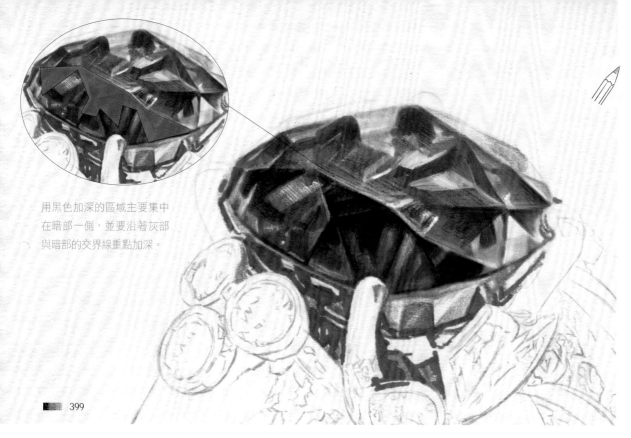

用黑色加深的區域主要集中在暗部一側，並要沿著灰部與暗部的交界線重點加深。

399

6 用黑色加深寶石暗部的重色塊面，寶石質感透亮，可看到內部的結構與折射影像，因此有很深邃的部分，只有這些部分顏色重了，亮色才會被凸顯出來。利用好這種顏色對比，是表現寶石質感的關鍵。

裸視 3D 的奧秘 ──────────── 寶石的疊色要點

繪製寶石時要注意只在該加深的地方疊色，之前用麥克筆塗畫的淺色不宜疊色加深，使寶石上的顏色有所區隔。

① 加深深邃的顏色。

用麥克筆打底

▼

用色鉛筆疊色

▼

用麥克筆加深

▼

用色鉛筆畫出黑色

為了畫出藍寶石深邃瑰麗的感覺，加深深色塊面時可先用麥克筆打底，然後用油性色鉛筆加深，再配合麥克筆加深一次，最後用黑色色鉛筆畫出藍寶石上最重的顏色。

② 保留清亮的淺色。

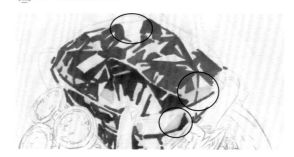

▼

寶石上清麗的淺藍色在用麥克筆打底後不要過分處理，淺色與留白應有所保留，以作為寶石上的亮色。

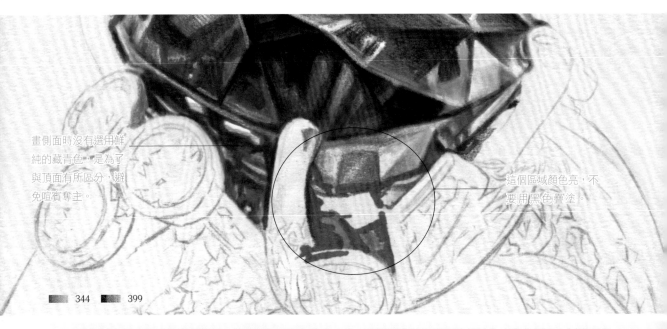

畫側面時沒有選用鮮
純的藏青色，是為了
與頂面有所區分，避
免喧賓奪主。

這個區域顏色亮，不
要用黑色疊塗。

344　399

7 用普藍色加深寶石的側面部分，部分深色用黑色疊畫出來。側面相對於頂面應該是較為次要的部分，刻畫不必
過於精細，但某些亮色的閃光還是要留出來。

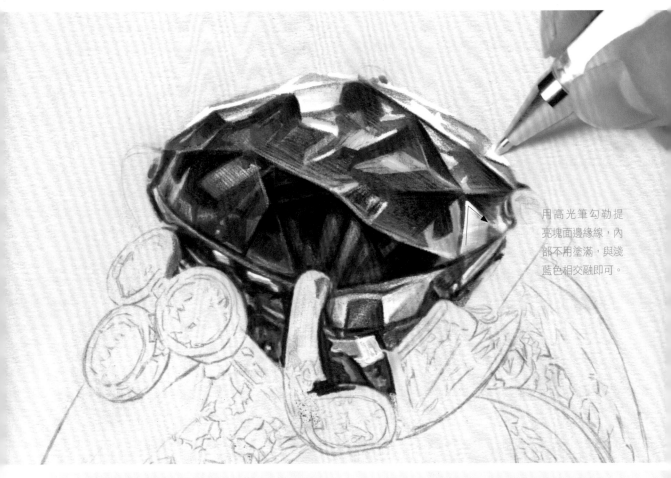

用高光筆勾勒提
亮塊面邊緣線，內
部不用塗滿，與淺
藍色相交融即可。

8 用高光筆提亮寶石上的高光，純白的高光有兩個好處，一是可以使物體與畫紙分開，表現出較逼真的 3D 效果，
二是增加了藍寶石的色彩層次，有利於璀璨感覺的表現。

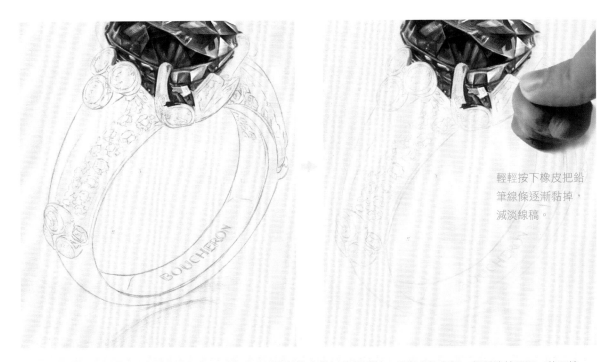

輕輕按下橡皮把鉛筆線條逐漸黏掉，減淡線稿。

9 　頂部寶石完成後，開始畫指環部分。畫之前要用軟橡皮擦把線稿減淡，只留少許印記，能看清楚即可，若不擦淡，鉛筆線條一旦被麥克筆塗色疊壓就無法擦除了，容易使畫面變髒。

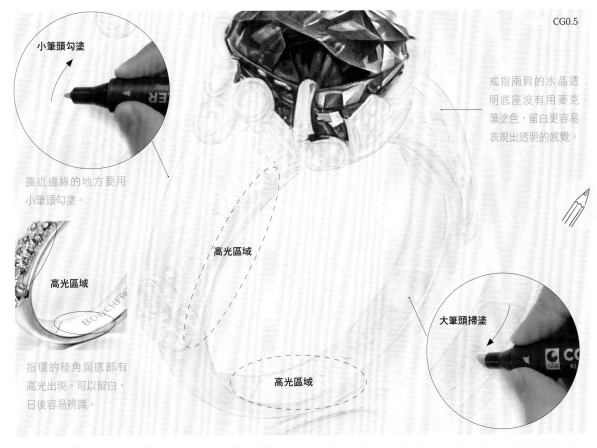

小筆頭勾塗

靠近邊緣的地方要用小筆頭勾塗。

高光區域

高光區域

指環的稜角與底部有高光出現，可以留白，日後容易辨識。

高光區域

CG0.5

戒指兩肩的水晶透明底座沒有用麥克筆塗色，留白更容易表現出透明的感覺。

大筆頭掃塗

10 　用 CG0.5 號麥克筆塗出指環的底色，畫出金屬的灰色區域，戒指兩肩的透明水晶底座與指環上的金屬高光處要留白不塗色，以方便後期繪畫。

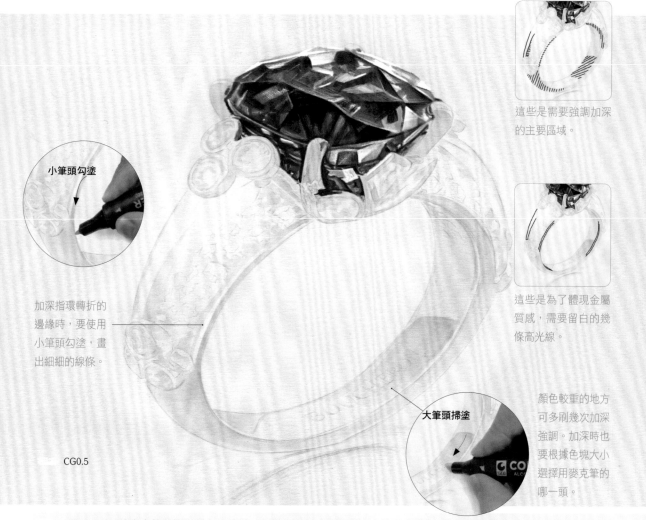

這些是需要強調加深的主要區域。

小筆頭勾塗

加深指環轉折的邊緣時，要使用小筆頭勾塗，畫出細細的線條。

這些是為了體現金屬質感，需要留白的幾條高光線。

大筆頭掃塗

顏色較重的地方可多刷幾次加深強調。加深時也要根據色塊大小選擇用麥克筆的哪一頭。

CG0.5

11 用 CG0.5 號麥克筆強調指環上的轉折、金屬的深色，記得要大小筆頭交替使用，便於掌控。可以順著指環的弧形用筆，避免色塊凌亂。

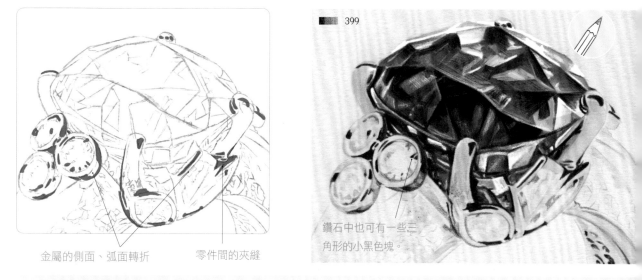

399

金屬的側面、弧面轉折　　零件間的夾縫

鑽石中也可有一些三角形的小黑色塊。

12 用黑色加深指環上的重色，這些重色主要出現在轉折的地方與各零件之間的夾縫中，是表現金屬質感的關鍵，繪畫時可把筆尖削尖，用細線筆觸與點狀小筆將其強調出來。

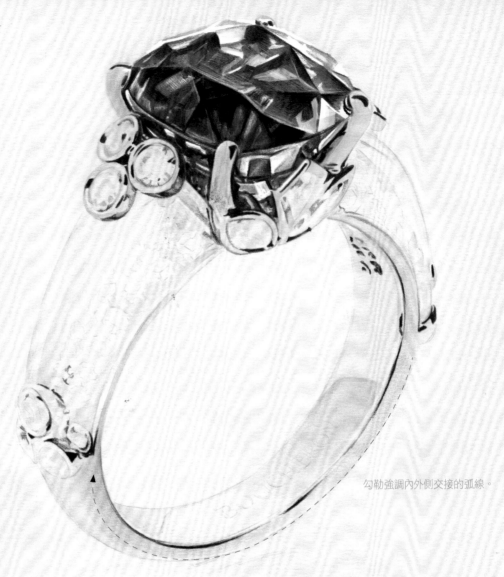

勾勒強調內外側交接的弧線。

用黑色勾勒時不要太死板，中間可以有斷續的
部分來襯托指環轉折上的金屬光澤。

外側

內側

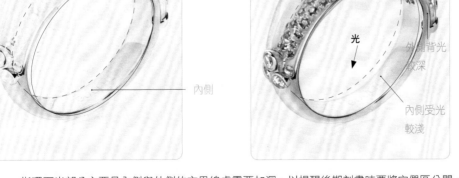

光

外側背光
較深

內側受光
較淺

想要表現指環的立體
感，就要明白其內側
與外側的區別，繪畫
時首先要勾勒強調內
外側交接的弧線，其
次要根據光線有意識
地畫出兩側的深淺變
化與區別。

13 指環下半部分主要是內側與外側的交界線處需要加深，以提醒後期刻畫時要將它們區分開，勾勒時可使用藕斷
絲連的弧線來間接襯托轉折上的金屬光澤。而指環上的凸起與鑲鑽部分可參照上一步，畫出其轉折、夾縫中的
黑色。

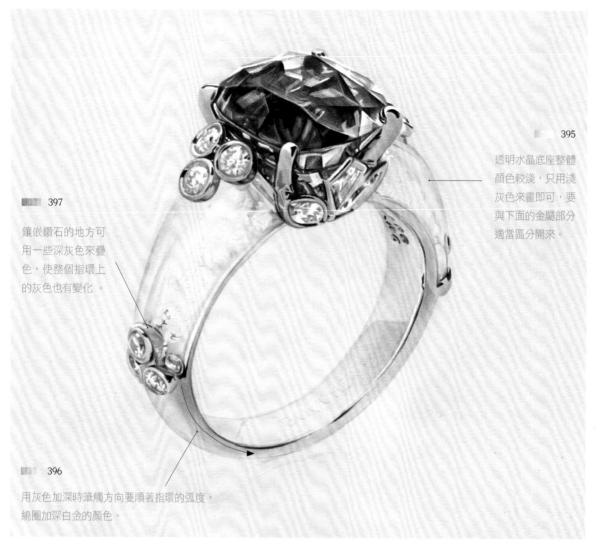

395

透明水晶底座整體
顏色較淺，只用淺
灰色來畫即可，要
與下面的金屬部分
適當區分開來。

397

鑲嵌鑽石的地方可
用一些深灰色來疊
色，使整個指環上
的灰色也有變化。

396

用灰色加深時筆觸方向要順著指環的弧度，
繞圈加深白金的顏色。

396

用灰色承接黑色畫出鑽石底座的金屬
顏色，並在鑽石的邊緣適當找出一些小
的切割面。

395

用淺灰色畫出鑽石中深色塊面的顏色，
畫的時候要把鉛筆削尖，塊面不要太
多。

用高光筆把鑽石中深色塊面之外的區
域塗滿，畫出鑽石閃亮的感覺。

14　用淺灰色與灰色畫出指環上金屬與鑽石的顏色，鑽石底座上可疊加深灰色，豐富色彩層次，並用高光筆畫出鑲
　　鑽部分的高光，表現出閃亮的效果。

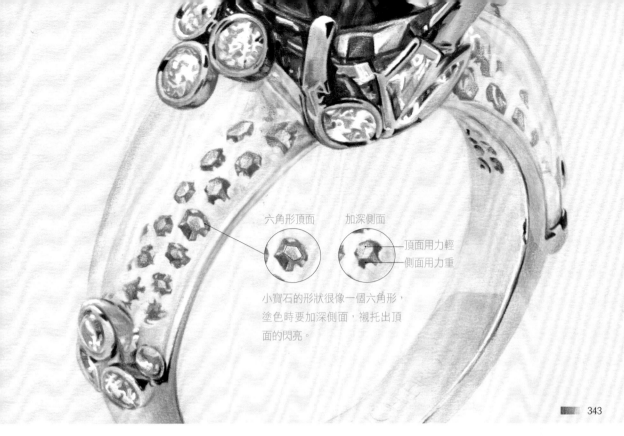

六角形頂面　　加深側面

頂面用力輕
側面用力重

小寶石的形狀很像一個六角形，
塗色時要加深側面，襯托出頂
面的閃亮。

343

15 用群青色畫出水晶底座內部鑲嵌的小寶石，注意小寶石頂面與側面的顏色差別，及用筆力度的輕重緩急。畫重色時需沿著寶石的轉折邊加深。

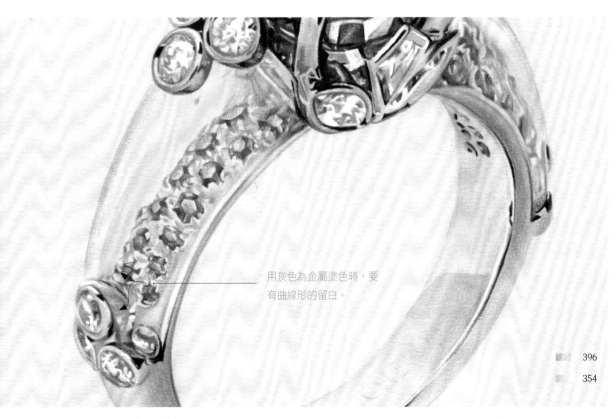

用灰色為金屬塗色時，要
有曲線形的留白。

396

354

16 用淺藍色畫出寶石內部反光等的淺色，塗色時不要把小寶石全部塗滿，畫出一個鮮純的層次即可。用灰色畫出寶石周邊不平整的金屬部分，其中有許多曲線形的留白，用於表現金屬轉折處的稜角。

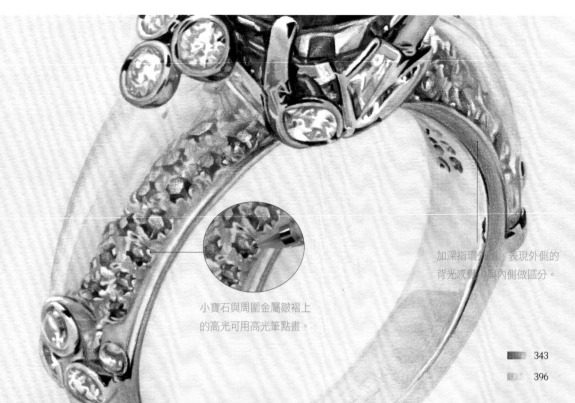

加深指環外側，表現外側的
背光感覺，與內側做區分。

小寶石與周圍金屬皺褶上
的高光可用高光筆點畫。

343

396

17 用群青色進一步加深小寶石的側面，使其與頂面區分更加明顯，並且讓小寶石也有了一些深邃的感覺。用
灰色進一步加深指環金屬的重色，分開指環的內側與外側。水晶底座內的高光也要用高光筆來表現。

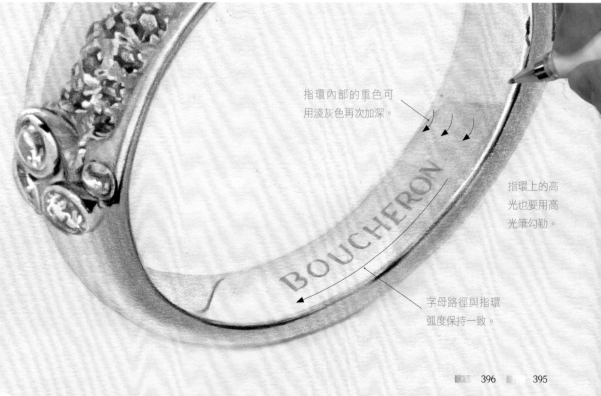

指環內部的重色可
用淺灰色再次加深。

指環上的高
光也要用高
光筆勾勒。

字母路徑與指環
弧度保持一致。

396 395

18 用灰色仿寫出指環上的刻字，用淺灰色加深一些內圈的重色，用高光筆勾勒指環轉折處的高光。

留出一條較亮的
弧線，表現戒指
對桌面的反光。

19　用沾取鉛粉的小毛刷沿著與指環對稱的弧線刷出戒指的影子。離戒指較近的地方顏色較重，向遠處逐漸變淺。

戒指與桌面的交界線
應是影子中顏色最深
的地方。

███ 399

20　用黑色加深戒指與桌面相接處，向兩邊稍有過渡即可。

裸視 3D 的奧秘 _____ 閃亮物體的影子特點

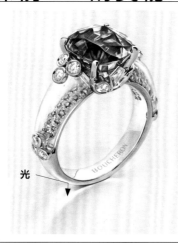

光

表面光滑而閃亮的物
體如玻璃、金屬物體
等，容易反射光線，
從而在影子中出現一
道閃光。

刷掃時留白。

用捏尖的軟橡皮擦提亮。

處理這種影子既可以刷掃時留白，也可以用捏尖的
軟橡皮擦提亮。

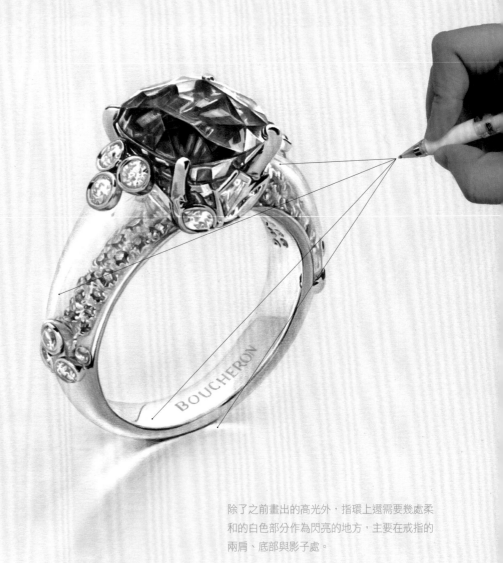

除了之前畫出的高光外，指環上還需要幾處柔和的白色部分作為閃亮的地方，主要在戒指的兩肩、底部與影子處。

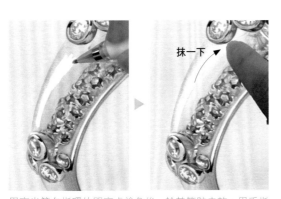

用高光筆在指環的閃亮處塗色後，趁其筆跡未乾，用手指快速抹一下，得到較為柔和的白色高光。

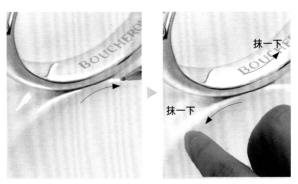

抹一下

抹一下

影子中的閃光畫法也一樣，要得到一個比畫紙略白，又與周圍鉛粉自然融合的亮色區域。

21 參考前面 P84 介紹的知識點 "高光筆的塗抹技巧"，用高光筆畫出指環上閃亮的部分，有些柔和的白色可用手指抹一下來表現。

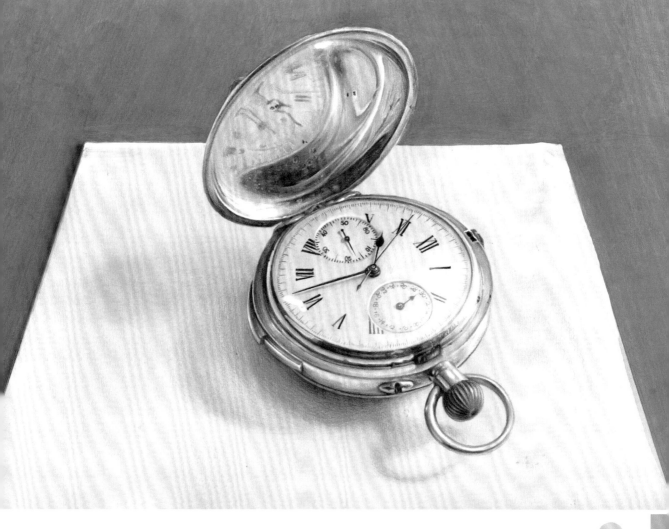

重 點 掌 握

① 弄清圓形物體的透視，畫面才會有立體感。

② 影子是表現懷錶立體感的關鍵。

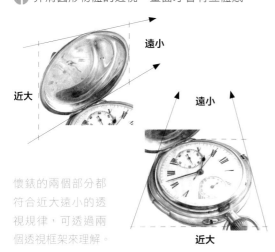

遠小

近大

遠小

懷錶的兩個部分都
符合近大遠小的透
視規律，可透過兩
個透視框架來理解。

近大

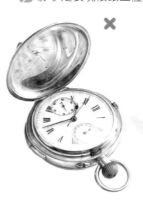

×

不畫影子，物體孤立且輕
飄飄的。

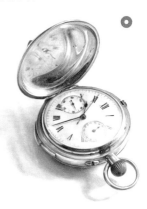

○

畫出影子，物體穩穩放在
桌面上，立體且完整。

START
線 稿

❶ 定 位 和 輪 廓 刻 畫

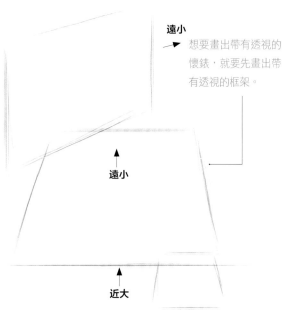

近大

遠小
想要畫出帶有透視的懷錶,就要先畫出帶有透視的框架。

遠小

近大

在帶有透視感的框架中逐漸描摹出懷錶的圓形,畫出的圓形自然就有透視感。

大錶盤中有兩個小錶盤和中央的指針,用輕淡簡單的線條畫出它們的雛形。

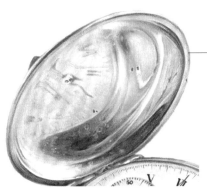

錶蓋上主要的圖形是一個帶有弧度的 "Y" 字形倒影。

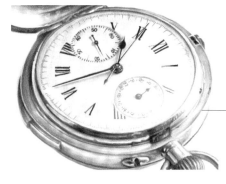

畫之前先瞭解錶盤結構。錶盤上主要有指針和兩個小錶盤。

❷ 逐 步 細 化 線 稿

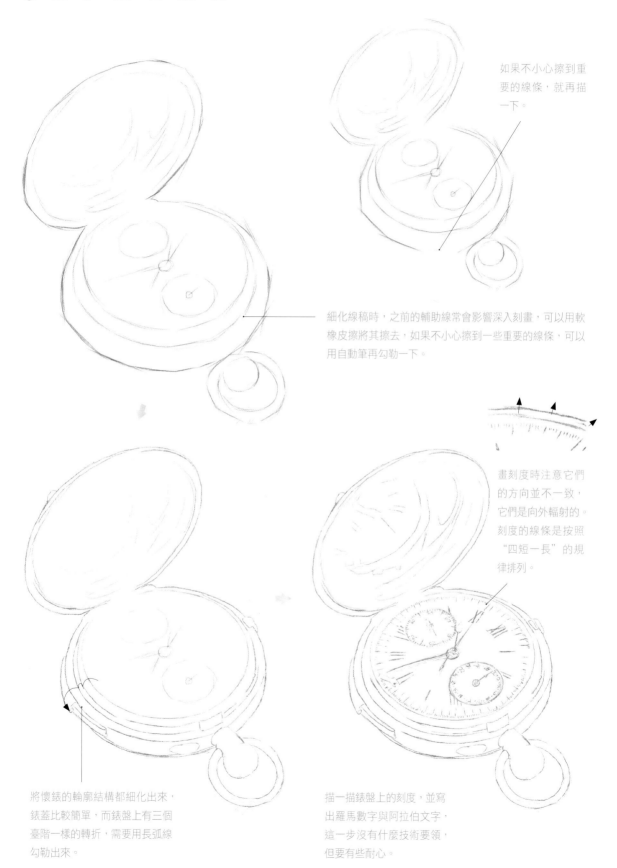

如果不小心擦到重
要的線條，就再描
一下。

細化線稿時，之前的輔助線常會影響深入刻畫，可以用軟
橡皮擦將其擦去，如果不小心擦到一些重要的線條，可以
用自動筆再勾勒一下。

畫刻度時注意它們
的方向並不一致，
它們是向外輻射的。
刻度的線條是按照
"四短一長" 的規
律排列。

將懷錶的輪廓結構都細化出來，
錶蓋比較簡單，而錶盤上有三個
臺階一樣的轉折，需要用長弧線
勾勒出來。

描一描錶盤上的刻度，並寫
出羅馬數字與阿拉伯文字，
這一步沒有什麼技術要領，
但要有些耐心。

❸ 完 成 線 稿

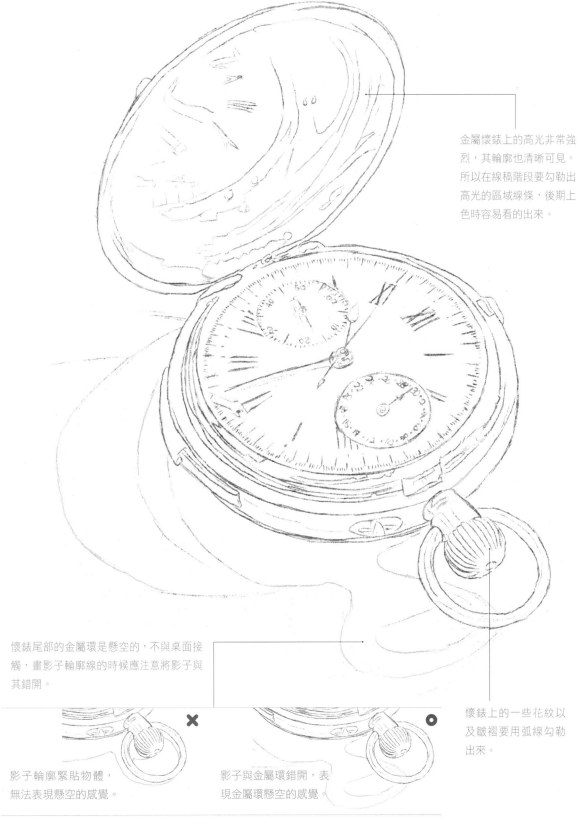

金屬懷錶上的高光非常強烈，其輪廓也清晰可見。所以在線稿階段要勾勒出高光的區域線條，後期上色時容易看的出來。

懷錶尾部的金屬環是懸空的，不與桌面接觸，畫影子輪廓線的時候應注意將影子與其錯開。

懷錶上的一些花紋以及皺褶要用弧線勾勒出來。

影子輪廓緊貼物體，無法表現懸空的感覺。

影子與金屬環錯開，表現金屬環懸空的感覺。

START
上 色

選 色 參 考

油性色鉛筆

▰	380	▰	399
▰	316	▰	301
▰	362	▱	314
▰	376	▰	378
▰	307	▰	309
▰	330	▰	395
▰	397		

麥克筆

29	CG0.5
WG5	

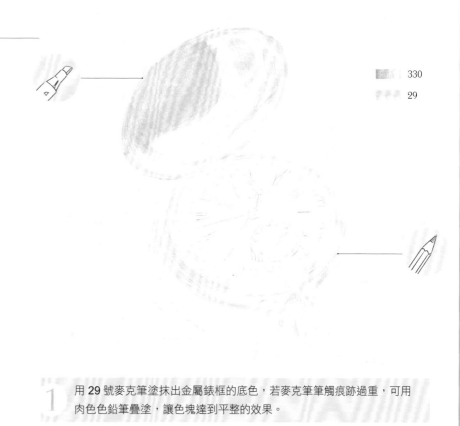

330
29

1 用 **29** 號麥克筆塗抹出金屬錶框的底色，若麥克筆筆觸痕跡過重，可用肉色色鉛筆疊塗，讓色塊達到平整的效果。

裸視 3D 的奧秘 ────────────────────── 麥克筆平塗技巧

一筆畫下去，容易畫出均勻平整的效果。

平整的效果。

大筆頭塗大塊區域。

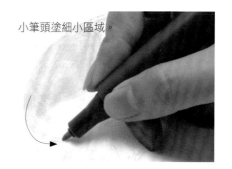

小筆頭塗細小區域。

不太熟悉麥克筆的朋友喜歡一筆一筆地塗色，造成一些筆觸疊壓的痕跡，這時不必擔心，我們可以選用顏色相近的色鉛筆來修補色塊中發白的區域，讓色塊更融合平整。

▶

筆觸間的淺色區域需再次塗抹。　筆觸疊壓的痕跡較重。　　　　　用色鉛筆修補。

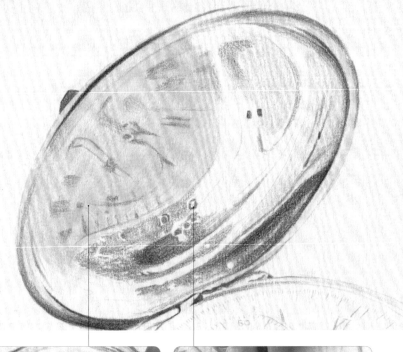

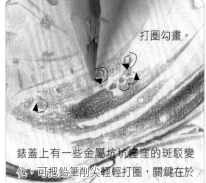

要順著錶蓋的凹
陷來塗色。

畫出有弧度變化的反光。

打圈勾畫。

錶蓋上有一些金屬坑坑窪窪的斑駁變
化，可把鉛筆削尖輕輕打圈，關鍵在於
不要塗滿，表現出細小留白。

2 用褐色畫出畫
面中的重色，
可先從錶蓋開始刻
畫，主要是畫出錶
蓋上反光的深色。
要依據線稿形狀來
塗色。

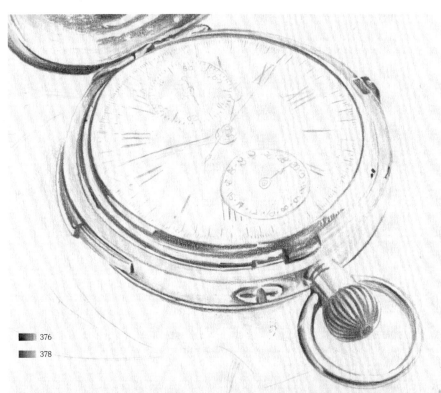

3 畫下面錶盤的深
色時，要注意接縫
處的用筆儘量乾淨俐
落，把色鉛筆削尖，畫
出狹長的深色色塊。畫
到褐色與肉色的銜接
處時，可用赭石色適當
過渡。

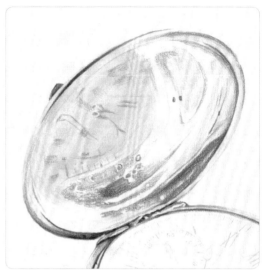

錶蓋上的反光部分有一些顏色很深的地方,我們可以沿著反光區域的輪廓線來加深,而錶蓋上那些凸起可用點狀筆觸表現。

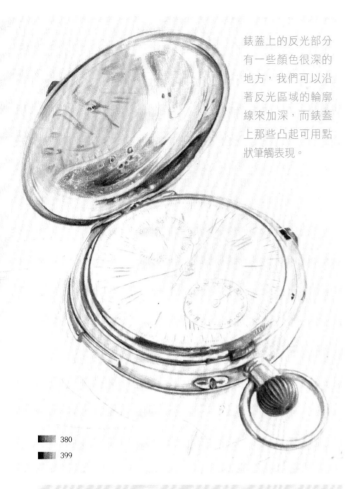

■ 380
■ 399

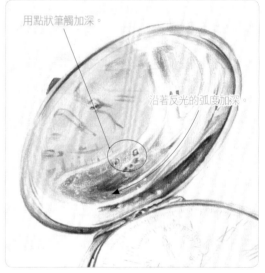

用點狀筆觸加深。

沿著反光的弧度加深。

4 用黑色再次加深懷錶上的重色,它們主要集中在轉折的邊緣、凹陷的溝壑等部分,把畫面中的重色畫到位,是表現立體感的關鍵。

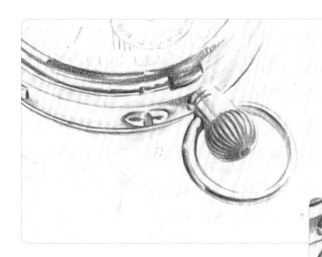

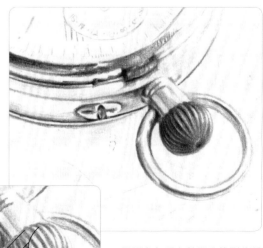

高光

暗部

錶盤前的金屬環光澤感較強,加深時注意留白高光區域,而中間的圓形旋鈕有一些磨砂質感,不必留出明顯的高光,可加深每一條皺褶的單側,但加深的重點還應是圓形旋鈕的暗部。

用深色加深之前要先找到物體的亮部與暗部,例如懷錶上的金屬凸起,在加深刻畫時要重點加深其暗部。

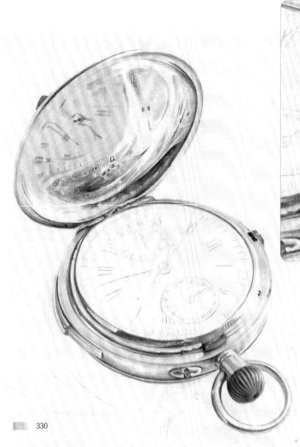

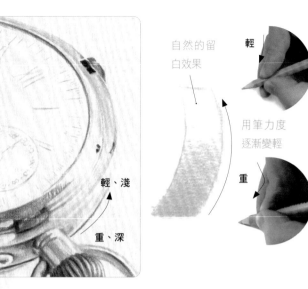

自然的留
白效果

輕

用筆力度
逐漸變輕

重

輕、淺

重、深

畫邊緣的高光時可透過調節用筆力度逐漸畫出逐漸變淺的
色調,從而使亮部有自然留白的效果。

330

5 用肉色強調出懷錶玫瑰金色的底色,注意用
筆力度要有輕重變化,畫出自然的留白效果。

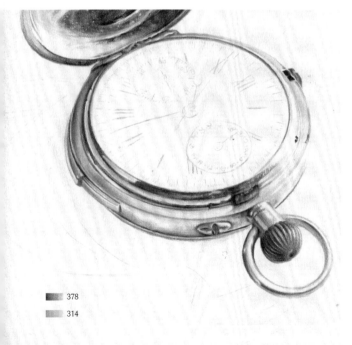

378

314

314

6 用赭石色在重色部分疊色,疊色時可適當添加一些
黃橙色使其顏色更豐富。

7 用黃橙色在過渡部分疊色,表現出玫瑰金色
豔麗的效果。高光區域依然要留白,稍後用
高光筆塗色。

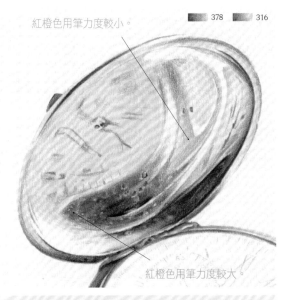

紅橙色用筆力度較小。

■ 378 ■ 316

紅橙色用筆力度較大。

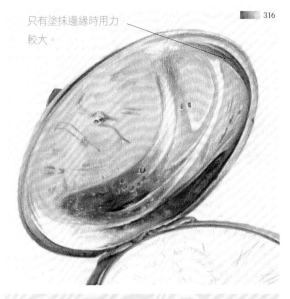

只有塗抹邊緣時用力較大。

■ 316

8 用赭石色在錶蓋上的重色倒影部分疊色，其中較豔麗的地方可用紅橙色疊色，赭石色可以比較用力地塗畫，紅橙色要根據不同區域注意力度的變化。

9 用紅橙色在錶蓋上整體平塗一遍，當然還是要留白高光，讓蓋子顯得更加豔麗。平塗時用筆力度較小且均勻。

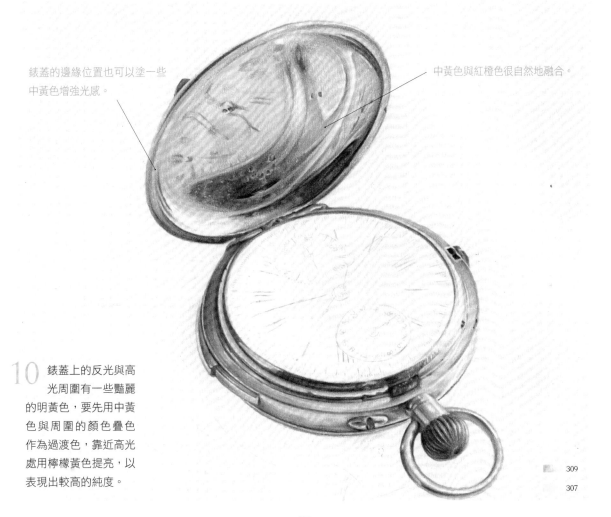

錶蓋的邊緣位置也可以塗一些中黃色增強光感。

中黃色與紅橙色很自然地融合。

10 錶蓋上的反光與高光周圍有一些豔麗的明黃色，要先用中黃色與周圍的顏色疊色作為過渡色，靠近高光處用檸檬黃色提亮，以表現出較高的純度。

■ 309

307

在畫中央的指針刻度時，可用軟橡皮擦黏掉線稿的一些鉛粉，達到減淡的目的，既可以看到線稿，又能避免上色時弄髒畫面。

CG0.5

11 用 CG0.5 號麥克筆塗出錶盤上的淺灰色，可以只塗出左側暗部較深的部分來表現明暗差別，其中玫瑰金框在錶盤上的投影、指針的投影也可先畫出來。

399

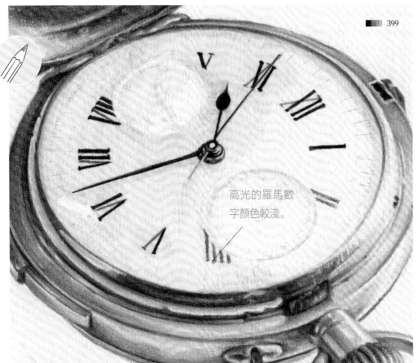

高光的羅馬數字顏色較淺。

暗部，刻度字樣較深。

光

亮部，刻度字樣較淺。

右下部分是亮部，錶層玻璃罩反光強烈，使刻度字樣顏色變淺。

12 用黑色畫出指針與最大的羅馬數字，注意指針上也有細小的高光，需用留白表現。靠近高光的羅馬數字顏色較淺，可輕輕塗出。

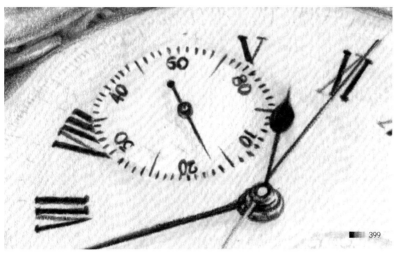

鉛筆過於粗鈍會把刻度字樣描成一團黑，較難表現精緻的感覺。

13 　用黑色畫出小錶盤中的數字與刻度，數字儘量工整，刻度由於較短，可用尖細的筆尖將其點出來。

399

397

14 　用深灰色輕輕畫出下方小小錶盤的刻度與指針，受錶層玻璃鏡面效果的影響，右下方的錶盤顏色較淺。

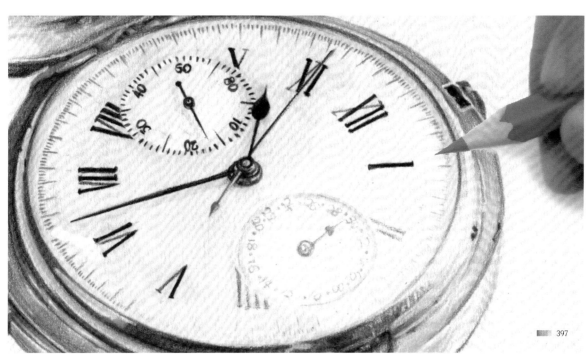

397

15 　把深灰色色鉛筆削尖，畫出細小的線段來表示錶盤外圈的刻度。用深灰色畫出左上方的刻度，右下方的刻度較淺，可稍後用淺灰色來刻畫。

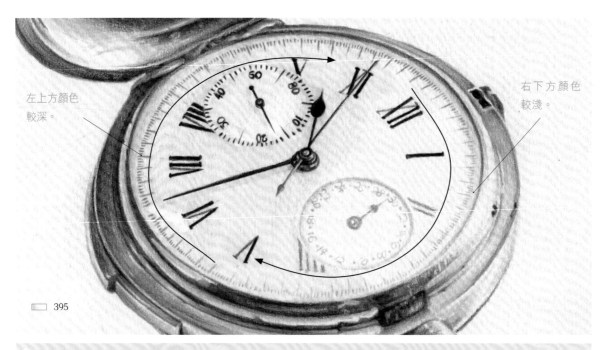

左上方顏色
較深。

右下方顏色
較淺。

▭ 395

16 用淺灰色畫出右下方部分的刻度線，這些線條顏色淺但不能被忽略，有顏色深淺變化的指針與刻度更能表現出
真實的感覺。

▭ 301

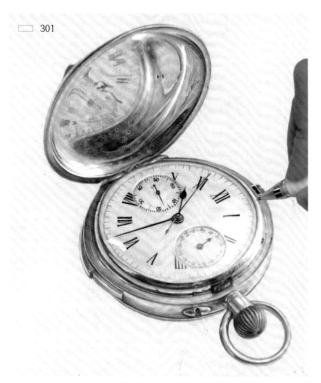

因為用淺灰色的麥克筆塗底色，因此可用白色的色鉛筆來
提亮、強調錶盤上的高光，從而畫出一種自然的提亮效果。

17 用白色在錶盤的右下方塗出一塊淺色的區域，增強對
比度。用高光筆或白色顏料畫出懷錶上明亮的高光，
表現出比畫紙更亮的白色高光，可以給人真實的感覺。

畫面中幾處最亮眼的高光要用高光筆再塗一下，表現出接
近純白色的明亮效果。

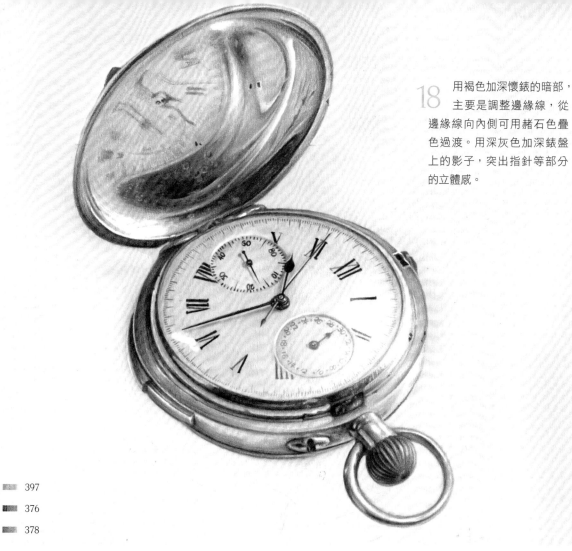

18 用褐色加深懷錶的暗部，主要是調整邊緣線，從邊緣線向內側可用赭石色疊色過渡。用深灰色加深錶盤上的影子，突出指針等部分的立體感。

397

376

378

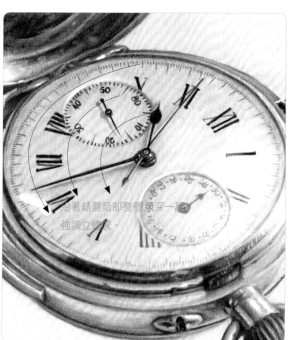

沿著錶盤暗部整體加深一層，強調立體感。

指針在錶盤上產生投影，需加深。

沿著小錶盤圓周加深，表現凹陷的感覺。

光

玫瑰金色的邊框會在錶盤上產生投影，需加深。

玫瑰金色的邊框、指針都會在錶盤上產生投影，刻畫時用筆的方向要順著錶框的弧度與指針的方向，這樣容易畫出細膩的影子。

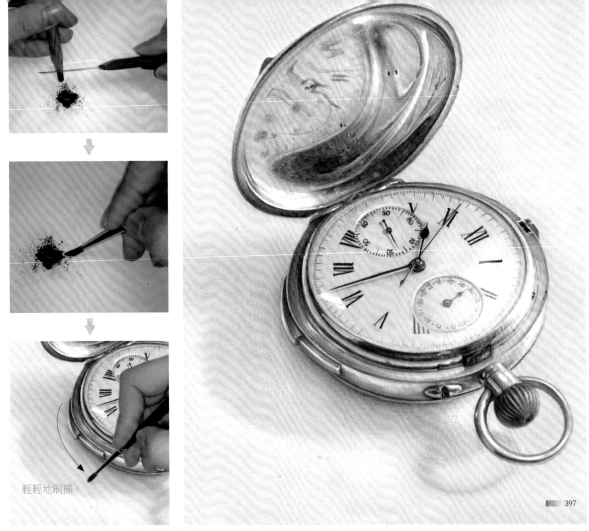

輕輕地刷掃。

397

19　用小毛刷沾鉛粉在懷錶的右下方刷出它的影子，與物體相接處可用深灰色塗畫，使物體與影子連接起來。

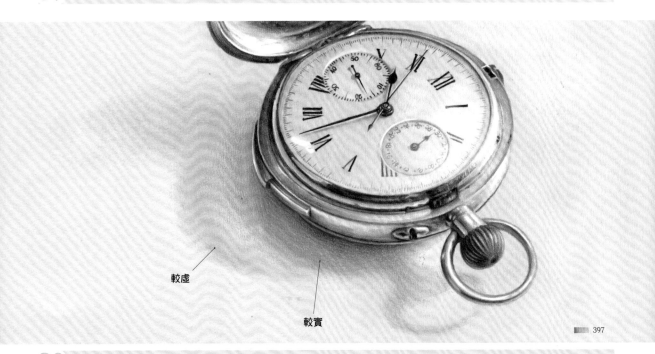

較虛

較實

397

20　用深灰色在鉛粉上塗色，使影子看起來更有分量，注意靠近物體的影子較深，塗色時要加重。

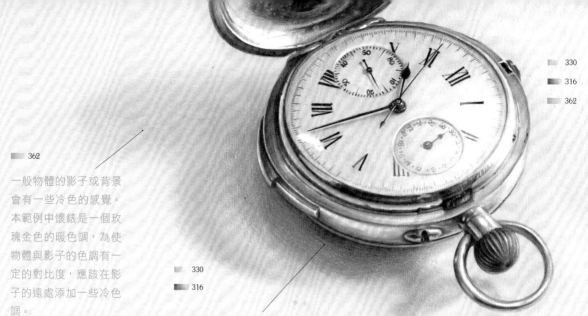

362

一般物體的影子或背景
會有一些冷色的感覺。
本範例中懷錶是一個玫
瑰金色的暖色調，為使
物體與影子的色調有一
定的對比度，應該在影
子的遠處添加一些冷色
調。

330
316

靠近物體的紙面必然受物體影響較大，需要添加一些與物體有關的顏色，以增加真實感。

330
316
362

21 用肉色在影子中疊色，表現出懷錶在桌面上的倒影，若想進一步增強對比，可用紅橙色在肉色上略微疊色，遠
處可用淺綠色輕微塗抹。

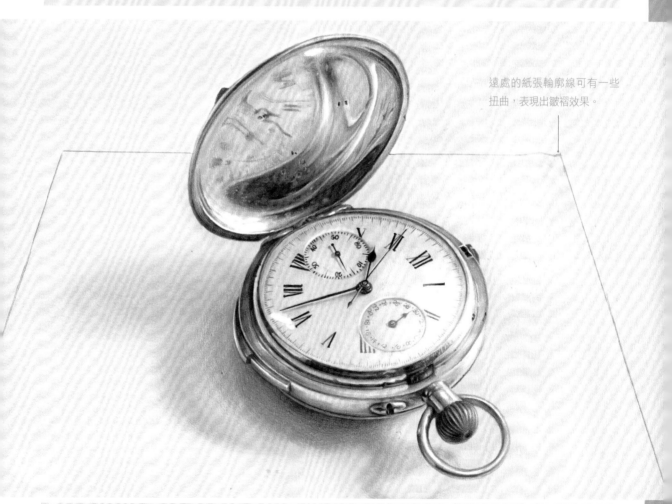

遠處的紙張輪廓線可有一些
扭曲，表現出皺褶效果。

22 用 2B 鉛筆在懷錶周圍畫出一個帶有透視的方形邊界，製造出懷錶放在一張白紙上的效果。遠處的紙張線條可
有一些扭曲，以表現皺褶感。

23 用小毛刷沾鉛粉在紙的右側畫出紙張的影子，而紙上也可刷出一些很淺的顏色，表現出紙張的皺褶感，營造出比較真實的效果。

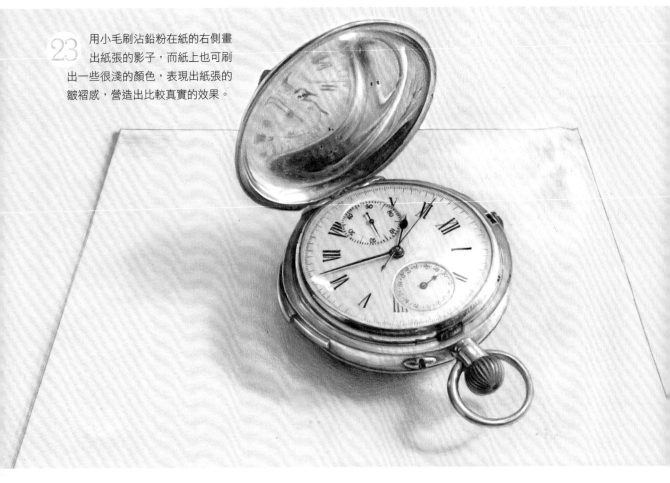

裸視 3D 的奧秘

襯紙的繪畫要點

1 襯紙的影子要與物體同側。

平整的效果

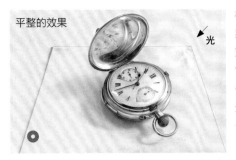

光

○

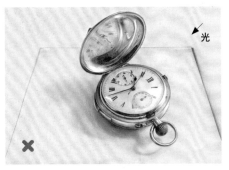

光

×

模擬的襯紙要與物體在同一空間場景中，它們共享同一個光源，因此影子的方向需一致。

影子方向不一致的畫面難以模擬出真實的場景，令人難以信服。

2 襯紙顏色不宜過淺。

一般來說，襯紙的顏色不能比高光淺，甚至可以整體刷鉛粉來加深襯紙部分，更能襯托出物體的真實效果。

301

可以在襯紙的邊緣畫出些許皺褶，皺褶暗部可用小毛刷沾鉛粉畫出，亮部可用白色色鉛筆提亮。

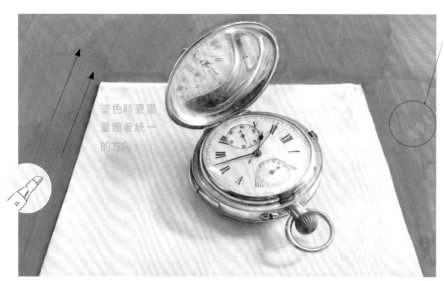

塗色時要盡量順著統一的方向。

用深色麥克筆繪畫難免會留下一些筆觸痕跡，不必擔心，我們可用色鉛筆來修補。

▬ WG5

24 用 **WG5** 號麥克筆順著襯紙兩邊的斜線為背景鋪色，盡量將線條畫直些。

為襯紙邊緣塗色時可借助直尺等輔助工具。

一筆畫下來的塗色也可畫出較為整齊乾淨的效果。

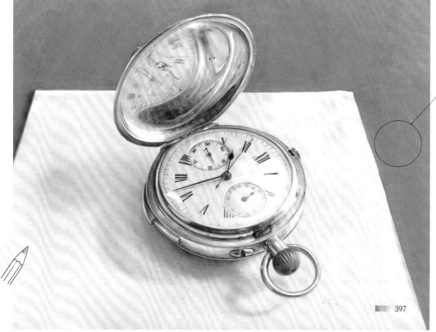

▬ 397

用色鉛筆修補主要是塗抹筆觸間較淺的部分。

25 為了把背景塗勻，可用深灰色的色鉛筆修補一下，主要是修補筆觸之間的淺色部分，使畫面整體看起來顏色一致。

酷炫汽車模型

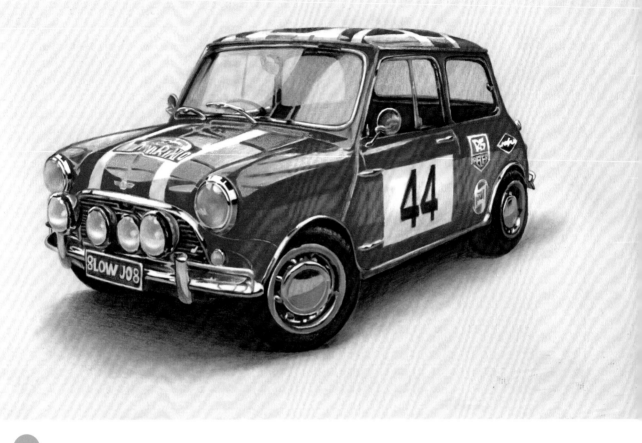

重點掌握

如何畫出逼真亮麗的紅色烤漆。

車身、高光等處顏色變化豐富，強調逼真感。

強調轉折處最鮮豔的部分。

紅色的車身並非全部都是鮮紅色，我們只要把轉折處最鮮豔的紅色強調出來即可。高光也不是全白，可畫出一些桃紅色的變化。

用麥克筆反覆疊色強調轉折處。

用色鉛筆強調轉折處與邊緣。

用麥克筆進一步強調轉折處。

為了畫出紅色豔麗的感覺，可先用麥克筆打底，用油性色鉛筆加深，再配合麥克筆加深一次。

線稿
START

❶ 定位和輪廓刻畫

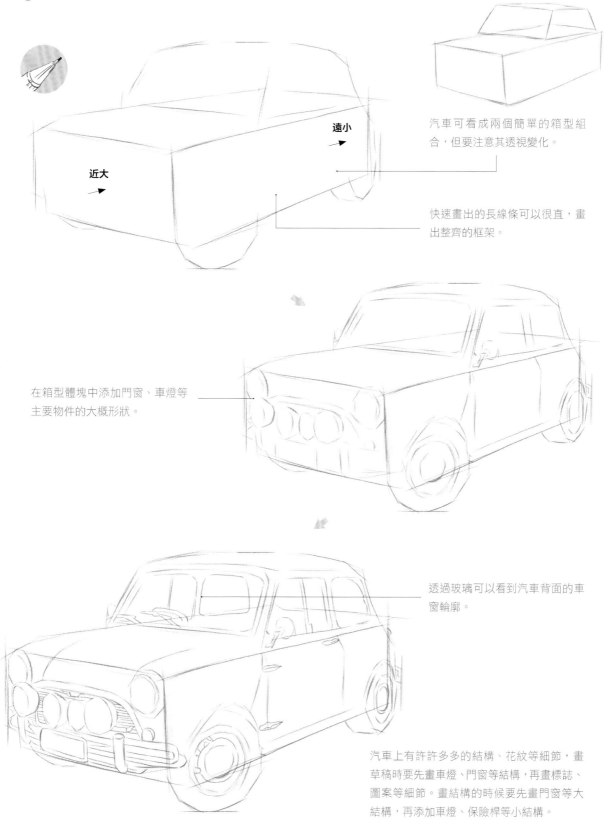

汽車可看成兩個簡單的箱型組合，但要注意其透視變化。

近大 ➤

遠小 ➤

快速畫出的長線條可以很直，畫出整齊的框架。

在箱型體塊中添加門窗、車燈等主要物件的大概形狀。

透過玻璃可以看到汽車背面的車窗輪廓。

汽車上有許許多多的結構、花紋等細節，畫草稿時要先畫車燈、門窗等結構，再畫標誌、圖案等細節。畫結構的時候要先畫門窗等大結構，再添加車燈、保險桿等小結構。

❷ 逐步細化線稿

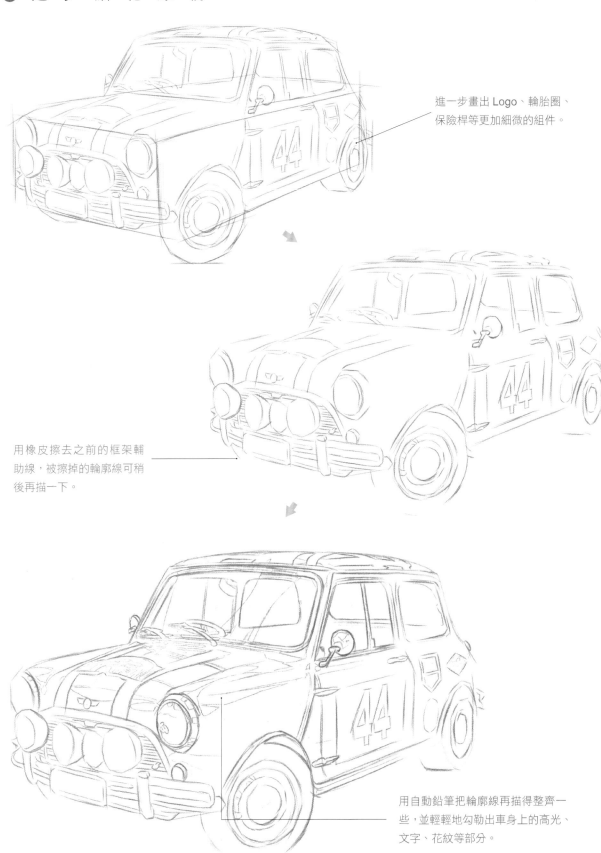

進一步畫出 Logo、輪胎圈、
保險桿等更加細微的組件。

用橡皮擦去之前的框架輔
助線，被擦掉的輪廓線可稍
後再描一下。

用自動鉛筆把輪廓線再描得整齊一
些，並輕輕地勾勒出車身上的高光、
文字、花紋等部分。

❸ 完 成 線 稿

輪胎上的小突起結構、
保險桿上細小的高光。
以及車身上的文字與
花紋等細節可以在此
時勾勒出來。

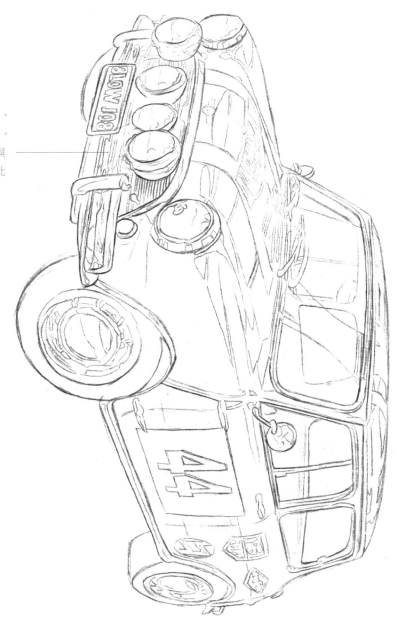

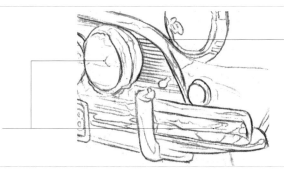

邊緣輪廓的線條較重。

高光、花紋等處的線條
較輕。

線稿線條過多，不容易區分，可用
力度不同的線條表現。

上 色

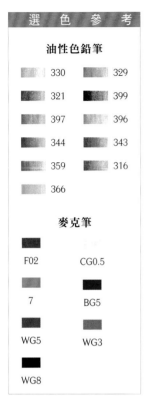

選 色 參 考

油性色鉛筆

330　329
321　399
397　396
344　343
359　316
366

麥克筆

F02　CG0.5
7　BG5
WG5　WG3
WG8

⟶7

1 用 **7** 號麥克筆塗車頭上的紅色區塊，為了塗色整齊，可先勾出區塊的邊緣線，再於其中填色。車子轉折處的紅色部分需要再塗一次。

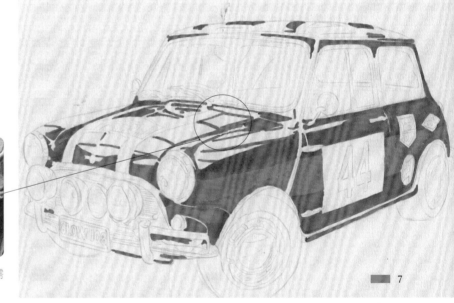

7

有些區塊靠近高光並非純紅色，需待後期用色鉛筆上色。

2 繼續塗出車身、車頂等其他紅色部分，塗到靠近高光、花紋等較細微的地方可用小筆頭來畫。

裸視 3D 的奧秘　　　　　　　　　勾勒區塊塗色法

直接塗色較難控制，容易畫出去。

先勾勒區塊輪廓線，再於其中填色，比較容易。

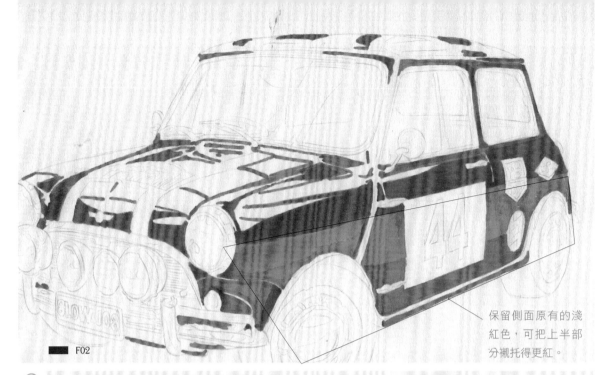

保留側面原有的淺
紅色,可把上半部
分襯托得更紅。

F02

3 　用 **F02** 號麥克筆加強車身轉折處豔麗的紅色,車窗框架、紅色區域的邊緣等較狹窄處可用小筆頭來畫。

用桃紅色畫高光時並
沒有塗滿,留出了一
些顏色較淺的區域。

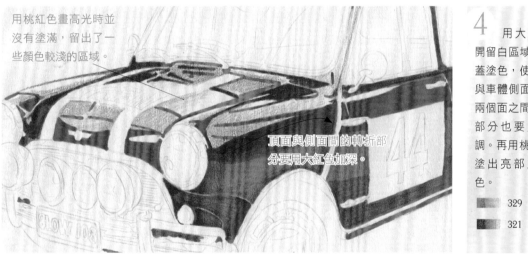

頂面與側面間的轉折部
分要用大紅色加深。

4 　用大紅色避
開留白區域為引擎
蓋塗色,使引擎蓋
與車體側面分開,
兩個面之間的轉折
部分也要加深強
調。再用桃紅色平
塗出亮部上的顏
色。

329

321

5 　用肉色在高
光處疊色平
塗,注意下筆要輕,
表現出淺色較明亮
的感覺。疊色後可
用桃紅色加深部分
亮部,使其更加亮
麗。

於亮部塗色時可順著一
個方向用筆,讓車身更
光滑。

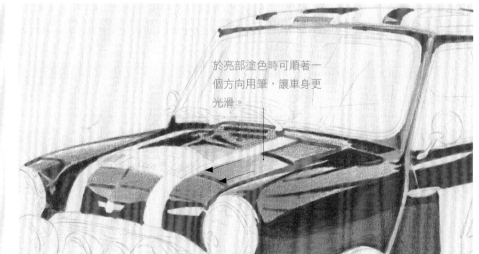

330

329

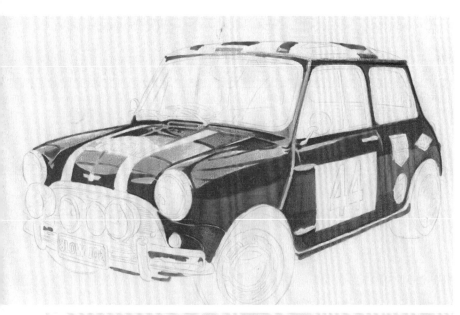

■ F02

圖示部位用 F02 號麥克筆疊塗
加深。

327

圖示部位面積都比較小，用曙紅
色色鉛筆加深。

6 用 F02 號麥克筆再一次加深紅色車身的轉折處，其他紅色區塊不用加深，保留淡紅色作為襯托。車燈下的影子、窗框上的轉折等深色可用曙紅色加深。

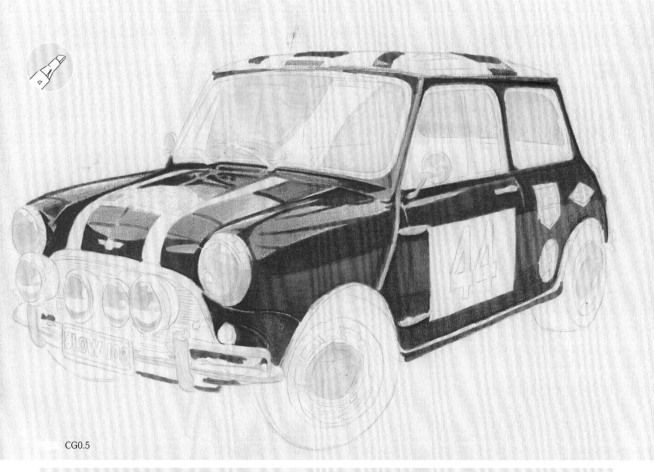

CG0.5

7 用 CG0.5 號麥克筆來表現車窗、車燈以及輪胎與保險桿上的淺灰色，這時我們可用勾勒區塊填色的方法來塗色，畫出整齊均勻的淺灰色。

399

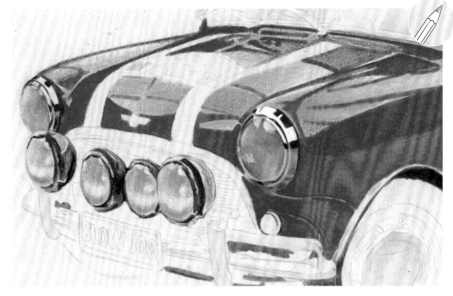

397

用黑色畫出車燈外框上的深色區域。
用深灰色畫出燈罩的顏色。用高光筆
提亮外框上的高光。

8 用色鉛筆刻畫車燈，畫車燈的關鍵在於用深色和高光對比表現出金屬光澤，並用有深淺變化的灰色來表現燈罩的透明感覺。

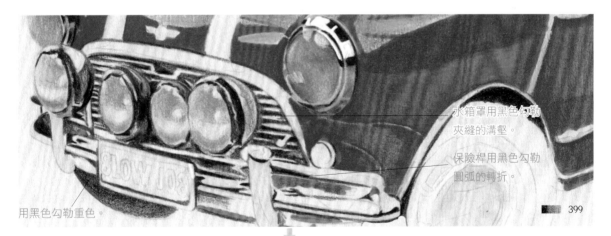

水箱罩用黑色勾勒
夾縫的溝壑。

保險桿用黑色勾勒
圓弧的轉折。

用黑色勾勒重色。

399

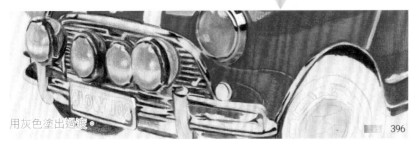

用灰色塗出過渡。

396

9 畫前端的保險桿時要先
用黑色勾出其中的深
色區域，包括保險桿上的深
色倒影與水箱罩間的深色陰
影。再用灰色添加一些過渡
色與高光自然銜接。

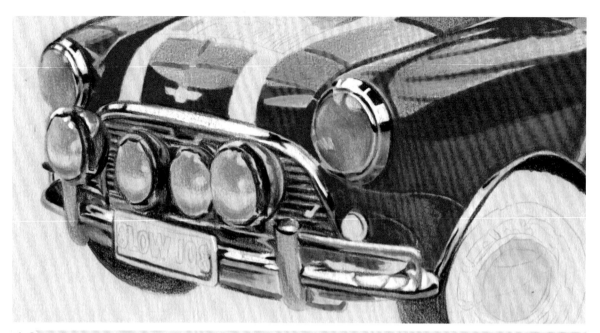

10 用高光筆把保險桿與燈框上的亮部塗成純白色，強調金屬質感與逼真的光澤感。

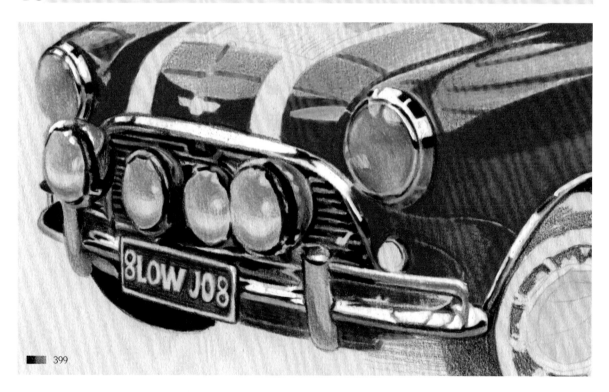

■ 399

■ 399

■ 399

繪製車牌等帶有文字標識的
圖案等物體時，也可使用勾
勒區塊填色的方法來處理，
即先勾勒出文字輪廓線，再
填塗。

11 提亮亮部後再用黑色加深水箱罩附近的陰影重色，並輕輕地塗出車牌的顏色。

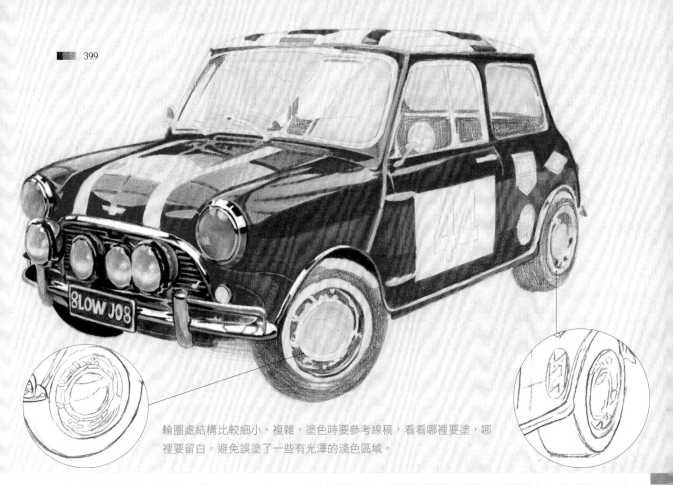

399

輪圈處結構比較細小、複雜，塗色時要參考線稿，看看哪裡要塗，哪裡要留白。避免誤塗了一些有光澤的淺色區域。

前擋風玻璃上有兩塊亮部，對後面的背景有影響，雖然不會完全遮擋背景，但是後面的顏色比較淡。前期規劃重色區域時就要考慮遮擋的因素，只畫出未被遮擋的部分。

參考完成圖後就可以明白，繪畫時如果還不熟練，預先的規劃是很有必要的，尤其是像輪圈、內部後排座椅中的這些形狀複雜的重色塊。

12　用黑色色鉛筆規劃出汽車輪子、內部結構的重色區域，這些區域形狀複雜，如果直接用麥克筆塗色容易畫錯位置，且無法修改。用筆力度輕一些，試著找出重色部分的形狀與結構。

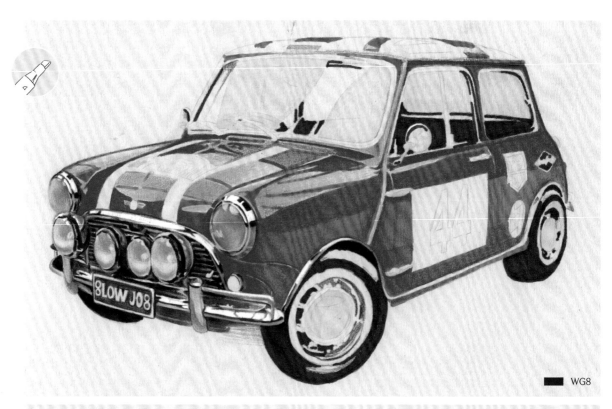

■ WG8

13 用 WG8 號麥克筆畫出車身內部的後排座椅、儀表板,以及輪胎等處的黑色底色。輪圈、窗框等較精細的地方記得換用小筆頭來畫。

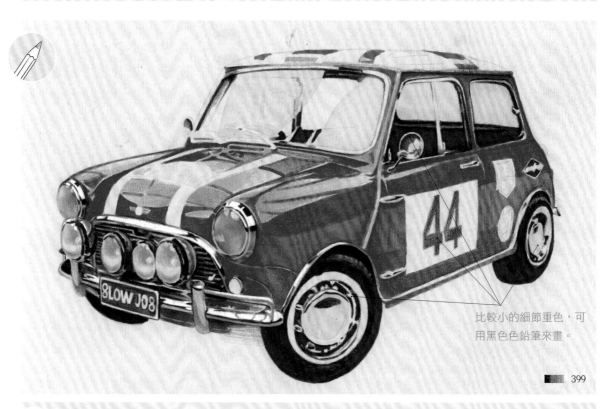

比較小的細節重色,可用黑色色鉛筆來畫。

■ 399

14 用黑色在麥克筆的深色底色上勾畫出更多細節,包括輪圈的小結構、倒車鏡上的深色色塊等,並描出車身上的數字花紋。

396

397　399

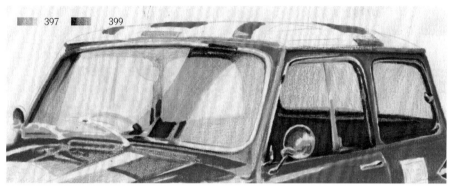

397　399

327

15　用灰色透過玻璃畫出背面透過來的窗框、方向盤等部件。用深灰色畫出玻璃上比較重的灰色區塊，並用黑色勾勒修整窗框。要畫出紅色車身在倒車鏡上的反光，可先用曙紅色刻畫，再用桃紅色過渡。

329

399

16　用黑色畫出前面雨刷器的顏色，主要刻畫其下方一側，並略微塗出它在玻璃上的影子。

注意亮部的形狀並留白。

344　343

17　用普藍色畫出車頂的藍色花紋，繪製時注意亮部橫向的形狀並留白，向亮部過渡時可用群青色輕輕塗抹。

☐ CG0.5

用 CG0.5 號麥克筆在圖示的斜紋處填色，塗灰色時要注意順著車頭的弧線來畫。

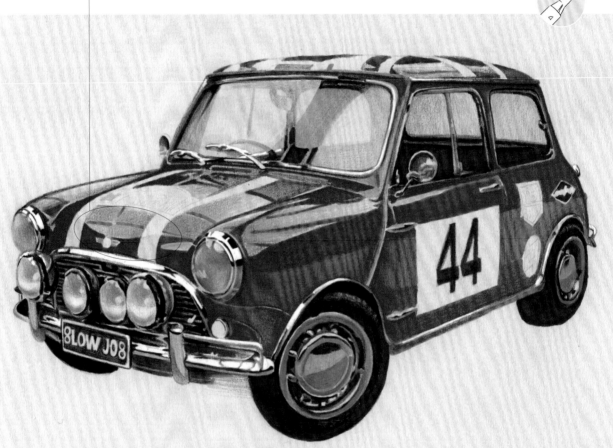

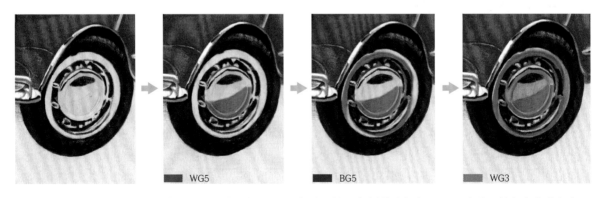

■ WG5　　■ BG5　　■ WG3

輪胎要用三種顏色的麥克筆來畫，軸心上的深色用 WG5 勾塗，輪圈上偏藍的灰色用 BG5 來畫，軸心上的淺灰色用 WG3 來塗。

18 用麥克筆畫出輪圈上的顏色，並調整車身上白色條紋的暗部，加強汽車的立體感。

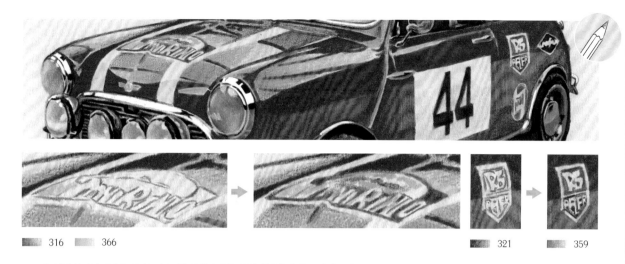

316　　366　　　　　　　　　　　　　　　　321　　359

19 用紅橙色、嫩綠色、大紅色、翠綠色等顏色勾勒出車身上的徽章與圖案，勾勒時可參考線稿。

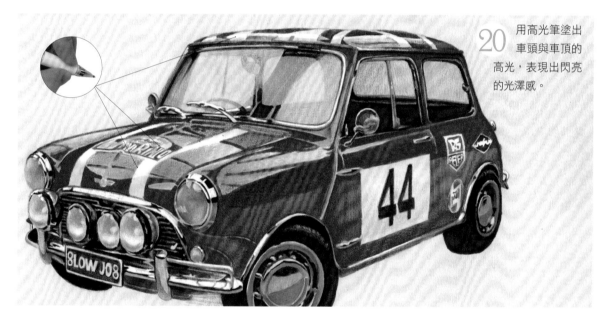

20 用高光筆塗出車頭與車頂的高光，表現出閃亮的光澤感。

裸視 *3D* 的奧秘
閃亮的光澤感處理

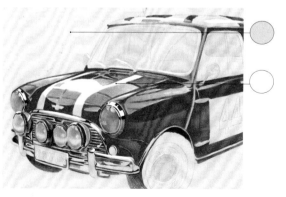

物體上高光顏色與畫紙顏色一致，所以不容易表現出閃光的感覺。

物體上的高光顏色比畫紙更白，有較強的閃光感（如果你覺得還不夠，可把畫紙用鉛粉或麥克筆塗灰，效果更佳）。

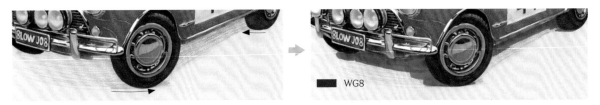

規劃出影子形狀，影子的邊緣與輪胎相接。

■ WG8

用 WG8 號麥克筆緊貼物體塗出深色底色。

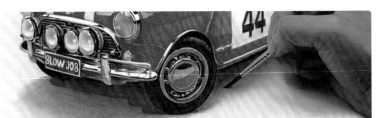

用已經沾取鉛粉的毛刷在影子區域塗
色，直至鉛粉暈開，可得到較自然的效
果。

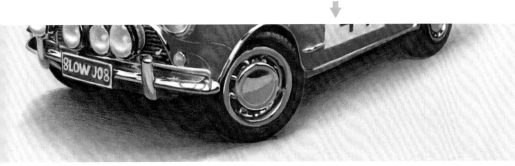

用黑色色鉛筆在麥克
筆與鉛粉之間過渡削
弱接痕，可得到較自
然的效果。

21 汽車的影子較深可先
用深色麥克筆來畫底
色，再用黑色色鉛筆過渡
的方法來畫。

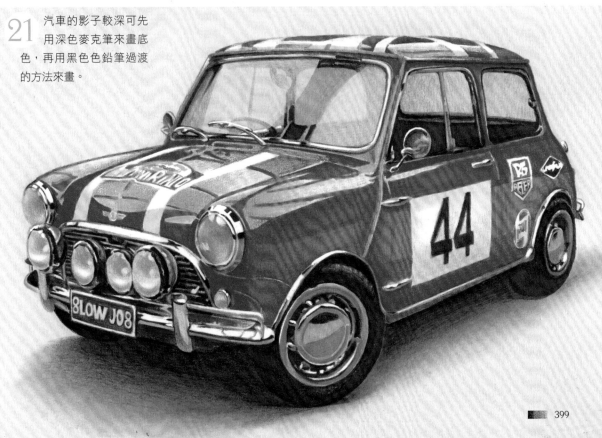